U0105537

作字行文載道
書以俊采馳騁

教學叢書題
中石

笔中风骨

字里情操

为中国书法教学丛书题

二〇二三年元旦　柳娥

篆刻研究

趙宏 編著

Preface

中國書法教學叢書 **總序**

中國書法博大精深、源遠流長，是國桴，是傳承中華文化的載體和血脈，是中華民族獨有的文化符號，是中華民族大團結的重要精神紐帶。書法可以引導人們深入認識和理解中國傳統文化。

近年來，書法倍受人們的關注。學習書法的人愈來愈多，書法活動愈來愈豐富，人們的書寫水準和鑒賞能力也愈來愈高。「書法熱」的興起，是時代的呼喚，是民族的心聲，是社會的進步，也是改革開放的重要成果。

我們組織編寫「中國書法教學叢書」（以下簡稱「叢書」），不是為了附 庸風雅，更不是為了追逐名利，而是因為我們心裡懷著一種弘揚中國傳統文化的使命感。首先，是為了弘揚傳承書法藝木，這是時代的文化擔當，也是每一個中華兒女義不容辭的責任。其次，教育部把書法列入中小學教學課程之中，但是適應中小學教師需要的，特別是成體系的書法教學書不多，成了制約提高中小學書法教學水準的「瓶頸」，這套叢書可成為破解這一難題的一把鑰匙。第三，這套叢書還能為自學書法的朋友提供啟示和指引，幫助他們不斷提高書法

創作能力。

　　這套叢書從單個書體的研究到綜合性的創作、從書法歷史的闡述到書　法名作的欣賞，對中國書法進行了全方位的梳理與闡釋，融書法知識、理論、創作為一體，是介於學木專著和書法教程之間的一種新的探索。「叢書「有三個特點：一是有較強的理論性，深入淺出，通俗易懂。既有對各種書體的理論闡述，又有對各個歷史時期書法演進的理論闡述。二是有較強的可操作性，指導創作，途徑獨特。既講述各種書體的書寫技法和技巧，又講述各體相融的創作方法和要領。三是有較強的群眾性，適用廣泛，覆蓋面大。既適用于中年朋友，也適用于老年朋友，還適用于青少年朋友；既對初學者有指導作用，對深造者同樣具有指導作用。

　　為了編好這套叢書，我們特別邀請近年來在書法教學領域比較活躍，對書法創作有深入研究的學者和書法家組成編委會。編委會首先對「叢書」的編寫理念、體例、內容、插圖等進行詳細研究，在統一思想的基礎上，每個作者查閱了大量資料，用一年多的時間完成初稿之後，經過三審三校，最終形成了呈現在大家面前的這套體系完備的書法教學叢書。

　　編委會成立之初，大家一致提議：邀請著名學者、書法教育塚、書法家歐陽中石先生擔任顧問。歐陽先生提議請原國塚教委副主任柳

斌與他共擔此任，柳斌先生也欣然接受。兩位先生都是年事已高的長者，他們對中國書法的熱愛和對普及書法的高度重視，深深感動了編委會的全體成員。兩位顧問對「叢書」的定位和編寫工作，先後提出頗為深刻的指導意見，使此書的學木地位與思想含量有了明顯的提升。在此對兩位先生所做的重要貢獻以及所有關心和支持這套叢書的專塚朋友們表示誠摯的謝意！

　　「叢書」的編寫，雖然作者都作出最大的努力，但由於時間倉促，書中的疏屑和失誤在所難免，誠懇希望讀者批評指正，以便再版時予以糾正。

2013 年 10 月

Preface｜總序　009

目 錄 Contents

第一章 篆刻概說

　　篆刻是我國傳統藝術中的瑰寶，它作為一門綜合性很強的藝術，遠紹千年歷史，直溯文字淵源，旁通書、畫之理，兼涉鐫刻技藝，內含人品性格和文學修養，從裡至外都散發著強烈的藝術感染力。本書欲從梳理「篆刻」與「印章」的關係入手，來正確認識篆刻藝術的產生、發展及其藝術內涵。

第一節 ○————————————
篆刻與印章

　　篆刻一詞的本義是「以篆書鐫刻」，像古代的泉幣、鐘鼎、碑版、印章、磚瓦、陶器等物上以篆書鐫（鑄）刻的文字皆可以「篆刻」稱之，舊時屬於「金石」的範疇。

　　那麼，篆刻一詞何時開始具有篆刻藝術的含義呢？我們試從印章發展的過程來看。

1. 印章的發展直接孕育了篆刻藝術

　　印章濫觴于商周，有官、私兩大類，初皆稱作「璽」，又作「鈢、鉨、端」，當時「璽」字尊卑共用，且「民皆以金玉為印，龍虎鈕，唯其所好」。直至秦始皇統一中國後，「天子獨稱璽，又獨以玉，群臣莫敢用」[1]，百官與百姓才普遍使用「印」字，成為後世最常見的稱呼。西漢武帝兩次改定官制，規定丞相、大將軍、御史大夫以及禦史、二千石以上高官印文用「章」，以後「印章」二字逐漸合用，並成為通稱。印章材質以銅質為主，金、銀、玉等兼用，其製作工藝、流程相當複雜，需多方合作方可完成。故其鑄、鑿，在官府有

————————————
1　（漢）衛宏：《漢舊儀·卷上》，引自清孫星衍校《漢官六種》，中華書局 1990 年 9 月版，第 62 頁。

專門機構和印工負責完成，民間私印亦有專門工匠製作。此時的官、私印章，雖出於實用目的，卻具有很高的藝術性，成為後世篆刻藝術取法之淵藪。魏晉以後，隨著簡牘封檢之制逐漸退出歷史舞臺，用印方式也逐漸從封泥轉變為以印色鈐紙，導致隋唐以後官印印面增大，印文由白文改用朱文，並極盡扭曲盤繞之能事，藝術水準開始降低，印章進入藝術上所謂的衰微期。

但印章的實用價值並未降低，隨著社會的發展，印章還產生了許多別稱，如官印，因武則天惡「璽」與「死」同音（古音），將「璽」改為「寶」，唐代還增加了「記」，宋代則稱為「朱記」，明代為防官場作弊，又增加了長方形的「關防」半印，還有所謂的「條記」等，清代還將滿漢篆書同刻于一印，並將印章制度發展到集大成的地步；在私印上，宋代以來多用「圖書」之名，這與時人喜將印章鈐在書籍、圖畫等物上有關，**[2]** 而民間流行的「契」、「合同」等稱呼，一看就知是用於商業流通場合，「元押」則更是特定歷史條件下的產物。總之，印章作為權力的象徵、取信的憑證，因社會政治、經濟、商業活動等各種因素的變更，而產生了不同的稱謂，實際上都是印章實用價值的體現。

印章自隋唐以來產生了新特點，這就是官印和私印在形式、風格和藝術要求上開始分道揚鑣。官印僅作為權力的象徵而存在，在形制、印文上趨於僵化，藝術水準江河日下；私印卻花樣迭出，尤其是

2　（明）徐官：《古今印史》「圖書、圖畫書籍識」，《歷代印學論文選》，西泠印社 1985 年版，第 57 頁。

唐宋以來收藏、鑒賞印的興起，使私印不但仍具實用價值，其本身也開始成為被欣賞的物件，引起了文人的關注和興趣，從而營造出孕育篆刻藝術的濃厚氛圍。這一氛圍可從以下兩個方面來看：

一是歸功於書畫收藏、賞鑒之風的蔚然興起。唐宋之前的「前代禦府，自晉宋至周隋，收聚圖書，皆未行印記」[3]，而唐宋以來鑒藏家卻喜歡在所收藏、過眼的書畫、圖書上鈐以印記，這類鑒藏印章在唐代竇臮的《述書賦》、張彥遠的《歷代名畫記》、宋代郭若虛的《圖畫見聞記》等書中都有專節表述。如皇家用印有唐之「貞觀」、「開元」，宋之「大觀」、「宣和」，金章宗「明昌御覽」等七璽[4]，私人用印則有唐褚遂良的「褚氏」方印，虞世南的「會稽內史」印，唐相李泌的「端居室」印，宋歐陽修的「醉翁子孫其永保之」及「六一居士」印，賈似道「秋壑」、「賢者而後樂此」印等，薑夔「鷹揚周室，鳳儀虞廷」印，用印最多的當屬米芾，有近百枚，朱、白文，銅、玉印兼有，分別用於不同等次的書畫。雖然這些印章仍具征信之義，但由於鈐於法書、名畫、書籍之上，故人們對其也自然兼有藝術上的要求，如米芾就曾說「印文須細，圈須與文等」，雖然是從不汙損畫面的角度來考慮，但也間接反映了他對印章的審美。這些印章品式很多，豐富了私印的形式，甚至逐漸成為書畫創作的組成部分。

二是有宋以來金石學大興，古代璽印的賞鑒、研究也開始為學者

3　（唐）張彥遠：《歷代名畫記》卷三「敘自古跋尾押署」，俞劍華詮釋，上海人民美術出版社 1964 年 1 月版，第 49 頁。
4　此類皇家鑒藏印有別於象徵權力的官印，應視為特殊的個人收藏。

所重視。金石學著錄中除王俅《嘯堂集古錄》等書兼收古印外，還出現了不少專輯古印的集古印譜，如宋楊克一的《集古印格》、姜夔的《姜氏集古印譜》以及傳為宋內府編輯的《宣和印譜》，到了元代，此風更盛。文人最初集輯璽印的目的是證經、訂史或發思古之幽情，但學者在賞鑒過程中很自然地產生了審美愉悅，並欲在實踐中表現出來，如趙孟頫摹輯古印三百餘枚，集成《印史》，乃於序中提倡篆刻要有「漢魏而下典型質樸之意」；吾丘衍輯《古印式》二卷，遂于《學古編·三十五舉》中處處以漢印古法為準繩來講授篆刻之法……事實上，古代璽印的研究成果對篆刻藝術的興起在審美觀上提供了必要的參照，為恢復、發揚秦漢傳統起著巨大的作用。

宋元時期，文人之間形成的濃厚賞鑒、研究印章的氛圍，孕育著篆刻藝術的發展。但由於古代璽印所用印材以銅、玉為主，其堅韌非文人所能自鐫，故長期以來，文人用印最多只能自己篆寫，再假手于印工，很難完全表達出文人的審美理想，故文人從介入印章的製作，到投身於篆刻藝術的創作這一質的轉變，還受著主客觀條件的限制。由這種限制我們歸納出篆刻藝術產生所需的兩個基本前提：一是刻印主體的自篆自刻，完全把握治印的全過程；二是石質印材的使用，這是前者的物質條件。

沙孟海先生曾以「自篆自刻」為標準，將印學的形成劃分為四個階段[5]，並用輩分表述為第一輩是北宋米芾，第二輩是元朝趙孟頫、

5　沙孟海：《印學形成的幾個階段》，見《沙孟海論書叢稿》，上海書畫出版社 1987 年版，第 187 頁。

吾丘衍，第三輩是元末王冕，第四輩是明中期的文彭、何震。但米芾作為第一輩印人，僅是推測之語，而趙、吾二氏，文獻曾明確記載是自篆後交予他人刻治[6]。故學術界一般認為是元末王冕、朱珪等人開始使用石質印材後，文人才開始以刀代筆，將自己所理解的漢印古樸、渾厚之意隨心所欲地表現出來，進而使注重印章操作過程的「篆刻」一詞成為這門藝術的通稱。

2. 「印章」與「篆刻」的區別與聯繫

據上文，篆刻藝術與印章的分野主要體現在二者是否具有藝術欣賞功能。但我們似乎不宜簡單地以實用、藝術為功能或目的，而將印章和篆刻分為前後相承接的兩個階段。原因很簡單，任何人都不能否認秦漢印工在印章製作過程中，如印文設計、鐫鑄時有美的追求，以及由此而帶來極高的藝術價值。相反，元、明、清以來篆刻創作的作品，也很少不具有征信或其他實用功能的。正是篆刻作品仍具有實用功能，才使它更為人所接受，具備了更強大的生命力。所以，準確的表述應是篆刻藝術在實用的基礎上更兼有了藝術欣賞的功能，從而使它有別於明清時期完全用於權力象徵的官印。也就是說，明清官印一般不作為篆刻藝術研究的主要物件。同理，與明清官印同一性質的元以前的官私印章也不應與篆刻藝術作同等觀。我們試用表 1.1-1 比較說明：

6　見夏溥：《學古編・序文》：「余『夏溥』小印，先生寫，可證也。」

表 1.1-1 「印章」與「篆刻」的區別與聯繫

	印 章	篆 刻
刻印主體	印工、匠人，文化素質較低。多「夙習」和「世守其業」者。治印較被動。	有審美理想的藝術家，以士大夫為主，有較高的文化素質。有「遊戲」之心態，治印多主動而為。
起源發展	源于商周，盛于秦漢、六朝，綿延于隋唐、明清，至今尚在使用。	倡于宋元，大興于明，繁盛於清，至今未衰，且有愈演愈烈之勢。
材質	以銅為主，晶玉、金銀等皆有，自秦以後，有完善的等級制度規定。	以石質為主，晶、玉、銅屬個別印人偶一為之。
功用	權力象徵、征信、厭勝等實用功能，用於文書、契約、詔令、貨殖等場合，後世用以考古、賞鑒、證經訂史。	以藝術的欣賞功能為主，兼具征信等實用功能，被視為印人的「精神所寄」，主要用於書畫藝術等場合。
製作過程	篆寫、鑄刻分離，工藝流程複雜，技術性強，需多人分工合作。	一般分為篆寫、鐫刻兩個步驟，由個人創作完成，易於抒發、表現性情。
製作手段	鑄、鑿、刻、鏨、琢，製作程式應等同於青銅器皿製作，翻砂、拔蠟皆有。	多使用平口雙刃刀，以刻為主，刀法有沖、切兩大類。
性質	帶有藝術性的工藝製作。	有理論、成體系、有流派，能抒發性情的藝術創作。

　　由上表可知，篆刻藝術是文人藝術家在一定審美理想指導下的個體創作，以藝術欣賞功能為主，而古代印章是以憑信功能為主。由於

廣義的「篆刻」表示的是一種操作過程，而印章正是這一過程的產物，這使「印章」與「篆刻」在篆刻藝術萌生之初就經常混淆，後世更是經常將古代璽印稱為「篆刻」。

如果我們認識到篆刻藝術是由古代印章發展而來，古代印章是孕育篆刻藝術的母體時，不但對我們理解「印章」與「篆刻」的關係有益處，對正確認識「篆刻」的名實有幫助，對梳理「篆刻」與其他代稱的關係也有幫助。如「鐵筆」是以刻印的工具為喻，強調了篆刻藝術的「筆意」特性；「金石」一詞，則隱含了篆刻藝術與金石學之間的密切關係。廣義的篆刻含有金石文字之義，篆刻藝術的深入又需要篆刻主體具備相當的金石學修養，故明清之時，文人也就很自然地以「金石」來指代篆刻，借用馬衡先生「金石家不必為刻印家，而刻印家必出於金石家」的話，這是對篆刻家在學養上提出了更高的要求；篆刻作品的物質形式是以印章面目出現，故將篆刻稱為「治印」、「刻印」乃至「刻戳」等俗稱也無不可，但我們內心應明白這裡的「印」與古代印章是有區別的。「印人」作為篆刻家的稱呼，在明末清初之時就已流行，清初周亮工的《印人傳》搜集了很多篆刻家的事蹟，在理論上又能闡幽發微，在當時享有極高的聲譽，不少印人藉其一言而揚名後世，堪稱一代法眼，故「印人」也成為篆刻家的通稱。

至於「印學」，顧名思義，就是研究有關印章的學問，此詞最遲在明末廣泛使用，印學的內容包含對古代璽印在源流、制度、分期、分類、文字等方面的研究，以及元、明、清文人篆刻藝術及其理論研究兩個部分。前者是印學研究不可分割的重要部分，也是明清篆刻藝術發展的淵源所自，對它的研究需要有歷史、輿地、典章制度、文字

學、金石學、考古學等學科知識的支撐才能深入，顯示了印學深厚的學術底蘊，後者是篆刻藝術的本體研究的核心。故研究印章也應包含對明清篆刻藝術的論述，如羅福頤先生的《印章概述》，以戰國至清代的官私印章作為研究物件，但辟專節介紹「元明以來篆刻家所刻石章」，沙孟海先生的《印學史》則以上、下編分置古代璽印與明清篆刻藝術的研究。相應的「篆刻學」類論著，應側重明清的篆刻藝術的論述，但古代璽印作為篆刻藝術的取法物件，也應佔有一定的比重。

古代璽印的制度、功用、類別、製作

　　篆刻藝術脫胎于古代璽印，古代璽印又是後世篆刻家學習、取法的主要對象，印人在印學方面的修養，直接關係到印人對篆刻藝術的理解，故本節先重點介紹古代璽印。

一　璽印的制度

　　印章制度是指在古代政治、經濟、文化以及社會生活中，對印章的材質、形制、印文、大小以及印章的製作、頒授、使用等方面所作的一些法令上的規定和禮俗上的規範。這些規定、規範是一定歷史條件下的產物，對它的研究，有助於理解古代印章及其藝術風格的發展、演變，這也是我們瞭解古代印章制度的目的。古代印章制度有一個逐漸發展的過程，春秋戰國時期由於各國政令不一，璽印制度自然也有很大的差異，這種差異是造成戰國古璽異彩紛呈的主要因素之一。我國古代統一的璽印制度在秦代初步形成，並隨著我國的封建政治制度、經濟、文化等各方面的發展，逐漸成熟、完善起來，至清代逐漸形成了一整套嚴密的印章制度。

古代的印章制度，一部分出自傳世文獻的記載，《漢書》、《後漢書》等歷代正史以及《通典》、《續通典》、《文獻通考》、《大唐六典》、《清朝文獻通考》等歷代政書多有專門記載，一些前人專門輯佚的古籍也有集中記載，如清人孫星衍所輯的《漢官六種》，其中漢衛宏的《漢舊儀》、《漢舊儀補遺》，漢應劭的《漢官儀》等，對漢代的「朝廷制度，百官儀式」記載得十分詳細，是研究古代印章制度的重要文獻。此外，古代的一些類書如《北堂書鈔》、《藝文類聚》、《初學記》、《太平御覽》、《永樂大典》、《古今圖書集成》等書中也有不少零星的記載。還有一部分印章制度是後世學者利用考古發掘、出土實物，結合古代文獻考證、推斷出來的。

實物與文獻相結合是深入研究古代印章制度的重要方法，如西漢初期王國自置官印的問題史無明載，《漢書‧淮南王傳》中記載淮南王厲「逐漢所置，而請自置相、二千石」，對漢朝表示歸附的南粵王趙佗也在上書時要求自比內地諸侯，朝廷答應後，「賜其丞相呂嘉銀印及內史、中尉、太傅印，餘得自置」（《漢書‧南粵傳》），這些記載從徐州獅子山楚王陵出土的大批銅印中已經得到驗證，這些楚王屬官及所屬的縣令、丞銅印正是漢初王國自置的官員用印。由此我們可以解釋為什麼漢初官印在風格、印文上有著一定程度的差異了。

又如漢代的授官制度對漢魏官印的影響，清趙翼在《陔餘叢考》中，曾考證了「漢制每授一官，即刻一印與之」與「除官時即予印綬而去」的史實。[7]這就解釋了為何漢魏官印中有很多官名相同之印，

7　（清）趙翼：《陔餘叢考》「換官不換印」，河北人民出版社 1990 年 1 月版，第 450 頁。

其中不乏太守、將軍、都尉等二千石以上較高職位的印章。這些印章按說是不可能同時使用的，它必有一個前後使用的順序。這些研究為我們理解漢代印章的發展打下了基礎。

此外，由於前人曾有「秦漢南北朝官印多出自明器」[8]之說，使印章制度的研究與秦漢喪葬制度也存在著密切的關係。

私印也應受到官印制度的制約，這使私印一方面在鈕制、文字風格等方面模仿官印，從而使官、私印章在風格、製作等方面上，基本保持一致性；另一方面，私印又表現出不同於官印的特點，如玉印、龜鈕為不少私印所採用，文字也不局限於官方規定的繆篆。此外，鳥蟲書、「四靈印」等在私印中極為常見，朱白文相間印也僅見于私印。

官、私印章的差異，使古代璽印的變化更加豐富，藝術魅力也更加光彩照人。

二　璽印的功用、價值

璽印是應政治、經濟的發展需要而產生的，璽印的功用是指它在一定歷史條件下所起的作用，璽印的價值指的是古代璽印對後世的影響。璽印的功用主要有以下幾個方面：

8　羅福頤：《漢印文字徵補遺・序》，文物出版社 1982 年 12 月版。

1. 地位、權力的象徵

秦漢以來，根據官秩等級的不同，璽印在質地、鈕制、印文等方面有著嚴格的規定，璽印被視作官爵、地位的一種標識，是不能隨意僭越的。此外，璽印還是各級政府官員權力的象徵，表示國君、皇帝與臣下之間特定關係的信物，政府各部門之間的公文行走、軍情稟報等都要靠印章作為依據，史書上提到的「璽書」指的就是經過璽印封檢後的書信。周秦以來，各級官僚在接受冊封時都需要拜受官印，赴任就職還應隨身攜帶以為憑證。

2. 商品流通、收取賦稅的憑證

《周禮・地官・司市》稱：「凡通貨賄，以璽節出入之。」《周禮・地官・掌節》亦稱：「貨賄用璽節。」這都說明在當時的商品運輸和流通領域中，都有用璽節來作為出入關卡的證明。《周禮・職金》還稱：「受其入征者，辨其物之美惡與其數量，揭而璽之。」意即在徵收完賦稅後，應加鈐璽印以為依據。

3. 「物勒工名」的工具

《呂氏春秋・孟冬》中有「物勒工名，以考其誠」一語，是說生產工具、商品的設計者、工匠以及監督者，都要在產品上刻上自己的名號，以起到牌號和取信的作用，以便對「工有不當」者，「必行其罪，以窮其情」。在出土的戰國陶器上、秦始皇兵馬俑上發現的一些陶文，戰國、秦漢時期一些黃腸木、漆器上的文字，很多是烙、鈐蓋上去的，似乎有著現代商標的作用。

4. 物品封檢的信物

在璽印諸多功用中，封檢才是它最主要、最常見的用途。這一功用直接影響到璽印的形制、文字諸方面，如秦漢時期的印章多方寸大小，印文尤其是官印印文都是陰文等。古人封檢的目的是防止私拆洩密，具體方法是在物品和書牘的捆紮處，用一塊挖有凹槽的木塊，套入捆紮的繩子，再於繩上按入軟泥，然後以璽印在其上按壓出印文，待軟泥乾燥硬化後，就成為我們所說的「封泥」。

5. 祈祥厭勝的佩飾

古代璽印多有鈕，用以穿系綬帶佩帶璽印，古代私印中有很多「吉語印」和「肖形印」，它們未必用於鈐印，其功用或如王獻唐先生所說：「吉語漢印，多系佩帶之物，如出入大吉、出入大幸，詞意可見，不盡為鈐印之用。」並進一步解釋道，「厭勝即禳勝，禳者求也，猶言求福，出入佩帶，於以致祥，故曰出入大幸。」可見秦漢時期佩印為一時風尚。

古代璽印雖然只是金石學中的一個小門類，但它對中國古代歷史、藝術的研究，具有極其廣泛、重要的價值，此處試從以下幾個方面來說明：

1. 研究歷代官制的重要資料

研究中國歷代政治制度、職官制度的演變，除要參稽歷史文獻外，傳世和考古發掘出土的大批歷代官印作為最直接的古代實物，是必不可少的研究資料。例如，秦代是中國第一個中央集權的封建政權，其制度對中國封建社會的影響是巨大的，但由於《史記》沒有對職官作專門的敘述，《漢書》雖設有「百官公卿表」，也僅介紹漢代

的職官，學者只好根據「漢承秦制」的傳統說法來推測秦代的官制。而秦代官印尤其秦代封泥的出土為秦代官制的研究提供了翔實可靠的材料，並為「漢承秦制」提供事實上的依據。在文獻資料缺乏的情況下，古代璽印確有「補官制之缺佚」的意義。

2. 研究地理沿革的重要資料

歷史地理舊稱「輿地之學」，它是歷史學研究的基礎。時代的興廢，朝野的變化，眾多的相關材料蘊藏在古代璽印之中。歷代璽印還可「校郡縣名之殊異」，因為歷代的文獻多是經過輾轉傳抄，其中錯訛是難免的。羅福頤先生在《古璽印考略》書中列舉了大量漢官印、漢封泥中與《漢志》郡縣名相異者，以及《漢書・地理志》中失載的地名，為研究地理的沿革留下了珍貴的遺產。

3. 研究歷代禮俗風情之資料

古代璽印有不少是吉語印和肖形印，從中頗可領略古代人們的生活，如秦代的吉語印中有很多諸如「和眾」、「民樂」、「日敬毋治」、「壹心慎事」、「中精外誠」、「忠仁思士」、「修身」的內容，這似乎與我們心目中秦朝暴虐殘酷的印象不相吻合，但卻反映了秦朝不僅以法治國，在思想上仍然借鑑了儒家道德修養的內容，這與湖北云夢睡虎地秦簡《為吏之道》中要「精絜（潔）正直，慎謹堅固，審息毋（無）私」、「寬谷（容）忠信」、「吏有五善，忠信敬上」等相互印證，這些格言、警句被印主作為行事、修身的座右銘，真實反映了當時的社會風俗。

4. 印章藝術的載體和明清篆刻藝術取法的淵藪

古代璽印不僅是金石研究的物件，其本身還是獨具特色的藝術品。宋元以來，文人在對古代璽印鑒賞、考玩的過程中，體味到其中「古樸」之意，並加以模仿追求，遂產生了後世的篆刻藝術，「印宗秦漢」幾乎成為後世篆刻家所必遵循的道路，明清以來的印人無不是得其一隅而成家，並創造出很多各具風格的藝術流派。在明清印人看來，這些「秦漢印章，傳之於今，不啻鐘、王法帖」[9]，故「論書法必宗鐘王，論印法必宗秦漢。學書者宗鐘王，非佻則野；學印不宗秦漢，非俗則誣」成為明清人的共識。

5. 中國雕刻藝術的重要材料

古代璽印的印鈕設計、鑄造技藝還是中國雕刻藝術的生動體現。璽印出於按抑、佩帶以及官印等級的需要，很重視印鈕的造型，雕法有圓雕、透雕等手法，而眾多的鈕形如辟邪鈕、龍鈕、螭鈕、龜鈕、鼻鈕、駝鈕、亭鈕等，都充分體現了古人的智慧。明清篆刻家多以石章為印材，一些雕刻藝人充分汲取了古代璽印製鈕的特點，巧妙利用石材的特點進行藝術構思，逐漸形成了獨具特色的印鈕藝術，不僅擴展了中國雕刻藝術的園地，也極大地豐富了篆刻藝術的表現內涵。

 三 璽印的文字

古代璽印的印文變化豐富，種類很多，如：

9　（清）桂馥：《續三十五舉》，《歷代印學論文選》，第 375 頁。

1. 古文

這裡說的古文指的是戰國文字，明清曾將未識的戰國古璽統稱為「古文印」，後來經過吳式芬、陳介祺、王國維、羅振玉等學者的鑒識，才逐漸確定為戰國時期的璽印。據王國維在《桐鄉徐氏印譜序》中稱，先秦古璽文字雖然「上不合殷周古文，下不合秦篆」，卻是戰國時期六國的通行文字，[10]是「以當時體，書當時印」的實際應用文字。

2. 秦篆

秦始皇統一中國後，以小篆作為正體統一文字，據許慎《說文解字敘》云：「秦書有八體，一曰大篆，二曰小篆，三曰刻符，四曰蟲書，五曰摹印，六曰署書，七曰殳書，八曰隸書。」但實際上，秦代並無「八體」之稱，「八體」之名應該是西漢時期對秦代文字所作的分類，[11]與戰國古璽文字一樣，「秦之刻符、摹印、殳書，並用通行文字」[12]，這個「通行文字」就是秦代的小篆，故秦代的印章，不論官印、私印，其印文皆「與傳世秦權量上書法同」[13]，而秦代權量、詔版上的文字同秦代刻石文字一樣都是標準的秦代小篆。

3. 繆篆

繆篆指的是漢代璽印上的文字。篆書是秦漢時期在各種莊重場合下使用的「正體」，印文也屬於這種正體。但印章以方形為主，這就

10　王國維：《觀堂集林》第 1 冊，中華書局 1959 年 6 月版，第 300 頁。

11　詳見拙文《繆篆考辨》，《書法研究》2000 年第 6 期。

12　王國維：《觀堂集林》第 1 冊，中華書局 1959 年 6 月版，第 300 頁。

13　羅福頤：《古璽印考略》，紫禁城出版社 2010 年 6 月版，第 4 頁。

使得長形的小篆逐漸演變為方形的篆書，為填滿印面空間，筆劃也由纖細變得飽滿。「秦書八體」中有「摹印」篆，說明人們已認識到印文與其他篆書在風格上的差異，這種「摹印」篆到了新莽時期發展成「繆篆」，班固在《漢書‧藝文志》、許慎在《說文解字敘》中所稱「新莽六書」，即「古文、奇字、篆書、隸書、繆篆、蟲書」，繆篆明確被聲稱用於「摹印章也」，其特點是「結構勻稱、筆劃飽滿、線條平直」，而為了達到這一效果，多採取屈滿、盤回、減省、挪讓、穿插、延伸、折疊等手法。

4. 鳥蟲書

鳥蟲書是古代篆書的一種美術變體，它實際上是一種泛稱，特點是多以鳥形、蟲形作為裝飾，有時還有魚形、鳳形、夔形等形狀。鳥蟲書始于春秋、戰國，與當時器物的精巧相適應，文字也開始追求美觀和裝飾效果，以後鳥蟲書又興盛于秦漢。在「新莽六書」中鳥蟲書是用於「書幡信」的，但從古代的實際應用上看，遠已超過這一範圍，如劍、戈、矛、壺、鐘等青銅器皿，印章僅是其中之一。值得注意的是，秦漢、魏晉中的官印絕大多數使用的是繆篆，鳥蟲書僅見于私印。其中道理顯而易見：官印有關國家威儀，必須使用官方規定的字體，而私印則可隨意表達印主的審美情趣。印章上的鳥蟲書主要有兩大類，一是明顯裝飾有鳥形、魚形等物象的，如「祭雎」（圖1.2-1）等印；二是筆劃粗細大體相類，僅就字體扭曲、折疊變形的，如「公乘舜印」（圖1.2-2）等。

印章上的鳥蟲書形體有如下特點：一是筆劃變直為曲，體勢變方為圓，極盡曲折、重疊、婉轉、流暢，以表達飛動流美之風姿；二是

去簡為繁，筆劃密佈空間，以示章法之勻整；三是筆劃中添加裝飾，點綴空間，增強趣味。

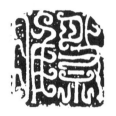 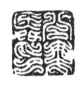

圖1.2-1 祭睢　　圖1.2-2 公乘舜印　　圖1.2-3 劉寁　　圖1.2-4 馮泰

5. 懸針篆

懸針篆在新莽時已見雛形，如著名的「新莽嘉量」上的文字，就十分強調篆書筆劃的下曳之筆，以造成結體上的上緊下松，給人以流美修長之感。印章使用懸針篆主要見於魏晉時期私印的六面印、子母印等，如「劉寁」（圖1.2-3）、「馮泰」（圖1.2-4）等，下曳之筆狀如懸針，為一時風尚，與三國魏時的《三體石經》很近似。但由於已形成定式，結體比例過於懸殊，藝術性並不強。

6. 九疊篆

九疊篆始見於隋唐官印中。隋唐官印形體增大，印文也由陰變陽，為了追求印面章法的勻稱整齊，遂對一些筆劃少的字，採取盤曲纏繞的方法，以使筆劃佈滿印面。這種篆書仍以小篆為基本結構，只是將某些次要筆劃加以折疊彎曲，有時甚至達到九疊、十疊之多，因古人以「九」為極數，故稱之為「九疊篆」，又稱之為「九疊文」，因多用於官印，又稱之為「尚方大篆」。這種篆書到了明清時期達到極致，甚至根據官職的大小，規定了篆書折疊的疊數。故從藝術角度

上講，過於程式化的九疊文藝術性也不強。

7. 其他

歷史上古代璽印上用過的文字還有隸書、楷書以及少數民族的文字等。

隸書在秦漢印章中用得很少，僅從漢墓出土過一些隸書印章，如 20 世紀 50 年代在湖南長沙的西漢初期墓葬中出土一批殉葬用的石印，官印、私印皆有，用的是隸書，但製作

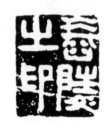 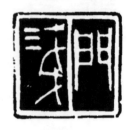

圖 1.2-5 春陵之印　　**圖 1.2-6** 門淺

粗糙，如「春陵之印」（圖 1.2-5）、「酉陽長印」、「門淺」（圖 1.2-6）等印，明顯出於殉葬目的。

楷書多見於唐、宋、元、明以來的押印，尤其是元代印章，多用楷書。押印以字體稚拙、時見生趣為上。

少數民族的文字用於印章的有契丹文、西夏文、元代八思巴國書篆文、清代滿文篆書等。

四　璽印的類別

將璽印劃分為若干類別的意義在於能使我們以多角度、多方位、多層次地去理解古代璽印，更細緻地劃分璽印的風格，進而使我們能

有的放矢地去學習、汲取不同風格璽印的特點，如銅印和玉印在風格上就有著明顯的差別，銅印大都筆劃較粗，顯得雄渾樸茂，而玉印筆劃則較為勻細，顯得典雅端莊。下面就按用途、材質、形制、文式依類介紹璽印：

1. 按印的用途分為官印、私印兩大類。但有些印章用途較為模糊，處於亦官亦私之間，故在官印、私印之外又可再細分出殉葬印、宗教印、雜用印。

官印主要有職官印和官署印兩類。職官印是朝廷任命官吏時授予的憑證，是一官一印。官署印是國家衙署的公用印章，不代表某個官員，一般是職位低微，未入品秩的官員用印，秦漢時以「半通印」居多，如「嗇夫」、「都候」等。

私印據印文內容可分姓名印、表字印、臣妾印、吉語印、肖形印。與官印具有嚴格的制度不同，私印沒有專門的成文規定，史料也乏相應的記載。

(1)姓名印

姓名印是以人的姓名為印文的印章。古人的姓有單姓、複姓，名有單名、雙名，私印大多僅刻姓和名，有時也經常加上「璽」、「印」、「之璽」、「之印」、「私印」、「印信」、「信印」等。秦漢私印一般姓與名分作兩行，若是複姓則很自然地佔據右側一行，但若是單姓雙名，則一般採取「回文」的形式，即逆時針的讀法，如張釋之要刻「張釋之印」四字，若不採取「回文」，則很易讓人誤為「張釋」了。

(2)表字印

古人除名以外還有字，《顏氏家訓・風操》稱：「古者，名以正體，字以表德。」故字印亦稱「表字印」或「表德印」。漢代的表字印，通常還要加上姓，或再加上「印」，有的還加上「信印」，也有作「字某某」的，而只用字的較為少見。

(3)臣妾印

臣是封建時代官吏和百姓的統稱，也是男性的謙稱。清吳式芬在《封泥考略》中曾認為臣字封泥皆為有官職者所用，似不儘然。妾是古代婦女的謙稱，即使皇后對皇帝也是如此自稱。臣印出現於西漢早期，妾印出現稍晚于臣印。臣妾印從形制上看多是兩面印，一面是姓名印，一面是臣妾印。據考證，有姓名的一面，施于平行的來往文書，而有臣字的一面，則施于上行的文書，當然，也有不少臣妾印為一面印。著名的「婕妤妾娋」（圖 1.2-7）玉印，以女官名「婕妤」（即倢伃）在前，再附以妾和名，應是比較特殊的情況。此外，漢印中還有稱「草莽臣」、「賤子」者，與臣妾一樣，都屬自謙之辭。

(4)吉語印

吉語印在先秦古璽中就已極為常見，如「可以正下」、「昌富大吉」（圖 1.2-8）、「宜有千萬」等，形式也很豐富。漢時人們祈求長生、富貴、吉祥的願望更為強烈，吉語印也大行其道，形制上有兩面印，有套印，有方形、圓形、長方形等，內容上有「出入大吉」、「永壽康寧」（圖 1.2-9）、「長幸」、「日幸」、「長貴」、「日貴」、「樂未央」、「宜子孫」等，傳世甚多。

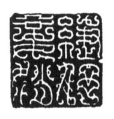

圖 1.2-7　婕妤妾娟

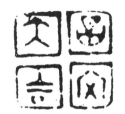

圖 1.2-8　昌富大吉

圖 1.2-9　永壽康寧

(5)肖形印

　　肖形印是一種圖像性質的印章，又稱象形印、畫印、圖形印、封蠟印等，可上溯到殷商，春秋時開始出現，戰國呈蔓延之勢，秦代極為少見，興盛於兩漢，漢末逐漸衰落。總的來說，肖形印與同時期的畫風有相通之處，如漢肖形印與漢畫像磚上的風格就極為接近，樸拙生動，簡潔傳神，重意不重形。肖形印的圖畫內容很豐富，既有所謂「四靈」——青龍、白虎、朱雀、玄武這些「神話」動物，也有魚、鹿（圖 1.2-10）、馬、雁、牛、鶴等日常生活中常見的動物之形，而且還有人物、牧牛田耕（圖 1.2-11）、車騎（圖 1.2-12）、建築、搏擊、舞蹈等生活場景，足可窺見漢人社會生活的某些側面。肖形印還有不少兩面印，在另一面或刻姓名，或刻吉語，頗見漢人的生活情趣。

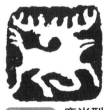

圖 1.2-10　鹿肖型

圖 1.2-11　牧牛田耕

圖 1.2-12　車騎

2. 按印的材質分，有金印、銀印、銅印、玉印、石印等，其中銅印是主流。不同材質製作的印章，其風格存在一定的差異，分別介紹如下：

(1) 金印

金印在漢代是諸侯王、三公、列侯、丞相等朝廷高層所用的印章，私印很少有金印。另外，有些金印並非是純金，而是銅質鎏金的，原因或是這些印章出於殉葬目的，為了節省資金之故；也或與國力盛衰有關，漢末、魏晉時戰亂頻仍，朝廷又賣官鬻爵，故以鎏金權充金印。

(2) 銀印

銀印在漢代一般是品秩為二千石的高級官員所用，秦漢時的金、銀印全部出於刻鑿，因金銀耐腐蝕，這些印章曆千餘年而仍新，刀刻之痕歷歷在目，如現藏於故宮博物院的「琅琊相印章」，屬東漢初期的官印，仍如新發於硎。私印中銀印較少，這方「韓寬」（圖 1.2-13）印，是私印中為數不多的銀印。金印、銀印筆劃一般較為光潔，少銅印斑駁銹蝕之氣。

圖 1.2-13 韓寬

(3) 銅印

古代印章不論戰國、秦漢、六朝、隋唐，還是官印、私印，皆以銅質為大宗。銅印性堅質韌，耐磨損，不易損壞，即使到了元明文人篆刻興起以後，銅質印章仍有一定的市場。官印自不待言，私印中也不難見到，清人姚晏就認為「銅印究勝於石」，以銅治印更易「渾樸

簡厚」，明人甘暘以銅、玉摹刻秦漢印章成《集古印正》，或許正是有感於此吧。

(4)玉印

玉以其「溫潤而澤」，在古代中國被賦予「比德」的功能，《說文解字》稱玉為「石之美有五德者」，先人對玉的崇拜已經滲入社會意識之中。先秦官、私古璽都有玉質，自秦漢以來，官方規定只有天子才能使用。玉印後來在皇后、諸侯王印中也偶有使用，如著名的「皇后之璽」、「淮陽王璽」等。但在私印中，玉印卻似乎不受等級的限制，使用極其頻繁，現存戰國、秦漢時期的玉印約有五百餘方，以漢代居多，戰國次之，秦代最少。玉印雖在古代璽印遺存中所占比例很小，但由於玉印質料的珍貴，很少受自然力的侵害以及獨特的製作方法，使玉印呈現出端莊秀雅的獨特風格，向為後人所喜愛。

(5)石印

元明文人篆刻藝術產生的前提之一是石質印材的廣泛使用。其實，據考古發掘，石印早在戰國時期就已出現，而且一直到宋金時期都有使用，當然，這些石印的質地多是煤精石、滑石和其他的雜石，或過於堅硬，或過於酥軟，與後世篆刻所用的葉蠟石不可同日而語。古代的這些石印多是殉葬用的明器，如 20 世紀 50 年代在長沙西漢墓葬中先後出土有數十方滑石印，或有印文，或無印文，甚至還有僅作墨書而未及鐫刻的，而已鐫刻的石印也大都刻畫草率，形制也很粗陋，像「羅長之印」（圖 1.2-14）、「長沙頃廟」則是其中之佳者。

圖 1.2-14 羅長之印

圖 1.2-15 王光私印

圖 1.2-16 楊禁私印

(6)其他

在古代璽印中，還有以木、瑪瑙、琥珀、陶、骨角、象牙、琉璃等物治印的，如木印有「王光私印」（圖 1.2-15）。20 世紀 30 年代還曾在朝鮮樂浪漢墓遺址出土過「樂浪太守掾王光之印」、「臣光」兩面印；瑪瑙的硬度更甚於玉，在漢代私印中也有發現，如「桓啟」、「趙安」等印；琥珀印如藏于天津博物館的「楊禁私印」（圖 1.2-16）、「李君之印章」等；陶印多見於戰國古璽，應是在陶制器物上戳印文字之用；至於骨角、象牙印在古代印章中亦有偶見，但象牙作為私印印材是在元明以後才廣泛使用。

3. 按印的形制分。形制指的是印章的印面形狀、印體樣式：

(1)印面形狀

印面形狀不論官私印章，都以方形最習見，其次是長方形，如秦漢時期的半通印，此外還有扁形、圓形、心形、連珠形，這類印形多為古代的姓名印、吉語印和肖形印所用，其中連珠印形式最為多樣，如圖 1.2-17、圖 1.2-18。

圖 1.2-17　　　　　　圖 1.2-18

(2)印體樣式

印體樣式主要有一面印、多面印、套印幾類。多面印和套印都是私印，多見於漢魏時期，這類印章除了使用輕捷、方便以外，也頗符合印主崇尚新奇的心理，以致形成一股風尚。

①古代印章絕大多數是一面印，即僅在印體的一面刻有印文，印例在此從略。

②多面印主要有兩面印和六面印兩種。

兩面印一般印體較扁，呈方形，在中間多橫穿有扁孔或圓孔，以便穿上帶子佩帶，故亦稱穿帶印。兩面印在印體方形的兩面都鑄刻有印文，如「王軼、臣軼」（圖 1.2-19）、「鮮

圖 1.2-19　**王軼、臣軼**

于富昌、臣富昌」等印。兩面印的印文內容很豐富，有一面作姓名印，另一面則作表字印、臣妾印、吉語印、肖形印者，也有一面作吉語印，另一面作肖形印，或者兩面皆作吉語印、兩面皆作肖形印者。

六面印流行於魏晉時期，其印體的上方另外矗立一方稍小的方章，形制很特殊。六面印的印文都是鑿刻，印文字體有不少採用了懸針篆，其內容除姓名、吉語外，多與書簡有關，如「言事、言疏、白事、白箋、白記、印完」等，如這方晉「宣成令印」（圖 1.2-20）六面印，分別刻有「宣成令印、臣納、菅納白牋、菅納白事、納言疏、

印完」六種內容。

③套印出現於西漢中期，流行於漢晉時期。主要有以下三種形式：

雙套印。它是在一方大印之內，留出空間再套入一方小印，又稱為子母印，簡稱套印。套印精美者小印與大印的空間結合得十分緊密。有的母印印鈕作龜甲及四足，子印印鈕作身首之形，合起來後成為完整的龜鈕印章。有些母印的印鈕作母獸，子印印鈕作子獸，合起來後呈母抱子之形，頗見巧思，如這方「李長史印、李寬心印」（圖1.2-21）。

三套印。又稱三套子母印，是母印中套一中印，中印再套一小印，也即由大、中、小三方印套合而成一個整體。一般母印作獸鈕，兩子印作瓦鈕，也有精緻的母印及中印作辟邪鈕，小印作龜鈕。如這套「馬忠印信、馬忠、白方」（圖 1.2-22）朱文印，印拓依大小依次排開。

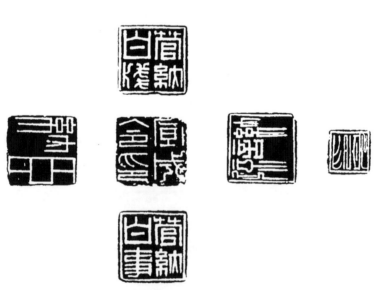

圖 1.2-20 宣成令印

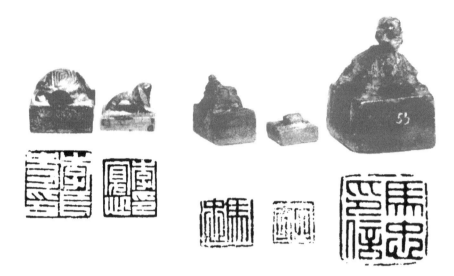

圖 1.2-21　李長史印、李寬心印　　　圖 1.2-22　馬忠印信、馬忠、白方

　　套兩面印。即雙套印中的子印套入的是一個兩面印。如「郭意信印、郭意、意」印等。

　　雙套兩面印。即在一個兩面印之內，再套上一個小的兩面印，如「王少翁、日利、王駕、長光」（圖 1.2-23）套印。

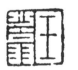

圖 1.2-23　王少翁、日利、王駕、長光

　　套印都是私印，印文主要是表字、吉語、書簡、肖形等方面的內容。

4. 按印的文式分。文式是指印文呈現的樣式，針對印文的狀態，有陰文、陽文、朱文、白文以及朱白文相間印之分。

⑴據印體上的印文。一般而言，凡物凸出者為陽，凹入者為陰。故古代璽印中印文凸出者應為陽文，凹入者為陰文。

⑵據鈐蓋出的效果。據鈐蓋的方式或受鈐者，又有不同的情況。

①鈐印於泥上。古代璽印最主要的用途是封緘，方法是以印鈐於泥上，若印文為凸，鈐於泥的效果為凹，則為陰文；反之，鈐於泥的效果為凸，則為陽文。封泥傳于後世，印樣是以拓碑的方式所拓而成，呈黑色。因古代璽印多為陰文，故傳世的封泥多陽文。陽文清晰易識，這也是古代璽印多陰文的原因之一。

②鈐印於紙上。東晉以後，紙張開始大量代替竹簡，官方規定公文行走皆棄簡冊而易之以紙，遂使用印方式有了重大改變，印章不再鈐於泥上，而是以朱色顏料鈐於紙上。這樣，印體為陰文者鈐於紙上為白文，陽文者鈐於紙上為朱文。

私印還有一種特殊的文式，即朱白文相間印，也可叫作陰陽文相間印，以前者的稱呼為習見。這類印的章法安排很活潑，一般而言，字數少的為朱文，字數多的為白文，由於朱文線條間的距離與白文筆劃的粗細相當，頗給人以眼花繚亂的感覺。

五　璽印的製作

歷代官印皆有官方專門機構負責制作，《後漢書·百官志》記載漢代「少府屬官有蘭台令史」，本注稱其職責是「掌奏及印工文書」，東漢時的班固曾擔任過蘭台令史，以學識淵博的學者擔任此職，可見朝廷對官印製作的重視，也可理解漢印為何會取得如此高的水準了。從私印的普及程度上看，市坊間也應當有專人經營私印的製作。

　　縱觀古代璽印的製作，主要有三種方法，即鑄、鑿刻、雕琢。

1. 鑄

　　古人如何鑄印，早期史籍並無明載。清人姚晏在《續三十五舉》中對此有較詳細的敘述：「一翻沙，先刻成一印，將沙泥錘熟和捏在外，候幹，剖出印，仍合成，留小孔，化銅入之，此精與不精，全在先刻之印。二拔蠟，以蠟為印，刻篆文並制鈕，鈕下置一杆，以錘細泥和膏塗蠟印外，候幹再塗，至極厚，去杆，則鈕外有一孔，入快火炙之，蠟必由孔熔出，化銅入之，此精與不精，全在先刻之蠟。」**14**

　　翻砂的關鍵在「先刻之印」，該印模應是木、石、鉛這些易刻之物。據羅福頤先生稱，故宮博物院藏有一鉛質無穿兩面印，分別刻「五原候印」和「五原都尉章」，一方新莽時期石質無穿兩面印，分別刻「洽平馬丞印」和「鞏縣徒丞印」。漢代授官制度是一官一印，而上述兩方兩面印是一印雙職，故應是作為母範之用。古代有大量同官秩的印鈕，形制相同，故印體母范不必大量保存，鑄造時僅以印鈕母範和現作的印文母範相合，再翻砂澆鑄即可。

14　《歷代印學論文選》，第402頁。

拔蠟法現在又稱失蠟法、熔模法，主要用於製作器形、裝飾特別繁複，又很難用翻砂塊範法鑄造的器物。拔蠟法的記載最早見於宋代，但從考古發掘來看，春秋時期隨縣曾侯乙墓中出土的樣式繁雜、鏤空的青銅禁，就非失蠟法不能作。但古代璽印是否也用此法鑄造，因蠟模早已銷熔，史籍又缺載，無從探知。從傳世古代璽印中看，戰國三晉的寬邊朱文小璽，製作精美，朱文線條細若遊絲，卻挺拔遒勁，筆道很深，似非此法不能作。漢魏時的一些私印、吉語印，如「延年益壽與天毋極」、「綏統承祖子孫慈仁永葆二親福祿未央萬壽無疆」（圖1.2-24）等印，也應是失蠟法所為。

圖1.2-24 綏統承祖子孫慈仁永葆二親福祿未央萬壽無疆

2. 鑿刻

鑿和刻實際上是兩個不同的動作。鑿應是在固定印坯後，以錘擊刻刀（鑿）而成，刻則是以手執刀，以指腕之力完成。在實際製作中，應是二者結合運用完成。元吾丘衍稱：「漢魏印章，皆用白文，大不過寸許，朝爵印文皆鑄，蓋擇日封拜，可緩者也。軍中印文多鑿，蓋急於行令，不可緩者也。」[15]以後，前人多將一些風格較為荒率的軍中用印指為鑿印，如「祁連將軍章」、「鷹揚將軍章」（圖1.2-25）、「關中侯印」等，而將一些較工整的印章如「濕成丞印」、「武陵尉印」（圖1.2-26）等視為鑄印。其實這一說法未見元以前人引用，只是想當然而已。我們可舉出大量工整的鑿刻印，除了

15 （元）吾丘衍：《學古篇·三十五舉》「十九舉」，《歷代印學論文選》，第16頁。

上面所舉的兩方西漢官印外，東漢時期以鑿刻之法治印的就更多了，如「楪榆長印」（圖 1.2-27）。東漢、晉魏頒發給少數民族的印章幾乎都是鑿刻而成，如「漢匈奴破虜長」印、「漢鮮卑率眾長」印等，而且幾乎所有古代的金印、銀印都是鑿刻的，像這方著名的東漢初期「琅琊相印章」（圖 1.2-28）銀印就極為典型，該印章法工整有序，用刀痕跡極為清晰。而像上述較為草率的將軍印則大多是魏晉乃至六朝時期的印章。

圖 1.2-25 鷹揚將軍章

圖 1.2-26 武陵尉印

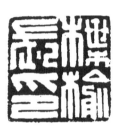

圖 1.2-27 楪榆長印

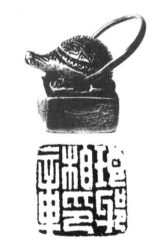

圖 1.2-28 琅琊相印章

圖 1.2-29 琢玉示意圖

3. 雕琢

雕琢主要用於玉質類印章。玉的硬度很高，即使以現代技術煉出的合金鋼來手工刻治玉印也不是一件容易的事，而多採取噴砂的方法。傳說古人治玉曾有一種可以「切玉如脂」的「昆吾刀」，還有用藥將玉軟化等方法，但很難證實。

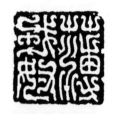

圖 1.2-30　薄戎奴

據現代人研究，古人治玉印採取的是琢的方法，即以鉈、磋等非刀具性工具鉈治，再加以磋磨而成（圖 1.2-29）。三國孫權稱帝時曾自製一套禦璽，吳亡後，孫皓「送金璽六枚，無有玉」（《三國志》注引《江表傳》），虞喜《志林》評曰：「吳時無能刻玉，故天子以金為璽，璽以金，于文不異。」可見琢玉之不易，稱霸江東的孫權竟不能為玉璽。古代工匠以其高超、精湛的技藝，創造了令人歎為觀止的印章藝術品，著名者如「辛偃」、「桓啟」、「婕伃妾　」、「薄戎奴」（圖 1.2-30）等，筆劃或遒勁挺拔，或婀娜剛健，風格圓轉清麗，典雅大方。

因玉質類印章少有殘蝕，筆劃清晰，已形成一種獨特的風格，成為明清以來的篆刻家重要的取法、學習物件。

第三節

篆刻藝術的三要素

　　篆刻藝術多少給人以神秘之感，因為它歷史悠久，流派眾多，名家輩出，它的形式又很獨特，工具也較複雜，所用的文字又是我們不很熟悉的古文字，一方優秀的篆刻藝術作品到底好在什麼地方？應從哪些方面來鑑賞學習？這是我們首先應該考慮的問題。

　　其實不論是古代的璽印，還是明清的流派篆刻，雖然風格多樣，但具體到每一方作品，我們都可將其分解為篆法、章法、刀法三個基本要素，鑑賞篆刻作品時，皆可從這三個方面入手分析，理解了這三個要素之間的內容和關係，就會較快地掌握篆刻藝術的一些基本規律。

一　篆法是基礎

　　篆刻藝術主要以篆書作為文字載體進行創作，篆書的特點是可塑性強，筆劃粗細勻整，可靈活的彎曲變化並隨心所欲地佈置在以方形為主的印面上。程名世在《印商序》中云：「夫圖章之難，不難於刻，而難於篆。」這裡的「篆」其實指的就是篆法。篆法又包含三個

方面的內容：

1. 識篆

識篆的根本目的就是保證印文不會出現錯字。古代璽印以實用性為主，印文正誤有關「憑信」的基本功能。篆刻藝術強調藝術性，但從未擺脫「憑信」這一功能，文字的正誤一直是這門傳統文人藝術最首先強調的。識篆要求作者具備較高的文字學功底，通曉《說文》、「六書」，並且掌握篆書形體的演變規律，能夠辨識歷史上各個時期、不同類型的篆書，如金文、古文、小篆、繆篆甚至古隸等，通曉它們的風格、變化，明瞭它們的發展、演變。除此之外，由於篆刻藝術「印外求印」的要求，鏡銘、陶文、磚瓦文字、漢碑篆額等無不被引入篆刻領域，入印文字的範圍急劇擴展，使作者還需具備金石學的修養。

2. 寫篆

寫篆要求作者具有較高的篆書書寫水準，能夠深刻領悟篆書在結構、用筆上的變化規律，以及篆書所具有的筆勢、筆意，只有先理解了，才可能用刀表現出來。一方好的篆刻作品，不但要有刀的趣味，還應有筆墨的感覺，此即趙之謙所云篆刻要「有筆尤有墨」。自鄧石如「印從書出」的實踐為人們所認可後，「一個書法家不一定是個篆刻家，而篆刻家一定要是一個書法家，尤其是一個篆書家」，逐漸成為大家的共識。從篆刻史上看，篆刻大家的篆書與其篆刻的風格、水準是統一的。

寫篆的目的是通過作者的習篆，來體味、掌握篆書勻稱、平衡又

要統一、變化的造型規律，增強章法安排時篆書的「變形能力」，如言字篆書寫作言，這裡對其進行長、短、扁、圓不同的變化，見圖1.3-1。

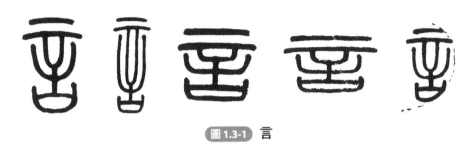

圖 1.3-1　言

3. 配篆

配篆就是在章法設計時對篆書選擇、配合的過程。配篆主要有兩個方面的要求：一是印文與印章形式相協調，二是印文之間和諧統一。

(1)印文與印章形式的協調。我們治印之前首先要根據印文內容、用途、受印者的好惡等方面來選擇印章的形式，然後再選擇與此形式相適應的篆書風格與之配合。古代璽印的風格是由某種特定的形式和篆書風格所構成，這種風格的璽印是特定歷史環境下的產物，眾多風格的璽印又構成了絢麗多彩的印章藝術史。某種風格的印章與其形式之間存在的某種關係已逐漸成為一種審美積澱，深深地烙在後人的印象裡，如果我們在治印過程中能夠準確、完美地使二者結合起來，除了給人以古雅之美外，還會令人感覺到作者深厚的印學修養。金石家馬衡先生在《談刻印》中曾說過「古印之沿革變遷既已明瞭，方可進而言刻印」，就是這個意思。比如，我們要選擇秦半通印的形

式治印，其形式最好符合秦代半通印帶有日字格、筆劃鑿刻、印文有如秦詔版小篆的特點，如這兩方「白野」印，圖 1.3-2 印就較符合秦漢的特點，顯得活潑、典雅，使人覺得古雅大方又有來歷。相反，印文若選擇了漢代方正的繆篆，如圖 1.3-3，就稍嫌呆板，缺乏生氣。

　　(2)印文之間的和諧統一。這涉及明清印論中經常爭論的「大小篆混用」的問題。可以肯定，在一定歷史時期內，一方印章中是不可能出現不同時代的篆書的，故前人多要求篆法要「純」，如明人甘暘稱「各朝之印，當宗各朝之體，不可溷雜其文，以更改其篆」[16]，反對混合二篆。這對初學者而言仍有其積極作用，因為初學者尚未具備熟練的篆書變形能力，在章法安排和風格協調上很難做到「得體」和「渾融無跡」，故應該保證一方印中印文字體的時代同一性。當然，在能夠熟練駕馭篆書以後，也可打破二篆不得合用的限制和束縛，但這時的混用，絕不是對用字的要求降低了，而是有了更高層次的追求，它要求對甲骨文、金文、大篆、小篆、繆篆等各種篆書的特點和相互關係有深刻的瞭解和領悟，熟練掌握它們的各種寫法、造型變化，從而適應章法的安排，保證印文之間渾然一體、和諧統一，正如吳昌碩所言：「刻印本不難，而難於字體之純一，配置之疏密，朱白之分佈，方圓之互異。」如這兩方「西安」印，圖 1.3-4 印一字用西周文字，一字用繆篆，二字年代差別甚遠，風格一方一圓，置於一印殊顯衝突。而圖 1.3-5 印二字全用繆篆，則顯得較為和諧。

16 （明）甘暘：《印章集說》，《歷代印學論文選》，第 93 頁。

圖 1.3-2　白野　　圖 1.3-3　白野　　圖 1.3-4　西安　　圖 1.3-5　西安

　　配篆最能體現作者的印學修養和藝術天分，它需要明瞭古代璽印和篆書字體的發展、演變規律，見聞廣博，印文的處理既「字有淵源」，又符合篆書美的規律並兼顧章法安排、印面形式、印文協調等因素，這需要長時間的學習和努力。

二　章法是關鍵

　　章法也稱分朱布白，是對印章形式的選取以及印文排列方式構思、經營的過程。章法與篆法有著密不可分的關係，章法安排的過程也是運用篆法的過程，清人袁三俊稱章法「如營室廬者，堂戶庭除，自有位置，大約於俯仰相背間，望之一氣貫注，便覺顧盼生姿，婉轉流通也」[17]，好的篆法就如高品質的建築構件，而一幢成功的建築物不僅要用好的建築材料，還要有優秀、合理的建築設計。

　　明人徐上達曾稱「樂竟之謂章，文采之謂章，是章法者，言其全印燦然也」，一方優秀的篆刻作品應如一曲動人的樂章、一篇精彩的

17　（清）袁三俊：《篆刻十三略》，《歷代印學論文選》，第 181 頁。

文章那樣令人心醉神迷，而要做到「全印燦然」，印文就應「渾如一家人，共派同流，相親相助，無方圓之不合，有行列者可觀」[18]。總之，不論印之大小、印字多寡、文之朱白、畫之疏密，都要使印文做到「相依顧而有情，一氣貫串而不悖」。

章法是關鍵，它在篆刻創作的構思中應該居於統攝的地位，篆法、刀法都要受到章法的制約。現代著名篆刻家來楚生曾說過「一方印的成功，是七分篆，三分刻」，此處的「篆」，指的就是章法。鄧散木先生在《篆刻學》一書中曾歸納了 14 類，如疏密、輕重、屈伸、挪讓、承應、巧拙、變化、盤錯、離合等具體手法，還有人將章法分析到 20 餘種的，但這裡不多談具體的「法」，因為從紛繁萬變的印面現象中所總結出的「法」，過於繁複。其實「法無定法」，我們更應從篆刻藝術的審美規律、原則，也即「理」上多加思索，這個「理」就是要求章法既有變化，又有統一，虛實相生，平衡和諧。在印中一方面利用筆劃的繁簡、疏密、方圓、粗細、參差等手法去製造矛盾，一方面又要利用增損、呼應、挪讓、離合等手法緩解、平衡這些矛盾。正如唐孫過庭《書譜》中所說「違而不犯，和而不同」，二者矛盾的適度處理，就會使印文既和諧又充滿活力地處於一個有機整體中，給人以美感。「隨心所欲而不逾距」是章法的最高境界。

 三 刀法是核心

18 徐上達：《印法參同》「章法類」，《歷代印學論文選》，第 137 頁。

篆刻藝術是書法與鐫刻相結合的綜合藝術，不知篆法、章法不足以論印章之妙，但不熟嫻刀法也不足以盡印章之妙，刻因篆法生動、佈局渾然而生神，印亦因刀法精妙而增輝。

　　篆刻藝術發展的歷程實際上也是歷代印人對刀法的探求過程，如與篆刻「鼻祖」文彭同時的周公瑾在其《印說》中就提出了七種刀法：複刀、覆刀、反刀、飛刀、挫刀、刺刀、補刀。清初時的用刀名目就更多了，許容《說篆》羅列了 13 種刀法，後人如姚晏在嘉慶年間著《再續三十五舉》又增至 19 種之多，諸如澀刀法、遲刀法、留刀法、輕刀法、舞刀法，又有正入、側入、單刀、複刀等，這些名稱不免瑣碎，有的確實是作者的心得，有的則是故弄玄虛了。實際上，篆刻的刀法主要有沖刀、切刀兩大類，我們將在有關章節中詳細說明。學習篆刻應該潛心鑽研用刀的技法，分析各個流派用刀的不同，增強對刻刀的控制能力，所謂「穩、准、狠」。說刀法是核心，是因為不管有多麼好的篆法和立意，都需要用刀法來體現。從難易程度上講，刀法更難於章法，因為「章法，形也；刀法，神也。形可摹，神不可摹」**19**，章法屬於表面的形式，可立刻模仿，而刀法重在傳神，手上功夫不到，無法立竿見影。

　　我們還應明白，所謂刀法都是明、清篆刻家學習秦漢古印時所做的探索。實際上，秦漢印章多是銅印，印文或鑄或刻，與在石上刻印的方法是大不同的，而秦漢印章在每個人眼中所體現的美也是有差異的，吳昌碩師法漢印高渾一路，又吸收古代封泥的特色，所作印以斑

19　（清）徐堅：《印箋說》，《歷代印學論文選》，第 348 頁。

駁古拙勝，采以鈍刀出鋒，切中帶削，削中有沖，據說刻後又常持印在敗革上著意摩擦，隱去刀鋒，或故意琢破以取古拙和「金石之氣」；黃牧甫治印以光潔妍美勝，用薄刃沖刀，追求漢印鋒銳挺勁的本來面目，平正中見流動，挺勁中寓秀雅。吳、黃二人都是在篆刻史上具有深遠影響的人物，他們所用的刀法雖迥異，卻殊途同歸，代表了刀法的最高境界。

四　篆刻藝術的內涵

　　以上三個要素是學習篆刻藝術所必須具備的「內功」。此外，學習篆刻藝術還應具有相當的「外功」。篆刻藝術以篆書作為主要的創作載體，它自然要求作者具備較深的與「篆」相關的修養，如金石學、小學及文字學等，涉及的知識十分廣博。從歷史上看，這方面學術發展的深入，豐富、深化了篆刻藝術的各種風格，擴大了篆刻藝術以資取法的範圍，刺激了「印外求印」的理論，對篆刻的審美與創新、印人的知識結構、印學理論的著述乃至用字正誤的標準等方面都有深刻的影響，也為篆刻藝術風格的多樣化以及篆刻藝術的持續發展奠定了基礎。

　　篆刻藝術的發展與其他姊妹藝術的滋養也是分不開的，明清以來，「詩書畫印」逐漸成為文人藝術家必備的修養，一些大藝術家如趙之謙、吳昌碩、齊白石等莫不是四者皆精，印論家、印人自覺或不自覺地借鑒了文藝理論、畫論、書論的有關論述，將詩、書、畫的藝

術素質引入篆刻創作，相互滲透、相互滋養，極大地豐富了篆刻藝術的表現力。如吳昌碩《刻印》詩強調「詩文書畫有真意，貴能深造求其通」，這種「詩書畫印，其理一也」的思想，貫穿了整個篆刻藝術發展的歷史，也使篆刻藝術從實踐到理論形成了自己的一套體系。

強調篆刻藝術的「外功」，就是要使我們明白學習篆刻藝術不僅要斤斤計較於刀法的得失，還要認真努力增加學養，所謂「腹有詩書氣自華」，只有這樣，才能真正領略篆刻藝術所蘊含的無窮魅力。

關於篆刻藝術的內容及其「內功」與「外功」之間的關係，我們圍繞印石用下面的示意圖來表示（圖 1.3-6）：其中核心是印面代表的篆刻藝術三要素；第二層核心以印體為主的

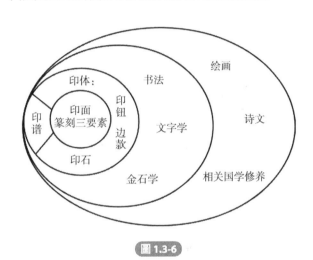

圖 1.3-6

印鈕、邊款、印石以及對印譜的研究。以上兩個核心為學習篆刻藝術所必備，然後是在此基礎上的擴展，內層的擴展是與篆刻藝術最相關的領域，包括書法、文字學、金石學等，最外層的擴展則是繪畫、詩文以及相關的國學修養。由此可見，篆刻藝術所包含的內容極其廣泛，需要具備深厚的傳統文化修養，絕非僅是一刀一石那樣簡單。作為一名真正的篆刻家，不僅要在刀石上下工夫，還應在修養上努力充實自己。

篆刻作為一門藝術發軔於元代，昌盛於明清，但它的源頭卻是古代的璽印，也就是說，古代璽印是「源」，篆刻藝術是「流」，篆刻藝術脫胎于古代璽印。所謂「印宗秦漢」，古代璽印曾被明清印人視為創作的源泉，故本篇先述古代璽印，深入探討它的起源、發展以及風格演變。

篆刻學習軌程

　　中國的篆刻藝術有兩個發展高峰，一是秦漢璽印，二是明清流派篆刻，二者都取得了很高的藝術成就。那麼，學習篆刻應從何入手呢？借鑒明清篆刻家的印作當然未嘗不可，而且也是必須的，但明清篆刻流派紛呈，風格繁複，好壞雜糅，尤其是文彭、何震、蘇宣等早期印人的作品，我們只宜從篆刻史的角度去領略他們在印史上的地位，他們受歷史條件和認識水準的限制，多是從形式上摹仿秦漢印章，並有較重的「明人習氣」，以此入手較難把握。而秦漢璽印除有極高的藝術性外，風格多樣，或渾穆、沉雄、粗獷，或秀雅、妍媚、綺麗……明清以來大家莫不是得其一隅而成家，「印宗秦漢」成為學習篆刻的不二法門，我們若能師前人之所師，不失為「取法乎上」。

　　當然，秦漢印也並非方方俱佳，這需要我們逐漸具備鑒賞印章的眼力，現階段首先是結合理論，在實踐中學習技法，提高感性認識。吳昌碩認為「撫擬漢印者宜先從平實一路入手，庶無流弊矣」，為我們指明了初學的物件。

　　除此之外，還應在篆法上下工夫，多認識篆字，多寫篆書，清中期以來篆刻家成功的經驗都表明，僅僅「印中求印」是不夠的，還應

「印從書出」、「印外求印」。篆書風格與篆刻風格有密切的關係，篆刻藝術的水準同篆書的水準也是同步的，篆刻家應首先努力成為一個書法家。

另外，我們還應在此基礎上努力提高審美水準和個人學識等方面的修養，這是長久的功夫。中國的藝術一向講究「古雅」、「脫俗」，只有審美趣味、審美能力提高了才能辨識何為「雅」、何為「俗」。學習篆刻不怕「眼高手低」，最怕「其俗在骨」，流為「匠氣」。即使同是學習秦漢印章，受「識」的限制，也有取法高低的問題。黃賓虹在《古印概論》中就曾慨歎食古不化者「泐蝕以為古，重腝以為厚，偭規裂矩以為奇，描摹雕飾以為巧」，這些人唯以殘破、重拙、獵奇、雕飾等形式來摹擬漢印，致使弊端叢生。其實「始於摹擬，終於變化」，宗秦法漢的目的是建立篆刻家的自我，學習漢印一定要學到它的「神采」。

下面我們就對篆刻學習的軌程做如下的安排：

第一，從臨摹秦漢印入手，先擇取漢印中平實、工整一路入手臨摹，體會、掌握印章的基本佈局、刀法的運用和篆字的變形（由小篆的長形變為繆篆的方形）；再進一步從粗獷、雄渾一路，勁挺、溫雅一路，灑脫、率真一路繼續學習，加深對漢印的理解。

第二，有了秦漢印章的規矩以後，再上溯到戰國古璽，體會古璽或精緻秀雅，或奇肆詭譎，或渾厚拙樸的風格，打開學習篆刻的思路，得奇正之變。

第三，參考、臨摹清代中、晚期一些著名印人的作品，如浙派陳鴻壽、趙之琛等人的作品，可以使初學者體會最得漢印之精髓的浙派在篆法、刀法上的特點，而從吳讓之、趙之謙、黃牧甫等人的作品，也可體會到皖派運刀如筆的感覺。這些著名印人都是在學習秦漢璽印的基礎上，「印外求印」，汲取各方面的修養，創出自己的風格。他們各自的突破點在什麼地方，他們的成功之路留給後人哪些啟示，都需要在深入臨摹的過程中進行深刻地體會。

第四，再返回秦漢印章中，根據前人成功的經驗，找尋與自己相近風格的印章學習，從篆法、形式、章法等各方面加以強化。

以上四個步驟可反復多次，其間還要努力增加金石、文字等方面的修養，沿著「印外求印」的道路，多方汲取印外的營養，逐漸形成自家的風格。當然，這已是篆刻創作的極高境界了，能否達到此境界需要看個人的天分、努力和各種機緣，在此不多談了。

第二章 篆刻源流與發展

　　篆刻作為一門藝術發軔於元代，昌盛於明清，但它的源頭卻是古代的璽印，也就是說，古代璽印是「源」，篆刻藝術是「流」，篆刻藝術脫胎于古代璽印，明清印人也一直奉行著「印宗秦漢」的思想，甚至將古代璽印視為創作的源泉。所以，古代璽印作為篆刻藝術取法的物件，它的起源、發展以及風格演變都是我們必須應該深刻瞭解的。

印章發展的濫觴期

　　璽印是何時產生的，是如何產生的，歷代一直眾說紛紜。既有元吾丘衍在《學古編・三十五舉》中「三代無印」的觀點，也有認為璽印產生於上古的傳說，如在漢代的緯書《春秋運鬥樞》中說：「黃帝時，黃龍負圖，中有璽者，文曰『天王符璽』。」《春秋合誠圖》說得更有聲有色：「堯坐舟中與太尉舜臨觀，鳳凰負圖授堯，圖以赤玉為匣，長三尺八寸，厚三寸，黃玉檢，白玉繩，封兩端，其章曰『天赤帝符璽』。」這是最早有關印章起源的文獻記載。但毫無疑問，將印章的起源歸於神靈的賜予是荒謬的。

　　從傳世和考古發掘來看，戰國時期璽印的使用就已經十分頻繁、普遍。羅福頤《古璽彙編》收錄戰國古璽達到 5708 方，再加上流散、毀壞和未及發現者，其數量當遠不僅此。考慮到戰國古璽興盛之前，應該有一個較長的發展過程，也就是說，印章的起源還應更早。《後漢書・祭祀志》中稱「自五帝始有書契。至於三王，俗化彫文，作偽漸興，始有印璽，以檢奸萌」，唐代杜佑在《通典》中也稱：「三代之制，人臣皆以璽玉為印，龍虎為鈕。」但將印章的起源籠統地定在夏、商、周三代，過於寬泛。那麼，印章是起源於春秋？還是西周、殷商，抑或更早？筆者認為，確定印章的起源，應該首先明確

什麼是印章？印章的功用有哪些？印章產生的前提條件有哪些？然後再依據文獻、考古上的資料予以驗證是否符合上述條件，從而得出一個相對可靠的結論。

印章從形態上看，應包括印鈕、印體、印面三個部分。印鈕用於穿孔系帶或拿捏把柄，早期一般多呈半環形或柱形，印體早期一般較矮，印面用於鑄或刻畫符號、圖形、文字，代表了印章的使用功能，其形狀一般以方形為主，大小一般在古代的方寸之間（2～3 釐米）。

印章從材料上看，應是某種堅實材料所製成的實體，早期應以銅、陶為主。

印章從使用方式上看，應是抑壓於泥、錘擊或烙印於質地較硬的對象上。

印章的主要作用是複製印面上特定的符號、圖形和文字，印章的其他社會功能都是在此基礎上的擴展，原始的印章也應具備上述形態、材料、使用方式三個方面的特點，我們再據此來看中國古代有無符合上述條件的印章。

許多學者在研究中國印章的起源時都會提及新石器時代的陶拍（圖 2.1-1），這是用於在陶器上拍打、壓抑紋飾的工具，作用是使陶質緻密、美觀，其花紋也可能具有部族間的區別意義。陶拍一般較大，印面形狀也多非方形，有些印面甚至還呈凸面，鈕把主要是手握式，在形態上與印章有些差別，但基本形式和使用方式是相同的，都

是用於壓抑。稱陶拍是印章的雛形略顯勉強，但稱印章的起源與陶拍在形式和使用原理上存在著某種關係卻並非毫無道理。

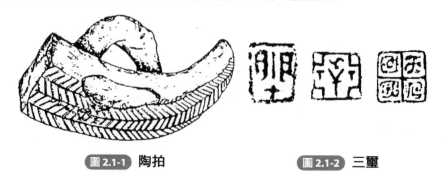

圖 2.1-1 **陶拍** 圖 2.1-2 **三璽**

說到印章的起源，不能不涉及所謂殷墟三璽（圖 2.1-2），這三方古璽曾著錄于于省吾先生的《雙劍古器物圖錄》和胡厚宣《殷墟發掘》中，傳出土於安陽殷墟，上世紀很多大學者如羅振玉、徐中舒、容庚、丁山、饒宗頤、董作賓等，都曾對此三璽發表過看法，一般多以商璽視之。但由於三方古璽並非科學考古發掘的緣故，其真偽、釋文以及商璽的地位，至今存有不少爭議，一些疑點尚未解決。[20]本書採取沙孟海先生在《印學史》中的審慎態度，認為將三璽「定為商代還覺缺乏科學根據」。故殷商時期符合上述三個方面條件的印章實物還有待考古的進一步發掘。

西周時期的印章實物和鈐印遺跡則多屬科學考古發掘而來，為多數學者所公認。如 20 世紀 80 年代初於陝西扶風縣云塘村西周中晚期灰坑中發現的雙聯銅璽（圖 2.1-3），上部為三角形，下部為圓角長

20　參見金夷、潘江：《再論中國璽印的起源——兼說所謂商璽的真偽》，《考古與文物》，1996 年第 1 期。

方形，稍後在同縣莊白村西周灰坑中又發現的一枚方形鳳鳥紋璽（圖 2.1-4），它們的紋飾為西周常見的云紋和鳳鳥紋。據此為標準品，又從傳世的藏品和集古印譜中辨識出一些西周璽，如故宮博物院所藏龍紋璽（圖 2.1-5）等。這些璽印一般印體較薄，鈕

圖 2.1-3 雙聯銅璽

式為粗簡的鼻鈕，從材料、形態、大小等方面都符合要求。西周用印遺跡最著名則是高明先生《古陶文彙編》中所收錄三方西周抑印陶文，分別是「令司樂作太宰塤」（圖 2.1-6）、「令作召塤」（圖 2.1-7）、「作召塤」。

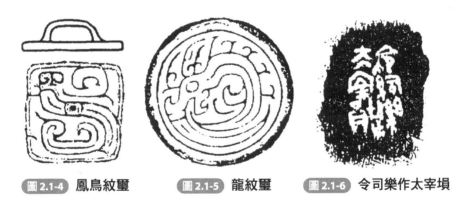

圖 2.1-4 鳳鳥紋璽　　**圖 2.1-5** 龍紋璽　　**圖 2.1-6** 令司樂作太宰塤

　　從印章的發展以及戰國璽印的發達上看，春秋時期的印章也應該很頻繁，文獻上有關的記載相當多，如《左傳・襄公二十九年》記載：「季武子取卞，使公冶問璽書，追而與之。」其中的「璽書」即以「印封書也」（《國語》韋昭注），可見，璽印已在政治領域使

用。在經濟領域也能見到璽印的蹤影，如《周禮·地官》「掌節」條下云：「門關用符節，貨賄用璽節。」「司市」條下云：「凡通貨賄以璽節出入之。」《周禮·秋官》「職璽」條下云：「辨其物之嫩（美）惡與其數量楬而璽之。」漢鄭康成注稱「璽節者，今之印章也」。表明璽印此時已具備防偽、貨物的歸屬、封發、交換等功用。另外，《禮記·月令》、《史記·蘇秦列傳》中也有璽印使用的例證。但現在還沒有確鑿的證據來證明春秋璽印的原物。

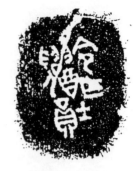

圖 2.1-7 令作召塤

以上簡單梳理了戰國以前符合上述三個條件的印章。但筆者認為，即使完全符合，也不能完全認定該物就是印章，因為若不賦予該物社會功能的話，它只不過是一件用於複製圖形、文字的模具。如春秋中晚期的《秦公簋》，銘文每字一格，是以字模鈐于陶范上鑄成，或將此簋稱為中國印刷術的濫觴，但似乎不宜將此字模也稱為印章。

印章的社會功用我們在上一章中已經談到，包括象徵地位、權力，收取賦稅之憑證，「物勒工名」，物品封檢和祈祥厭勝幾個方面，其中的核心是「防偽取信」，也即《後漢書》所稱「以檢奸萌」，而「俗化彫文，作偽漸興」則正是印章產生的前提條件之一。故只有在大多數印章都具有「取信」功能後，才能認為印章具備了產生的前提條件。

這裡還應特別強調一下宗法制的崩潰對璽印產生的巨大作用。我

們知道，周朝是以血緣關係為紐帶聯結整個社會，採取封建諸侯的方式來統治國家的，宗法是國家的基礎，周王則是最大的宗主，貴族後裔依嫡庶長幼分為大宗、小宗，諸侯依血緣關係的遠近既分享到部分統治權力，又要為周王盡相應的義務。宗法制度的特點是貴族世襲統治，從而形成一個金字塔形的權力分配制度。但這種制度發展到春秋、戰國時期，嚴重影響生產力的發展，各國變法的目的，都是企圖在不同程度上削弱貴族、宗族的勢力，廢除分封制，趨向郡縣制，並用新的官僚制度來代替這種舊的世卿世祿制度，與之相適應，自然產生了璽印制度。春秋時期，「士」階層的崛起，正是在這一大背景下的產物。這些「士」憑藉過人的才智，遊說各國，為諸侯出謀劃策，著名者如蘇秦，曾佩六國相印，西門豹治鄴，也有璽印為信。

宗法制的崩潰正是在戰國時期，古璽印大量出現在戰國，絕非偶然。當然，戰國時期鐵器的大量使用，鋼制工具的出現，也都使印章在戰國出現勃興的景象。

第二節 ○━━━━━━

印章發展的勃興期

　　戰國是古代印章發展的勃興期，由於各國「律令異法，衣冠異制，言語異聲，文字異形」，印章制度又屬草創階段，使得先秦古璽具有很強的地域性，在璽印形制、文字形體、鐫刻風格等方面都表現出異彩紛呈的局面。現存的先秦古璽集中在戰國時期，我們一般將其分為「三晉、齊魯、燕、楚、秦」五個區域，從古璽的形制、藝術風格、文字特點等方面進行論述。

一　三晉古璽

　　西元前 403 年，趙、魏、韓三家分晉，中國歷史上開始了戰國時期。由於歷史、地理上的原因，三家璽印在形制、印文風格及書法習慣上都相當一致，很難再做細緻劃分，故統而論之。三晉一系璽印的範圍大體屬於中國的中部地區，其官璽有二三十種，有如下特點：

　　1. 印的體形較小，遺世的三晉官璽多為縣邑小吏所佩，邊長 1.5 釐米左右，較它國同級別的官吏所佩印小得多，很少見到形體碩大，鈕式特異的璽印樣式。三晉璽印多採用鼻鈕，鈕座多呈斜坡狀，印體

厚實，私印中還有個別圓形璽印。

2. 三晉官私璽印以陽文為主，璽文與印體一同鑄出，筆劃瘦勁，字體秀麗，結體整肅，章法穿插挪讓，殊顯精巧。正是明清時期經常提到的「寬邊細朱文」樣式，清代印人所謂的仿古璽，也大多模仿這種形式。

3. 三晉北部，出現少量韓國玉質印，多陰文，應當是高級貴族所用印。

4. 三晉古璽在質地上多用銅、玉，其中銅印精黑黝亮，據說不少出自內蒙古歸化地區的古戰場，因為屬於沙坑，銅印宛如新鑄，尤其是朱文，筆道很深，十分精美。

5. 文字形體上的特點：

「寇」作「$\boxed{\text{寇}}$」，官名「司寇」也主要見於三晉璽。其他字如「都」作「都」、「肖」作「肖」、「先」作「先」、「安」作「安」、「韓」作「韓」、「市」作「市」、「君」作「君」、「丞」作「丞」等，都幾乎是三晉古璽的特殊寫法。

三晉古璽如「杻裡司寇」（圖2.2-1）、「文枱西彊（疆）司寇」（圖2.2-2）、「樂陰司寇」（圖2.2-3）、「埴城發弩」（圖2.2-4）、「陽州左邑右先司馬」（圖2.2-5）、「戰司寇」（圖2.2-6）、「東武城工師鉢」（圖2.2-7）、「司寇之鉢」（圖2.2-8），其中「陽州左邑右先司馬」璽的「左邑」二字、「司馬」二字為合文，都有合文符號。

圖 2.2-1 枏裡司寇

圖 2.2-2 文枱
西彊司寇

圖 2.2-3 樂陰司寇

圖 2.2-4 埦城發弩

圖 2.2-5
陽州左邑右先司馬

圖 2.2-6
戰司寇

圖 2.2-7
東武城工師鉢

圖 2.2-8
司寇之鉢

燕系古璽

　　燕系古璽的範圍屬中國北部地方。燕國國力相對較弱，長期偏安，在璽印上也逐漸形成自己的特點。其官璽製作較規範，同類型的形制規格劃一，從形制上看主要有三種：

　　1. 方形白文璽私璽。多壇鈕，面形近正方形，大小基本相同，邊長 2.1~2.3 釐米。印面有邊欄而無界格，印文為陰文鑿刻，筆道圓轉，用筆爽勁。邊框考究，佈局嚴整，構圖和諧，一般分為兩行（一般地名占右邊，官職占左邊），印文錯落有致，製作精良。此類型官璽，多有地名可考。如「平陰都司工」（圖 2.2-9）、「黍囗都司徒」（圖 2.2-10）、「庚都丞」（圖 2.2-11）、「櫃易（陽）都左司

馬」（圖 2.2-12）。

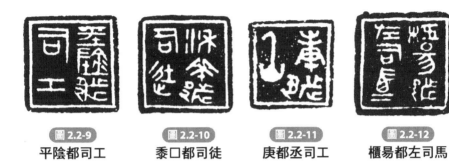

圖 2.2-9	圖 2.2-10	圖 2.2-11	圖 2.2-12
平陰都司工	黍口都司徒	庚都丞司工	櫃昜都左司馬

2. 長條朱文璽。面形為長方形，背附細長柄鈕，印面為鑄就的陽文，印文內容中有地名、職官，少數還有紀年，印文最後一字常用「鍴」字，意思同「璽」也有釋為「節」者，或即《周禮》中所云的「璽節」。這類印先已發現十餘方，佈局虛實相生，錯落有致，渾穆

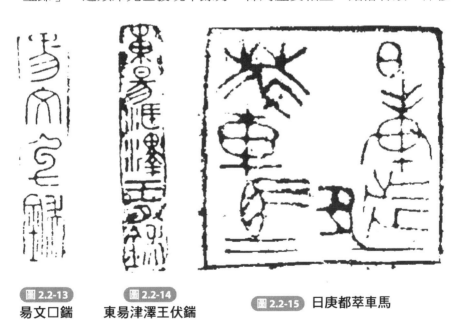

圖 2.2-13	圖 2.2-14	圖 2.2-15 日庚都萃車馬
昜文口鍴	東昜津澤王伏鍴	

中見精巧之構思。如「易（陽）文□鍴」（圖 2.2-13）、「東易（陽）津澤王伏（符）鍴」（圖 2.2-14）等。

3. 方形朱文大璽。這類璽邊長往往達 3 釐米以上，最大者如著名的「日庚都萃車馬」璽（圖 2.2-15），達 6.7 釐米，為古璽之冠，印體中空納鑿鋬，用途應當是烙馬，整個璽佈局大虛大實，揖讓有度，風格雄奇豪放，蒼勁古樸，氣勢非凡，堪稱國寶。這類大璽還有「都市璽」（圖 2.2-16）、「單佑都市璽」（圖 2.2-17）等。印文內容為地名、職官名，多分兩行排列，文字全部為鑄就。

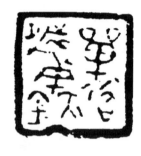

圖 2.2-16 都市璽　　圖 2.2-17 單佑都市璽　　圖 2.2-18 喬生孫

4. 私璽。印文為鑄成，以陽文為主。常見一種印文格式為「某生某」的朱文印，印文較細，以正方形為主，有部分長方形和少量圓形，如「喬生孫」（圖 2.2-18）。燕國私璽中還首次出現朱白文相間印的形式，如「公孫倚」（圖 2.2-19）。

圖 2.2-19 公孫倚

5. 燕璽的文字有如下特點：

「都」作 ，地名稱「都」，是燕璽的一大特色；「丞」作

，也為燕璽所獨有。此外「馬」作 ，下部省為「=」，「城」作 ，「韓」作 ，「市」作 ，「平」作 ，「安」作 ，「乘」作 等，都是燕璽印文的特點。

三　齊魯古璽

　　東周時，齊國一直是東方最大的國家，國力強盛，文化先進，影響波及魯、邾、倪、滕、薛、莒等國。齊魯古璽的印材質地以青銅為主，也可見陶質。傳世集古印譜中有專門搜集齊魯璽印的，如《齊魯古印捃》、《續齊魯古印捃》，現可見到的齊璽有二三十種，我們從形制、內容上看，有如下幾類：

　　1. 旁凸璽。這種璽印在正方形印面的一側或兩側凸起一矩形小塊，其作用或與合符有關。邊長從 1.5～4 釐米間，印體較扁，鼻鈕，絕大多數是陰文鑿刻，大部分無邊欄、無界格，印文作二行或三行排列，字形敦厚疏闊，古樸大氣，風格類似西周金文，但構形仍屬戰國，從內容上看，這類印都是官璽，著名者如「易都邑聖盟之璽」（圖 2.2-20）、「齊立邦璽」、「盦之璽」（圖 2.2-21）。

　　2. 陽文圓璽。鈕為圓筒形，印體中空，可納木，直徑 3 釐米左右，也有方形印面者。這類璽皆是鑄成，從印文內容上看，其用途應是燒紅後烙木作為征木的標記，如「左桁（衡）廩木」（圖 2.2-22）、「左桁正木」。

　　3. 陰文官璽。鼻鈕，以正方形為主，邊長在 2～2.5 釐米間，一

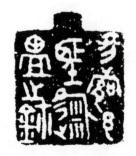
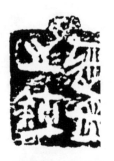

圖 2.2-20　易都邑聖盟之璽　　圖 2.2-21　盒之璽　　圖 2.2-22　左桁廩木

般有邊框，還有少量有橫日字格，或橫目字格者。印文佈局相當隨意，文字或大或小，顯得輕鬆大度，爽朗而又不拘小節，無絲毫做作，但又給人以典雅之美。如「聞司馬鈢」（圖 2.2-23）、「司馬敀璽」（圖 2.2-24）、「左廩之鈢」（圖 2.2-25）、「左中軍司馬」（圖 2.2-26）、「王□右司馬鈢」等。

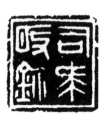
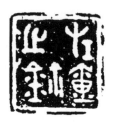
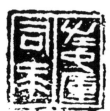

圖 2.2-23　　　圖 2.2-24　　　圖 2.2-25　　　圖 2.2-26
聞司馬鈢　　　司馬敀璽　　　左廩之鈢　　　左中軍司馬

4. 陰文大璽。質地主要是陶，也有木、銅質。內容有記事、記用，印面以鑿刻陰文為主，個別的有界格。這類璽文一般篆法中宮緊縮，章法錯落如大小珠玉，且經常能與陶文相合。如著名的「陳立事歲安邑亭釜」（圖 2.2-27）陶璽，其中陳為人名；立事即「涖事」，

乃主持祭祀者；某某立事歲，是齊國習見的以事紀年的格式；安邑亭，即安邑之市亭；釜，量器名，表明系安邑亭所生產的量器，故此璽就是所謂「物勒工名」的工具。此外還有「陳槫三立事歲右廩釜」（圖2.2-28）等，與上璽同。

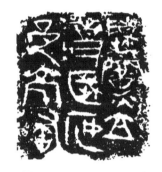

圖 2.2-27 陳立事歲安邑亭釜　　　　**圖 2.2-28** 陳槫三立事歲右廩釜

5. 除以上官璽外，齊魯古璽還有一些私璽，有陰有陽，有鑄有鑿，陰文私璽一般有邊欄或豎格，如「司馬稜璽」（圖2.2-29）等，陽文私璽多寬邊，有類三晉陽文古璽，如「王□、信璽」（圖2.2-30）。另外私璽印文常用「信璽」二字。

圖 2.2-29 司馬稜璽　　　　**圖 2.2-30** 王□、信璽

從風格上看，齊魯一系的古璽文字雖不如燕、三晉古璽整飭，但筆劃勻稱，佈局隨意性較大，很有特點，尤其一些大型官璽，作風粗獷、寫意。

6. 從文字特點上看也有自己的特色，如「陳」作，下從土，以區別中原地區媯姓之「陳」，其他還有「馬」作，「都」的者旁及者字作，「市」作，「廩」作，「王」作，都可憑此鑒別齊璽。

四　楚系古璽

　　楚是南方最大的國家，影響及於汝漢流域的許、胡、息、黃、曾國，淮泗流域的宋、蔡、舒、徐及江東吳越諸國，楚系古璽質地以青銅為主，也有少量玉、琉璃、黃金、銀質。從形制上看，楚系古璽有以下幾種形式：

　　1. 方形陰文官璽。一般邊長在 2.5 釐米左右，都有邊欄，不少還有田字格、橫日字格、橫目字格，多鼻鈕，印文為鑿刻，印文內容皆為職司、官名，有的後附以「璽、之璽、信璽」之稱，如「連尹之璽」（圖 2.2-31）、「行府之璽」（圖 2.2-32）、「上場行邑大夫璽」（圖 2.2-33）、「行府之璽」（圖 2.2-34）、「南門出璽」（圖 2.2-35）、「區夫相璽」（圖 2.2-36）等。

　　2. 圓形陰文官璽。一般直徑在 2.5 釐米左右，如「專室之璽」，少數還有大型印面，如「雚君之璽」（圖 2.2-37），右側下方有合文符號，故定為「雚君」二字。

　　3. 方形陰文巨璽。僅見「大府」（圖 2.2-38）璽一枚，極著名，有邊欄豎界，長 5.9 釐米，寬 5.2 釐米。

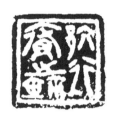

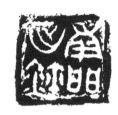

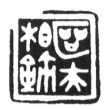

圖 2.2-31 連尹之璽　　　圖 2.2-32 行府之璽　　　圖 2.2-33
　　　　　　　　　　　　　　　　　　　　　　上場行邑大夫璽

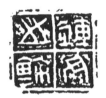

圖 2.2-34 行府之璽　　　圖 2.2-35 南門出璽　　　圖 2.2-36 區夫相璽

4. 兩合、三合璽。此類璽由兩塊或三塊印面拼合而成，印體結合處有榫卯，似有合符之功效，印面文字為鑿刻，如著名的「邧陵璽」（圖 2.2-39）。

圖 2.2-37 瞿君之璽　　　圖 2.2-38 大府　　　圖 2.2-39 邧陵璽

5. 私璽。楚璽的私璽也以陰文為主，只有少量的陽文，印文有鑿有鑄，皆有邊欄，有的還有界格。印形一般較小，邊長小於官璽，在 1〜2 釐米間，除方形外，還有菱形、外圓內方形等，如「敬」璽

（圖 2.2-40）、「行藏」（圖 2.2-41）等。

圖 2.2-40 敬

圖 2.2-41 行藏

楚璽幾乎都是陰文，印文絕大多數是鑿刻而成，一般都帶有邊欄、界格；在風格上，楚璽奔放自由，筆勢飛動，線條流暢，結體散逸，雄健粗獷又秀而不媚，頗有毛筆的意味；在文字排列上，沒有太統一的定式，依文字多少及印面形狀而構成錯綜變化的印面。帶有田字格的印，印文鑴於格內，頗顯莊重整齊。

6. 從印文的寫法看，楚璽也有自己特點，如「金」大多寫作 、 、 ，為高爐之狀，作 者極少；「府」作 ，下從貝；「官」作 ，「陳」作 ，「之」作 ，「中」作 ，「職」作 ，「歲」作 ，「陵」作 ，「室」作 等。這些字的寫法及風格均與當時楚國的金文書法相一致。

五　秦系古璽

戰國秦的文字屬西土文字，與東方諸國的文字在風格上差異較大。由於歷史的原因，秦文更多地繼承了西周晚期文字的遺風，並與後來的小篆一脈相承，秦朝「書同文」實際是以秦文強行加以統一的。故戰國的秦文與秦朝的文字並無大的不同，這也使戰國秦的璽印與秦印有時很難分別。

另外，秦、楚在春秋、戰國時皆被中原各國視為蠻夷，兩國又世為姻親，秦明顯受到楚國的影響，如璽印使用外框。秦印文同小篆較接近，風格上不尚浮華，較為單純質樸，官私璽印皆為鑿刻，字形較為嚴謹，繼承了《毛公鼎》、《石鼓文》、《秦公簋》的風格，與楚璽的瑰奇、散逸、飛動有明顯的不同。

戰國秦印形制以方形陰文為大宗，一般邊長在 2.4 釐米左右，多鼻鈕，多帶有邊欄，豎界或田字格界，印文以鑿為主，早期較豪放，晚期趨向工整，如「武關」（圖 2.2-42）印，武關是戰國晚期秦與楚接壤的秦國要塞，據此可知，秦國璽印與楚璽的關係確實較為密切，但

圖 2.2-42　武關

秦印字體明顯較為嚴整。其他的戰國秦印還有「高陵車」、「工師之印」（圖 2.2-43）、「將軍之璽」（圖 2.2-44）等。其中「工師之印」之「印」字出現在先秦，很是少見。戰國晚期秦印開始出現半通印的形式，如「倉事」（圖 2.2-45）印，此外還出現印面為曲尺形者，極為特殊，如「尚佝璽」（圖 2.2-46）。

秦國的私璽多陰文，形狀有方形、長方形、圓形，鈕式有鼻鈕、

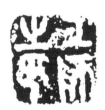

圖 2.2-43
工師之印

圖 2.2-44
將軍之璽

圖 2.2-45　倉事

圖 2.2-46　尚佝璽

壇鈕等，邊長多較官璽小，如「連岶」（圖 2.2-47）「任嫪」等，1975 年江陵鳳凰山 70 號秦墓曾出土兩方「泠賢」（圖 2.2-48、圖 2.2-49），一用篆書，另一方帶有隸書意味。由於該墓年代在秦統一中國前夕，頗能反映秦印的演變。另外，戰國秦還有一些詞句印，形狀多樣，除方形外，還有連珠形、曲尺形等，陰文、陽文都有，多為鑄印， 內容多為成語、吉語，如「長思高志」、「相思得志」（圖 2.2-50）、「中壹」（圖 2.2-51）等。

圖 2.2-47　連岶　　圖 2.2-48　泠賢　　圖 2.2-49　泠賢　　圖 2.2-50
相思得志

　　戰國璽印除以上五系外，巴蜀印章也以其詭譎、奇異的風格別樹一幟。巴、蜀是戰國時期西南地區重要的諸侯國，其勢力基本在今四川境內，以及陝西、湖南、湖北及貴州的一部分，後為秦國所滅。巴蜀兩個少數民族曾創造出燦爛輝煌的巴蜀文化，巴蜀璽印也有強烈的地域特色，除部分受秦、楚璽印的影響外，大部分巴蜀璽印是符號印（圖 2.2-52）、圖形印（圖 2.2-53），這些印章多以圓形為主，間有方形、半通形，內容都是符號、神怪、動物等，由於這些符號文字和圖形的含義現在還不能確切地解讀，這裡不多作介紹了。

　　應該特別指出的是，我們將戰國璽印按國別、地域分系進行敘述，是為深入瞭解戰國璽印的風格種類，並非認為當時各國有意識地去營造自己的璽印制度，戰國璽印文字的差別同當時所有文字的差別

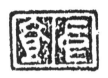

圖 2.2-51 中壹　　圖 2.2-52 巴蜀符號印　　圖 2.2-53 巴蜀圖形印

一樣，應該是相對的、局域的和個別的，從整個文字系統上看，它們應該還屬於一個系統，否則，當時的文字就起不到各國文化交流的功能，璽印也難以承擔憑信、權力象徵的功用了，各國的鐘鼎鑄銘、刀兵錢幣文字均可在各國通釋就說明了這一點。

當然，戰國璽印文字在風格、個體字元上的差異與規律仍是我們要瞭解的，畢竟由於王室式微，諸侯爭霸，人用其私，導致文字產生劇變，異體繁多，甚至到了「上不合殷周古文，下不合小篆」的地步。戰國璽印文字從總體上看有如下一些基本規律：

1. 簡化。包括省去一些重複偏旁，如「曹」小篆作🔲，古璽文字作🔲；「歐」作🔲；「宜」作🔲；省去個別偏旁，如「猛」，小篆作🔲，古璽文字作🔲，省「子」旁；「壽」作🔲，省「老」旁；「福」作🔲，省「示」旁；「春」作🔲，省「艸」旁。

在古璽文字中，「＝」也經常起著省略字形結構的作用，如「馬」在燕、楚璽中作🔲，「晉」作🔲。

2. 合文。與兩周金文類似，在一些專用名詞如地名、官名、姓氏、人名中常將二字合寫，如「馬是」作▨，「上官」作▨，「邯鄲」作▨，「馬適」作▨，「公孫」作▨，「鮮於」作▨，「乘車」作▨，「相如」作▨，「司寇」作▨，「司工」作▨等，其中「＝」起著合文符號的作用。

3. 繁化。包括以下幾種情況：

⑴加形旁、聲旁：如「防」作▨，加土旁；「長」作▨，加立；「牙」作▨，加臼旁；

⑵增加點畫，起修飾作用。

加一個點畫的，如「欲」作▨，「平」作▨，「不」作▨，「天」作▨，「苟」作▨。

加兩個短橫的，如「容」作▨，「相」作▨，「門」作▨，「和」作▨，「賢」作▨，「安」作▨。

在字中加以點畫，除起修飾作用外，也可能有章法搭配的考慮。

⑶增加區別符號，如「炙」作▨，「脂」作▨，二字皆從肉字；「閒」作▨，「肖」作▨，二字皆從月旁。為區別月、肉這兩個偏旁，分別在字中加小橫以示區別。

瞭解古璽文字的構形規律，對我們理解古璽變化多端的風格會有極大的幫助。

印章發展的高峰期

一 秦代璽印

在談秦印之前，我們需明瞭秦印的概念，由於秦印直接地繼承了戰國秦印的形制，而西漢初又沿用了秦印的樣式，秦又享祚太短，故準確地劃分秦代印章較為困難，不妨寬泛地看待秦印，借用李學勤先生的意見：「秦印、秦封泥，應理解為年代可有上溯下延，以不遠于秦代為近是。」[21] 下面我們從官、私印章兩方面來看秦印的特徵和藝術上的特點。

1. 秦官印特徵

流傳和著錄的秦官印並不多，據羅福頤先生《秦漢南北朝官印征存》統計，即使包括漢初的官印也不過 94 方，這些官印有兩大類：一是官吏專用的職官印，二是官吏公用的官署印。

職官印在秦官印中占小部分，而且高官很少，僅「昌武君印」、

21　李學勤：《秦封泥是秦印》，《西北大學學報》（哲學社會科學版），1997 年第 1 期。

「長安君」、「廣□君印」三方封君爵號印屬身份較高的貴族用印，其他的職官印地位一般較低，如「灃（廢）丘左尉」（圖 2.3-1）、「杜陽左尉」（圖 2.3-2）、「高陵右尉」都是地方縣級官吏，「右司空印」、「邦司馬印」（圖 2.3-3）是中央官吏的屬官，「章廐將馬」（圖 2.3-4）是管理馬廐之官，而「禦府丞印」、「南宮尚浴」（圖 2.3-5）、「弄狗廚印」（圖 2.3-6）則是宮廷裡的職官印。

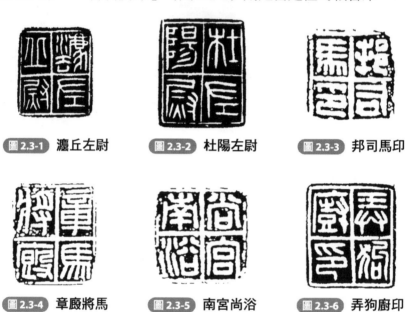

圖 2.3-1　灃丘左尉　　圖 2.3-2　杜陽左尉　　圖 2.3-3　邦司馬印

圖 2.3-4　章廐將馬　　圖 2.3-5　南宮尚浴　　圖 2.3-6　弄狗廚印

官署印在秦官印中占大多數，形式上有方寸印，也有半通印。半通印的品秩較低，仲長統《昌言・損益篇》有「身無半通青綸之命」句，其中以「半通」喻官職之微，而據《漢書・百官公卿表》，用半通印的官員俸祿一般在比二百石以下。我們從官秩不高的鄉吏所用官署印來看，方印和半通印並存，且為數不少，可知以官秩的高低來區

別印之大小，在秦時尚未形成嚴格制度。方形的官署印有「中行羞
（饈）府」（圖2.3-7）、「泰上寢左田」（圖2.3-8）、「宜陽津
印」（圖2.3-9）等，半通印有「敦浦」（圖2.3-10）、「私府」
（圖2.3-11）、「菅裡」（圖2.3-12）等。

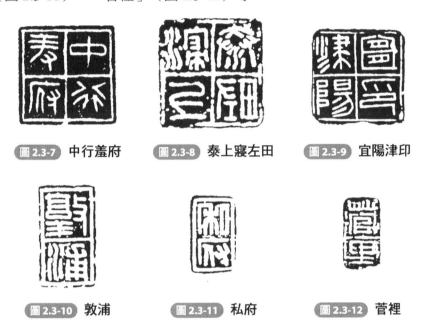

| 圖2.3-7 中行羞府 | 圖2.3-8 泰上寢左田 | 圖2.3-9 宜陽津印 |

| 圖2.3-10 敦浦 | 圖2.3-11 私府 | 圖2.3-12 菅裡 |

　　秦官印的質地多為銅質，鈕式都是鼻鈕，印形有方形和長方形兩
種，但方形並非正方，邊長大體在 2.2-2.4 釐米之間，長方形即半通
印。秦官印的印面都有界格邊欄，方形多作田字格，半通印作日字
格，但界格線條比較隨意，與印文的搭配很自然、協調。除$\begin{smallmatrix}3&1\\4&2\end{smallmatrix}$外，
在某些田字格印中還保留著古璽的一些特殊的讀法順序，如「茝陽少
內」，作$\begin{smallmatrix}2&1\\4&3\end{smallmatrix}$讀，「章廄將馬」作$\begin{smallmatrix}3&1\\2&4\end{smallmatrix}$讀，而像「南宮尚浴」$\begin{smallmatrix}1&3\\4&2\end{smallmatrix}$這樣
的讀法最少見。秦印的章法不講求填滿印面，字雖在界格中，但字不

盈空，顯得舒放自然，錯落有致，而且幾乎所有的秦印都是鑿刻的陰文。

2. 秦私印特徵

私印除姓名印外，還包括詞語印、肖形印等。私印因為不像官印那樣有避諱、職官、地理眾多因素可以比較，其斷代一向是難點。但私印總的趨勢是模仿官印的，在一定時段內，二者在形制、風格上也較為統一，故私印一般是比附官印作為斷代的參考。

秦私印的鈕式與官印類同，但出現不少兩面印，與漢代兩面印不同的是秦印穿孔都是圓孔，而漢代逐漸演變成扁方孔。秦姓名印絕大多數直稱人名，如「王戲」（圖 2.3-13）、「張建」（圖 2.3-14）等，形制往往是長方形，有日字格。當然也有少數其他形制的，如方形的「冷賢」印、橢圓形的「楊嬴」印（圖 2.3-15），圓形的「上官郢」（圖 2.3-16）、「公耳異」（圖 2.3-17）等。文字排列一般都是從左到右、從上到下。私印的界格似乎並沒有等分的意識，而是隨筆畫的多少而定，顯得很活潑。

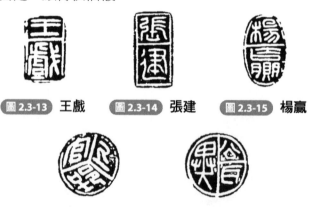

圖 2.3-13　王戲　　圖 2.3-14　張建　　圖 2.3-15　楊嬴

圖 2.3-16　上官郢　　圖 2.3-17　公耳異

秦代的成語印在形制、篆刻風格、文字排列等方面與姓名私印沒有大的區別，都有界格邊欄，或者田字格、日字格，字體用小篆，在內容上既有講究個人修養的，如「中精外誠」（圖2.3-18）、「思言敬事」、「壹心慎事」（圖2.3-19）、「日敬毋治（怠）」，也有表達對社會安定的嚮往的，如「和眾」（圖2.3-20）、「安眾」等，甚至還有關於愛情祝願的，如「相念」（圖2.3-21）、「真心」、「相惠」等。

圖2.3-18　中精外誠　　圖2.3-19　壹心慎事　　圖2.3-20　和眾　　圖2.3-21　相念

3. 秦印的文字及其風格特徵

　　秦有所謂「八體」之說，即大篆、小篆、刻符、蟲書、摹印、署書、殳書、隸書。秦印文字就是其中的摹印篆，摹印篆仍屬小篆，其風格與被視為秦代篆書代表的詔版、權量文字很相像，羅福頤先生在《古璽印概論》中曾說：「秦印文字有自然風趣，整齊而不呆板，有類秦權量、詔版上的書法。」但由於印章以方形印面為主，使結體修長的秦篆必須適合方形的空間，正如沙孟海在《談秦印》中所說：「當時應用到印上的『摹印篆』，不是別的，就是依小篆筆劃略取方勢，以適合於方形的印面。」這正是秦印文與詔版、權量文字的不同之處。詔版草率處可以大小錯落，甚至縱橫交錯，而秦印的界格卻像

欄圈一樣，圍住了曾縱橫馳騁，少有拘束的印文。又由於秦印在製作上幾乎全部採用鑿刻的方法，雖作者力圖保持秦篆的秀美、規整，但在實際操作過程中不可能如秦《泰山刻石》那樣整齊。秦印文字的特點是形體略長，結體散逸卻又欹側天成，筆劃圓轉流暢，靈動舒展，富有筆意，書法方中帶圓，既有先秦古璽的自然、秀美，又有相對謹嚴、方正的面貌，章法上不講求填滿印面，字與字之間相互顧盼俯仰，情態很是生動，堪稱端麗中富自然變化之神采，與秦代法律的嚴酷無情相比，呈現出一種典雅自然、含蓄蘊藉、天真爛漫的天趣。

　　一般而言，秦官印中的通官印多精緻，而半通印相對簡率，如同為少府屬官的「上林郎池」（圖2.3-22）和「池印」（圖2.3-23），官秩較低的「池印」的筆劃則是大疏大密，結體歪歪斜斜。

圖 2.3-22　上林郎池

圖 2.3-23　池印

二　西漢璽印

　　「漢承秦制」，西漢幾乎全面繼承了秦王朝的印章制度並加以完善，造就了尚法而不失拘束，平實而又富於變化，正直而不失於板滯，端厚而更見博大的漢代印風，最符合文人士大夫的審美理想，元

明以來一直為文人治印的最高法則。一般來說，人們將西漢大致分為三個時期，分別是早期（高祖至景帝時期），中期（武帝時期），晚期（昭宣帝至孺子嬰居攝時期）。我們仍據官私印章分別來談它們的特點和藝術風格。

■ 一 西漢早期

1. 官印

界格印多見於戰國時楚國、齊國的部分官璽，秦印幾乎是整體採用。西漢基本沿襲了秦的印章制度，[22] 故早期的官印很多仍然沿用秦印界格的形式，這使西漢早期印章與秦印極易混淆，當然也有不少西漢早期印並不用田字格。一般認為，西漢田字格官印主要出現在高帝至景帝之間，至武帝太初元年（西元前 104 年）以後徹底絕跡。絕跡的原因是武帝於該年對官印印文作了規定，二千石以上的官印印文要用五字，「既定五字，界字不便，勢須更張，更以求顯之故，並闌去之，故以後官印，例無闌界」[23]。秦因制度初創，乃以界格約束印文，既美觀、規整，又方便易行，但受刀刻技法的限制，筆劃較細，篆文結體舒散。入漢以後，印文結體逐漸嚴謹，雖圓勢仍存秦篆遺風，但發展至武帝時期，官印文字大多已呈方正寬博體態，在佈局上即使不用界格，也自能整齊飽滿，填滿印面，廢除界格印也就順理成

22　秦末起義者，如陳勝、項羽、劉邦皆楚人，項、劉又嘗尊崇楚懷王，懷王也曾用楚執圭官爵賜封過曹參、灌嬰等少數功臣（見《史記》「曹相國世家」、「樊酈滕灌列傳」）。故有人認為漢初制度包括印章制度恐也受到楚制的影響。

23　王獻唐：《璽印款式必演變》，《五鐙精舍印話》第 276 頁。

章了。（圖 2.3-24 至圖 2.3-28）

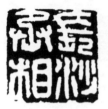

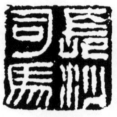

圖 2.3-24
長沙丞相

圖 2.3-25
欽侯之印

圖 2.3-26
長沙司馬

圖 2.3-27
洮陽長印

對西漢前期官印影響最大的事件是漢景帝三年（西元前 154 年）的吳楚七國之亂。亂平後，景帝對王國制度進行了「抑損諸侯，減黜其官」的改革，並且「天子為置吏」，四百石以上的官吏由皇帝任免，使官印的質地、名稱、規格產生

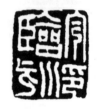

圖 2.3-28 臨沅令印

了一些變化，成為此期印章斷代的重要依據，如景帝中元二年（西元前 148 年）將郡守更名為「太守」，將郡尉更名為「都尉」等。

西漢早期官印有如下一些特點：

在文字形體特徵上，文景以前，與秦印相較，漢印筆劃較粗，筆勢勁健，豎筆末端圓齊而不作尖筆，字形方正，結構謹嚴，而且漢印的界格基本上是正方形，線條規整、粗實，印文也是填滿印格，整齊飽滿，如「彭城丞印」（圖 2.3-29）。文景以後，界格印逐漸少見，印文結體謹嚴，雖仍有秦篆遺風，但西漢中期官印文字中那種方正寬博的體態業已出現，印面佈局更為整齊飽滿，形體端穩，漸趨方正，筆劃勻整，雖無界格也可填滿印面了，如「武陵尉印」（圖 2.3-

30）、「三川尉印」（圖 2.3-31）等。此期官印中的一些常用字也表現出一定的時代特徵，如「印」字的「爪」部斜筆挺拔而短，「阝」部末筆下垂曳筆較長，「馬」字曲筆富有圓勢，下部四短豎略向左斜出，其他如作偏旁部首的「人」部左豎較短，與各畫不齊平，「木」部左右兩垂筆與中豎不平行而略向外撇等。

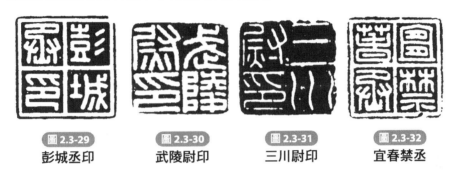

圖 2.3-29
彭城丞印

圖 2.3-30
武陵尉印

圖 2.3-31
三川尉印

圖 2.3-32
宜春禁丞

從文字排列順序看，已不見秦印常用的交叉排列，絕大多數是從右上角起的上下排列，自右上角起，由右向左橫讀的已很少，僅「宜春禁丞」（圖 2.3-32）、「琅琊左鹽」數枚。另外，龜鈕在漢初官印中開始較多地流行，使用者多中級以上的官員。

2. 私印

由於私印的斷代多是參照官印來斷定，很難令人完全信服。故本書儘量以介紹科學考古發掘的私印為主。據瞭解，有明確墓葬年代的西漢前期私印大概有數十方之多。

其中銅印如「鄧則」（圖 2.3-33）印、「苦燕」（圖 2.3-34）印、「杜護」印等；玉印有「利蒼」（圖 2.3-35）、「蘇郢」（圖 2.3-36）、「梅野」（圖 2.3-37）、「石賀」、「辛偃」（圖 2.3-

38）等；令人驚奇的是還出土有木印，如「姜辛（追）」、「張伯、張偃」（圖 2.3-39）兩面穿帶印，刻制精美，歷兩千餘年而未朽，筆道仍然遒麗圓潤。私印僅代表個人標識，故私印大致應該是實用印章隨葬。

圖 2.3-33　鄧則　圖 2.3-34　苦燕　圖 2.3-35　利蒼　圖 2.3-36　蘇郢　圖 2.3-37　梅野

 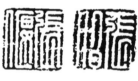 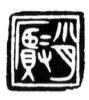

圖 2.3-38　辛偃　圖 2.3-39　張伯、張偃　圖 2.3-40　肖　圖 2.3-41　石賀

　　此期私印的特點是一般小於官印，其他形制方面基本承襲秦印風格，如玉印多為覆斗鈕，銅印多為鼻鈕，印面多有邊欄。但罕見田字格或日字格者，其中「鄧則」、「苦燕」印，筆形平直勻齊，開私印滿白一路，「蘇郢」、「梅野」二印則是繼承戰國玉印風格的代表。先秦由於玉印佩帶尚屬「唯民所好」，不具備等級概念，製作較為草率，如「肖」（圖 2.3-40）印，兩頭尖、中間粗，筆劃似柳葉，說明當時並未意識到與銅印的區別，「梅野」尚多出鋒尖筆，而「辛偃」則已顯出成熟的風範。值得注意的是，「鳥蟲書」印也開始出現，如

「石賀」印（圖 2.3-41）。鳥蟲書是基於篆體美化、藝術化的字，其魅力體現在能使人透過盤曲、綿密的蟲形鳥跡來識讀篆字本身，其中所蘊含的優雅高古之韻味，尤為後世文人雅士所喜愛。這方「石賀」玉印雖雕鐫略顯草率，但形象生動，佈局合理，頗有翩翩起舞的態勢。

▇ 西漢中期

漢武帝時進入漢朝的鼎盛時期，印章制度也隨之逐漸完備，官印的質地、鈕式、名稱、大小等方面都有了較嚴格的規定，印章鈕式之精整、印文之精美都堪稱空前，成為後世的典範。

1. 官印

據史載，漢武帝元狩四年（西元前 119 年）、太初元年（西元前 104 年）曾先後兩次改定官制，對印章的形制、印文等方面影響很大，如應邵《漢官儀》：「元狩四年，令通官印方寸大，小官印五分，王、公、侯金，二千石銀，千石以下銅印。」小官印即半通印。又《漢書·武帝紀》：「太初元年，夏五月，正曆，以五月為歲首。色上黃，數用五，定官名，協音律。」《集解》注引張晏曰：「漢據土德，土數五，故用五，謂印文也。若丞相曰『丞相之印章』，諸卿及守相印文不足五字者，以『之』足之。」由於對官印各個方面作了規定，使西漢中期的印製呈現出較為統一的風格。

此期的官印有兩個最顯著的特點：一是五字印的出現和「章」字的使用。五字印的使用範圍是「諸卿及守相」二千石以上的高官，而

從現在所知的漢郡守、都尉、相、內史等比二千石以上的官印封泥，凡五字者皆稱「章」，品秩較低的官印則用四字，文稱「印」，這一點幾乎沒有例外；二是界格印完全廢除使用。此時的印文排列極為規範，四字印皆作右起上下讀，五字印均界分為六，末字占二格，右起上下讀。由於繆篆已經成熟，基本擺脫了秦篆圓轉體態的影響，印文寬博方正，再配以嚴整均衡飽滿的佈局，使印文體勢融合緊湊，形成一種莊嚴大方、渾厚雄健的藝術風格。如「石洛侯印」（圖2.3-42）金印、「皇后之璽」（圖2.3-43）、「三封左尉」（圖2.3-44）、「湘成侯相」（圖2.3-45）、「睢陵家丞」（圖2.3-46）、「渭成令印」（圖2.3-47）、「牧丘家丞」（圖2.3-48）等都是武帝時期的代表作。

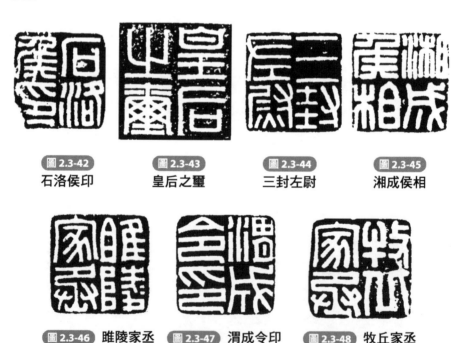

圖 2.3-42　石洛侯印　　圖 2.3-43　皇后之璽　　圖 2.3-44　三封左尉　　圖 2.3-45　湘成侯相

圖 2.3-46　睢陵家丞　　圖 2.3-47　渭成令印　　圖 2.3-48　牧丘家丞

2. 私印

此期的私印有以下幾個值得注意的問題：

第一，兩面銅印開始大量出現，如「劉當居印、劉長孫」、「寶綰、寶君須」（圖 2.3-49）。這種形制創始于戰國，盛行於漢代，常常一面作姓名，另一面作表字、臣妾、吉語、肖形等，是私印之大宗。

第二，陰陽文相間印出現。如有明確年代且為科學發掘的「何輔之印」（圖 2.3-50）、「五羊印信」（圖 2.3-51）銅印等。私印製作本無定程，其質地、式樣憑佩用者身份地位、經濟條件、審美好惡來選擇，故形式豐富多彩，朱白文相間印或是古人嫌清一色的白文過於單調或出於防偽等心理而選用的。這種形式不僅豐富了印面的形式和章法，還標誌著印文基本完成了由「摹印篆」到「繆篆」的轉變。朱白文相間印最佳的效果是「魚目混珠」，一般來說，筆劃多的用白文，少的用朱文，朱文線條同白文空間的線條粗細相等，有以白當朱，以朱當白之妙。而要達到這一效果就需要印文字形極盡方正，筆劃極盡屈曲以充滿印面，從而與秦及漢初「摹印篆」結體舒散、筆劃較細的風格有了極大的區別，而同官方規定的施於官印的所謂「繆篆」特點相一致了。

圖 2.3-49 寶綰、寶君須　　**圖 2.3-50** 何輔之印　**圖 2.3-51** 五羊印信

第三，玉印達到高峰。此時不但有「陳平」（圖 2.3-52）、「謝李」（圖 2.3-53）、「劉疵」等玉印，還出土有瑪瑙印，如「桓啟」（圖 2.3-54）、「曹」，瑪瑙又稱玉髓，舊時亦歸於玉類，其質堅於玉，鑴鑿、琢磨之難更甚於玉。此時的琢玉技藝極其成熟、自然，幾乎達到盡善盡美的程度，筆劃方起方收，一絲不苟，峻拔明快，筆勢婉轉流動，暢達自如而無絲毫滯澀。或是雕琢不易的緣故，玉質私印很少添加「印」、「私印」之類附文以及邊欄，這使二字私印在方形構圖中左右排列時，單字呈長方形狀，正切合小篆修長舒展的體勢特徵，使這類玉印很自然、和諧又本色地表現了小篆書法的結體美和線條美，如「桓啟」、「謝李」二印以及傳世的「隈長」、「魏嫽」等印，印文自然穿插避讓而不露痕跡，令人歎為觀止。「曹」印所刻鳥蟲書，也能婉曲多姿。玉印以淵靜、典雅勝，不以起伏多變、斑駁「古氣」奪人，後世學習的人，可得其堂堂正正君子之風。

此期大多數私印仍是銅印，如「陳壽」、「鄧弄」（圖 2.3-55）等，風格與同時期的官印較為接近。

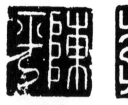
圖 2.3-52 陳平

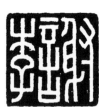
圖 2.3-53 謝李

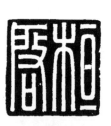
圖 2.3-54 桓啟

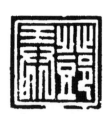
圖 2.3-55 鄧弄

三 西漢晚期

由於無論是官印制度還是私印樣式，西漢中期均已基本定型而趨於穩定，故與早、中期相比，西漢晚期的官私印都相對少一些自己的特色，而大體延續了中期風格的發展。

1. 官印

西漢晚期的官印有「淮陽王璽」（圖 2.3-56）、「山陽尉丞」（圖 2.3-57）、「康陵園令」（圖 2.3-58）、「成皋丞印」（圖 2.3-59）、「安陵令印」（圖 2.3-60）等，在印文的體勢上，西漢中期那種略帶弧形的特點逐漸消退，筆道趨於粗實、齊整、平直，風格更加峻健豐厚。一些常見字如「印」字的「爪」部斜筆較長，「卩」部間距相對較為緊湊，末筆的曳尾尤為短促；「相」字的「目」旁，中間兩畫漸由中期的斜筆改為平行。在印文的排列用字上，五字印除用「章」字獨佔一行外，西漢晚期時開始有「印、尉」等字也有獨佔一行者，如「孝昭園令印」、「城父邑左尉」（圖 2.3-61）等，可視為新莽時期印皆為五字或五字以上的前奏。

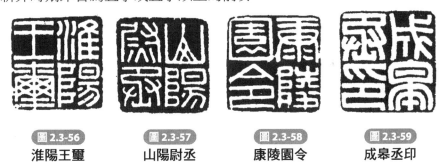

圖 2.3-56
淮陽王璽

圖 2.3-57
山陽尉丞

圖 2.3-58
康陵園令

圖 2.3-59
成皋丞印

漢官印大抵是一寸見方的方印，但西漢晚期曾出現過一種長方形官印，如「梁菑農長」（圖 2.3-62）、「上久農長」（圖 2.3-63），這類印數量不多，為官印中的殊制，它比俗稱「半章」、「半印」的

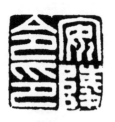

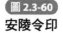
安陵令印

圖 2.3-61
城父邑左尉

圖 2.3-62
梁菑農長

圖 2.3-63
上久農長

半通印要大，又比通官印要小，尚未明其用意。

此期也有不少半通印。西漢遺存
至今的半通印一共有近百方，大致可
分為文吏印和武吏印兩大類。文吏印
如「司空」、「少內」、「共印」、
「市府」等，武吏印如「郵印」、

圖 2.3-64 定置　圖 2.3-65 徒府

「都候」、「候長」等。半通印的斷代多從印文風格上來分析，如
「定置」（圖 2.3-64）、「徒府」（圖 2.3-65）。

2. 私印

此期私印的風格上承西漢中期，考古發掘的印章有「卜千秋印」
（圖 2.3-66）兩面銅印、「射襄之印」銅印、「郭忠私印」、「樊長
印」（圖 2.3-67）、「霍賀之印」（圖 2.3-68）銅印、「侍其絲」
（圖 2.3-69）銀印、「劉遷」銅印等不下數十枚，也已開始出現筆劃
方折的傾向，如「霍賀之印」。

私印的讀法多依官印從右起順讀，但漢姓有單姓、複姓之分，又

圖 2.3-66	圖 2.3-67	圖 2.3-68	圖 2.3-69	圖 2.3-70
卜千秋印	樊長印	霍賀之印	侍其緐	樊委

有名與字之別，複姓還有極偏僻難辨者，故私印印文形成一定的規律格式，如凡漢三字私印，單姓二名者，姓獨居右，自占一行，名居於右，共占一行，使人一見即辨其姓，如「樊長印」，「樊」字居右，「長印」二字居左，那麼此印就應姓樊，名長印，而非樊長之印。

此期私印中也始見印文周邊配以圖案，如「樊委」（圖 2.3-70）銅印，印文兩側飾以青龍白虎圖案，既具裝飾效果，亦寓辟邪之意，頗見漢人的審美風俗。

三 新莽璽印

1. 官印

王莽篡漢，建立了新朝，雖統治只有 15 年，但其「托古改制」，從政治、經濟、文化各方面無不欲「革漢而立新」，影響廣泛。這些措施在新莽官印和封泥上均有充分的反映，歷來深受學者的重視。新莽官印遺存至今大概有一百七十餘方，王莽改革主要從以下幾個方面對印章產生了影響：

官名。王莽主要依據《周官》、《禮記‧王制》等儒家經典來改

易官制，方法有二：一是增加新官職，如中央設大司馬司允、大司徒司直、大司馬司若；地方上實行州、部、郡、縣四級制，州置牧副，部置監副等；二是改變原來官名，如中央更大司農為羲和，又改為納言，太常為秩宗，少府曰共工，執金吾為奮武等，地方上改太守為大尹，都尉為太尉，縣令長為宰等。

地名。王莽據《禹貢》將西漢十三州並為九州，西漢郡縣名稱幾乎全部拆散改變，如敦煌改為敦德，武威改為張掖等，人稱「莽州郡官名，改無常制，乃至歲複變更」，有時連官吏也不甚了了。

此外還有爵名、封地名和「新」字國號。《禮記》中的有公、侯、伯、子、男五等爵，王莽據此再依五服親疏來議定封爵授土之制，如「封王氏齊衰之屬為侯，大功為伯，小功為子，緦麻為男，其女皆為任，男以睦，女以隆為號，皆受印韍」，又將爵號如關內侯改為附城等。王莽還在始建國元年收回西漢賜給少數民族的印綬，而改為以「新」字開頭的印綬，並且改「璽」為「章」。

典型的新莽官印有「奮武中士印」（圖 2.3-71）、「常樂蒼龍曲候」（圖 2.3-72）、「麗茲則宰印」（圖 2.3-73）、「敦德尹曲後候」（圖 2.3-74）、「漢氏文園宰」（圖 2.3-75）、「新保塞烏桓犁邑率眾侯印」（圖 2.3-76）金印、「新五屬左佰長印」（圖 2.3-77）等，以上官印除體現王莽改制對官印的影響外，最典型的特點就是印文多數為五字或六字，不見四字印，符合王莽所信奉的「土德」[24]之

24 按「三統五德」，漢自稱是「土德」，而新莽卻稱漢為「火德」，而自居「土德」。對這一問題及「三統五德」之說請參看顧頡剛的《西漢的方士與儒生》一書。

圖 2.3-71　　　　　圖 2.3-72　　　　　圖 2.3-73　　　　　圖 2.3-74

奮武中士印　　　常樂蒼龍曲候　　　麗茲則宰印　　　敦德尹曲後候

圖 2.3-75　　　　　圖 2.3-76　　　　　圖 2.3-77

漢氏文園宰　　　新保塞烏桓犁邑　　　新五屬左佰長印
　　　　　　　　率眾侯印

說。另外，印文章法整齊勻稱，五字印分三行排列，末字占一行；六字印亦分三行，行各兩字。印文是標準的繆篆，很規範，不像典型西漢官印那樣圓勁，也不像東漢官印那樣方正，字形稍長，筆劃圓潤、勻稱，肥瘦適中，結體嚴謹工整，端莊秀麗。常用印文中特點最強的莫過於「丞」字了，此字最下一筆的兩端上翹甚高，西漢「丞」字的下一筆雖翹而短，東漢以後的「丞」字下一筆則多已寫成一橫了。

王莽熱衷於改名，以表明漢朝「火德銷盡」，而為「土德將興」的「新」所取代，可由於「名諱屢更，苟碎煩瑣」，以致「吏民昏亂，莫知所從」，加劇了社會危機，也導致了新莽政權很快滅亡。但王莽曾「博征天下工匠」，新朝的銅器無不鑄造精良，有口皆碑，莽

印也不例外，王獻唐先生曾贊曰：「印為國家重器，尤刻意求工，今傳新莽官印，鈕制煉冶，俱皆華妙，印文書刻之工，遠邁秦漢，更無論魏晉。昔戴醇士謂莽泉為一絕，余謂莽印亦為一絕，篆刻至莽，殆摹印之極規矣。」[25]評價甚高。如「新五屬左佰長印」不過是匈奴降國中「佰長」之印，據《史記·匈奴傳》，匈奴有「諸二十四長，亦各置千長、佰長、什長」，可見新莽換印至於佰長，可見當時朝廷所制印章數量之驚人，而刻工卻仍一絲不苟，未見草率，當時工藝與技藝之精湛令人驚歎。

2. 私印

新莽時期的私印最著名的是羅福頤《古璽印概論》中著錄的四方印，即「高鮪之印信」、「杜嵩之信印」（圖 2.3-78）、「姚豊之印信」（圖 2.3-79）、「巳隆之印信」，這四方私印尺寸同官印，印文用五字，很明顯是據官印判別出來的。新莽墓葬中出土，據考證為新莽私印的有數十枚，如「黃晏」（圖 2.3-80）、「封信願君自發」、「傅褒私印」（圖 2.3-81）、「郭慶私印」等[26]，與上述四方新莽私印在尺寸、字數、風格方面存在不小的差異，其中或是新朝統治太短的緣故。

另外，利用王莽的「改名癖」及其國號「新」，也可從傳世印譜中找到一些新莽私印，如「新成左祭酒」（圖 2.3-82）、「新成日利」以及著名的鳥蟲書印「新成甲」等。

25　王獻唐：《五鐙精舍印話》，齊魯書社出版社 1985 年 4 月版，第 337 頁。

26　「黃晏」、「傅褒私印」二印見《湖南省博物館藏古璽印集》，上海書店出版社 1991 年版。

 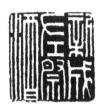

圖 2.3-78	圖 2.3-79	圖 2.3-80	圖 2.3-81	圖 2.3-82
杜嵩之信印	姚豐之印信	黃晏	傅褒私印	新成左祭酒

四 東漢璽印

東漢從建武元年（西元 25 年）劉秀稱帝，至延康元年（西元 220 年）曹丕代漢為止，曆十二帝，享祚 195 年。劉秀立國，除三公之官不廢莽制外，一切典章制度皆複西漢故事，印製也應棄莽制而複漢家舊儀，重新厘定百官印信，這在《東觀漢志》、《後漢書·輿服志》中都有表述。但與西漢相比，很少有武帝元狩四年、太初元年那樣對印章作制度上的規定，印文風格、鈕式的分期標準也不十分明顯，羅福頤先生認為「這時期的官印無特殊標識，只有用印文官職，證以文獻的記載來斷定（時代）」。不過，近兩百年的時間跨度，仍會有其演變發展的痕跡，這裡將東漢大致分為前、後兩期。東漢前期從光武帝建武元年至章帝章和二年（西元 88 年），後期或可稱東漢中晚期，從漢和帝永元元年（西元 89 年）至漢獻帝末年（西元 220 年）。

一 東漢前期

1. 官印

東漢前期官印，首先要提到著名的「三金一銀」。所謂「三金」指的是 1954 年陝西陽平關出土的「朔甯王太后璽」（圖 2.3-83）龜鈕金璽、1981 年江蘇邗江甘泉出土的「廣陵王璽」（圖 2.3-84）龜鈕金璽、1784 年日本九州志賀島（今福岡縣誌賀海濱）出土的「漢委（倭）奴國王」（圖 2.3-85）蛇鈕金印，這三枚金印都可與古代文獻相印證，「一銀」指的是現藏於故宮博物院的「琅邪相印章」（圖 2.3-86）龜鈕銀印。

圖 2.3-83　朔甯王太后璽　　圖 2.3-84　廣陵王璽　　圖 2.3-85　漢委奴國王　　圖 2.3-86　琅邪相印章

「朔甯王太后璽」出於建武初年的割據政權，但製作精美，篆法純正，佈局得體，同新莽印風很接近；「廣陵王璽」與「漢委奴國王」皆可從文獻考證確切頒賜年代，「漢委奴國王」制於建武中元二年（西元 57 年），「廣陵王璽」僅晚其一年，二印同為金質，大小相同，文字風格近似，連鈕上的鱗狀魚子紋格也十分相似，以致有人懷疑是同一工匠所造，遂有姊妹金印之說；「琅邪相印章」為東漢初琅琊孝王親的國相所用印，鈕制極為精巧，龜腹下穿一環，以便佩帶。這四方印所用質料為金銀，沒有銹蝕，皆用刀刻而成，筆道刀痕

極為清晰，連運筆的順序、運刀的方法都可分析得出。[27]

東漢前期其他官印還有「強弩軍市長」
（圖 2.3-87）、「琅邪醫長」（圖 2.3-88）、
「太醫丞印」（圖 2.3-89）、「槌官丞印」
（圖 2.3-90）等，其中「強弩軍市長」印，筆
勢圓轉自然，但用筆方起方收，雖為軍中用印
卻一絲不苟，已開東漢晚期方峻一路印風。

圖 2.3-87 強弩軍市長

圖 2.3-88
琅邪醫長

圖 2.3-89
太醫丞印

圖 2.3-90
槌官丞印

圖 2.3-91
越青邑君

這裡還要提到漢時賜給少數民族的官印，西漢有「越青邑君」
（圖 2.3-91）、「南越中大夫」等，新莽所授少數民族印已見前文，
東漢授少數民族的官印見於著錄和流傳的最多，尤以賜匈奴之印為大
宗。由於匈奴無文字，故中原所賜印章也可反映漢朝印製及印章風
格。現所見匈奴的璽印全部是東漢時賜給南匈奴的，主要有兩類，一
類是音譯的匈奴語官號，格式是：漢匈奴+部落名+官名，如「漢匈奴
惡適姑夕且渠」（圖 2.3-92）、「漢匈奴呼盧訾屍逐」、「漢匈奴姑

27 參見周曉陸：《「漢委奴國王」璽與「廣陵王璽」的鑄、雕比較》，《東南文化》1992 年
第 2 期。

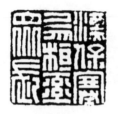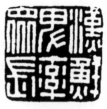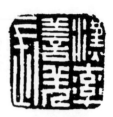

圖 2.3-92	圖 2.3-93	圖 2.3-94	圖 2.3-95
漢匈奴惡適姑夕且渠	漢保塞烏桓率眾長	漢鮮卑率眾長	漢率善羌長

塗黑臺者」等，其中「且渠、屍逐、臺耆」為匈奴官名，如「且渠」
是匈奴二十四長之一的異姓大臣，「姑夕」是部落名，「惡適」是
左、右之類修飾「姑夕」的詞；另一類是漢語官名，如親漢君、率
善、率眾、破虜等長，以及邑長、仟長、佰長等，如「漢匈奴歸義親
漢長」、「漢匈奴破虜長」等。其他少數民族賜印有「漢保塞烏桓率
眾長」（圖 2.3-93）、「漢鮮卑率眾長」（圖 2.3-94）、「漢率善羌
長」（圖 2.3-95）等。這些少數民族賜印，一般字數較多，豐富了漢
印的風格品類。

　　從上述東漢前期印可以感覺到，同西漢晚期、新莽時期的印文風
格是一脈相承的，印章呈正方形，印文為規範的繆篆，字形不論長短
皆方正，筆劃勻齊工整，鑴刻精緻，風格平正厚重，有漢以來中興氣
象而未見衰頹之表現。在章法構圖上，已不同于西漢印文與邊框距離
一般較遠的處理方法，而開始沖邊就筆構形，如「琅邪相印章」。一
些常用印文如「王」字，不同於西漢的上面兩橫靠得較近，而是三個
橫畫距離較為均勻，但中間一畫仍偏上；「丞」字的末筆橫畫開始平
直作；「尉」字不同於西漢的下部火字四畫末端齊平，此期「火」字
兩邊的短豎開始變短上提，並一直流傳到魏晉。

2. 私印

現有譜錄中的東漢私印，多數屬於東漢後期，考古發掘所獲的東漢私印不多，能確定為前期的為數更少，這裡僅舉以下數例，「郭延年印」（圖 2.3-96）銅印、「孟之印、孟、伯□」（圖 2.3-97）銅質辟邪鈕三套印、「宋佘信印」銅印等。此期的私印一方面鈕制工藝提高，能鑄造工藝要求較高的三套印，另一方面印章的鐫鑿有些草率，篆法也有不太講究的趨勢，筆道也日見方直，圓渾厚重的比較少見。

圖 2.3-96 郭延年印　　　**圖 2.3-97** 孟之印、孟、伯□

▄ 東漢後期

東漢中晚期自和帝歿，鄧太后臨朝以後，外戚、宦官交替掌權，多「貪殘、兇暴、荒淫無恥之徒」，皇帝昏昧無為，政治混亂，正直士人試圖力挽狂瀾，卻受「黨錮之禍」，備受打擊。至靈帝時，竟公開明碼標價，賣官鬻爵。黃巾起義被鎮壓後，接踵而來的就是軍閥混戰，《資治通鑑》載：「漢獻帝興平二年十二月為李傕、郭汜所迫，倉皇出走……公卿以下群帥，競求拜職，刻印不給，以錐畫之。嗟乎！漢官印威儀一至如斯！」後世盛稱的單刀「急就章」，殆多出於漢末、魏晉以後，與國勢實有關聯。

1. 官印

我們先看此期的軍中用印，如「左將軍軍司馬」（圖 2.3-98）、
「平東將軍章」（圖 2.3-99）金印、「虎牙將軍章」（圖 2.3-100）
銀印、「橫野將軍章」（圖 2.3-101）、「武猛校尉」（圖 2.3-102）
等。除這些高層軍官外，東漢後期還有大量中下級軍官印遺留下來，
在宋時的古戰場遺址就多有發現，沈括《夢溪筆談》載：「今人于地
中得古印章，多是軍中官。古之佩章，罷免遷死皆上印綬，得以印綬
葬者極稀。土中所得，多是歿於行陣者。」如「詔假司馬」（圖 2.3-
103）、「別部司馬」（圖 2.3-104）、「軍曲候印」（圖 2.3-
105）、「軍假候印」（圖 2.3-106）、「部曲將印」（圖 2.3-
107）、「假司馬印」（圖 2.3-108）等，其中「假」有二義：一為暫

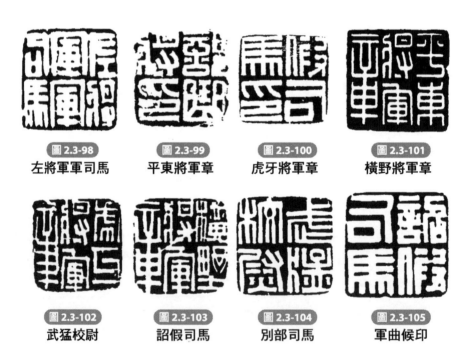

圖 2.3-98	圖 2.3-99	圖 2.3-100	圖 2.3-101
左將軍軍司馬	平東將軍章	虎牙將軍章	橫野將軍章

圖 2.3-102	圖 2.3-103	圖 2.3-104	圖 2.3-105
武猛校尉	詔假司馬	別部司馬	軍曲候印

圖 2.3-106
軍假候印

圖 2.3-107
部曲將印

圖 2.3-108
假司馬印

代、暫行之義；一為副職之義。「詔假司馬」之「詔」字作詔拜、封
賜之意，以顯示榮耀。

東漢後期賜給少數民族的官印仍很多，在前文已涉及，這裡再舉
數例，如「漢歸義賓邑長」、「漢叟邑長」（圖 2.3-109）、「漢盧
水仟長」（圖 2.3-110）、「漢匈奴守善長」（圖 2.3-111），與此時
官印的風格是同步的。

東漢後期典型的通官印有「華閭苑監」（圖 2.3-112）、「蟲吾
國相」（圖 2.3-113）、「勵令之印」（圖 2.3-114）、「九原丞印」
（圖 2.3-115）、「雒陽令印」（圖 2.3-116）、「鐘壽丞印」（圖
2.3-117）等，而曾流行於秦漢之際的半通印又有廣泛的使用，與秦

圖 2.3-109
漢叟邑長

圖 2.3-110
漢盧水仟長

圖 2.3-111
漢匈奴守善長

圖 2.3-112
華閭苑監

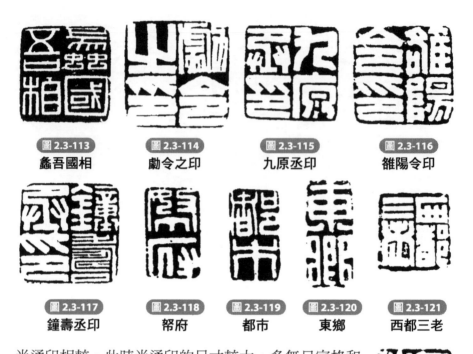

圖 2.3-113	圖 2.3-114	圖 2.3-115	圖 2.3-116
蠡吾國相	勵令之印	九原丞印	雒陽令印

圖 2.3-117	圖 2.3-118	圖 2.3-119	圖 2.3-120	圖 2.3-121
鐘壽丞印	帑府	都市	東鄉	西都三老

圖 2.3-122
工裡彈印

半通印相較，此時半通印的尺寸較大，多無日字格和邊欄。從內容上看，秦半通印多是私印，而此期的半通印則多官印，應是秩級二百石以下的官吏所佩，如「帑府」（圖 2.3-118）、「庫印」、「都市」（圖 2.3-119）等。另外，此期還出現大量漢朝基層公社組織裡、亭、鄉所用印，像「東鄉」（圖 2.3-120）」、「市里之印」、「師裡」、「西都三老」（圖 2.3-121）、「新昌始安父老」應是鄉、裡的公用印和三老所用印。而「長壽單印」、「工裡彈印」（圖 2.3-122）、「長生安樂單祭尊之印」等也是當時與「裡」規模相當、性質有異的基層組織「單、僤、彈」所用印。[28]

28 俞偉超：《中國古代公社組織的考察》。

東漢後期的官印有如下特點：官印包括數量龐大的中下級軍官用印都是鐫刻而成，刀痕明顯，雖部分印章還力圖保持東漢初期的平正整飭之風，但大多數印已漸顯隨意粗獷之態，印面佈局的勻稱整齊大不如前，常出現上面頂邊而下部留空的現象。從印文上看，出現了不少訛文，印文的減省、合併的方法用得較多，這同隸書發展到成熟鼎盛時期，篆書受其影響有關，印文形體上也不像前期那樣方正規範，隨意性較大，筆劃粗細不拘，且多有方折斜側，不加修飾，自然率直。此期的漢官印雖已走下坡路，但漢朝印章之渾穆、沉雄、拙樸之氣尚存。

2. 私印

這一時期私印的形制、風格極其多樣，兩面印、子母印、三套印很流行，形狀上不僅有長方形、圓形、柿蒂形，還有較少見的三環形、三方形、四葉形等，還出現了大量的朱白文相間、文圖搭配等各種樣式，章法佈局也很巧妙，呈現出一派繁榮景象。這與東漢地主莊園經濟的發展不無關係，豪強地主經濟勢力增強，追求豪侈生活也反映到印章上來，如「宜官秩、長樂吉、貴有日」（圖 2.3-123）、「延年益壽與天毋極」（圖 2.3-124）及大量的「××千萬」、「日利」（圖 2.3-125）、「富貴」（圖 2.3-126）等吉語印。

圖 2.3-123
宜官秩、長樂吉、貴有日

圖 2.3-124
延年益壽與天毋極

圖 2.3-125
日利

圖 2.3-126
富貴

朱文印此時開始大量出現，「言事」、「封完」類也不少，可能表示封泥制度正在走向晚期，紙在此期已開始使用。

還有在兩面印、三套印中大量出現帶有謙稱的「臣妾印」，如「臣逢時」（圖 2.3-127）、「妾」（圖 2.3-128），是此期私印的重要特徵之一。

西漢初黃老之學興盛，中國土生土長的道教逐漸流行，西漢末已有道教印，東漢末年大量出現，如「黃神越章」（圖 2.3-129）、「黃神之印」、「黃神越章天帝神之印」、「天帝使者」（圖 2.3-130）等，其意義雖未完全考證出來，但具有辟邪、殺鬼之功用是毫無疑問的。

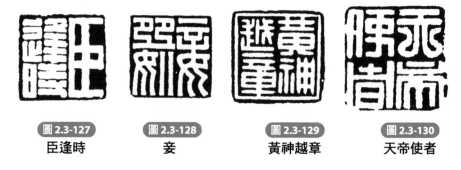

圖 2.3-127
臣逢時

圖 2.3-128
妾

圖 2.3-129
黃神越章

圖 2.3-130
天帝使者

五　魏晉南北朝璽印

東漢末年，軍閥割據，最終分裂成魏、蜀、吳三國，因曹、孫、劉三氏未立國時已在各自勢力範圍內自行封官、拜將、授印，這些官印的形制當與漢制無別。立國後原先頒授、製作的官印一般繼續使用，新的官印也自然沿用東漢官印的佈局形式，這在三國都是一樣

的。三國後期，魏國的大權為司馬氏所掌持，入晉後，晉朝的官印自然也全盤繼承了漢魏之法，但由於晉代社會所用文字已是真書，晉代工匠在研究、掌握篆書法度的總體水準上已不及漢人，所以晉代官印文字書法筆意呈下降趨勢，漢官印那種嚴謹、勻落的風格也就更為少見了。從西晉東遷到東晉滅亡的百十年間，北方和巴蜀地區的少數民族相繼起兵建立了不同國號的政權，史稱「十六國」，也基本沿用了漢晉印章的形式，後續的南北諸朝政權的官印也均直接、間接地延續兩晉之法。可見，秦至南北朝近八百年間，印章尤其是官印在體制上、印文上形成了一個縱向貫穿的體系，藝術風格有著明顯的發展脈絡。

1. 官印

我們首先來看魏晉時期的官印。雖然三國與東漢的官印制度沒有區別，但我們仍能從官名、地名和藝術風格上辨別出三國的印章。三國中以魏官印流傳最多，也最可靠。

魏官印如「中衛司馬」（圖 2.3-131）、「東武亭侯」（圖 2.3-132）、「崇德侯印」、「關中侯印」（圖 2.3-133）、「關內侯印」（圖 2.3-134）、「魏烏丸率善佰長」（圖 2.3-135）、「魏匈奴率善佰長」（圖 2.3-136）、「魏率善胡邑長」（圖 2.3-137）、「魏率善胡仟長」（圖 2.3-138）等，較可靠的吳國官印有「遂昌令印」（圖 2.3-139）、「新興飤（sì）長」（圖 2.3-140）等，明確為蜀國官印的較少，如「虎步司馬」、「虎步叟搏司馬」（圖 2.3-141）。

司馬氏篡魏後，大封宗室、功臣，對曹魏官制略有改動，這對辨

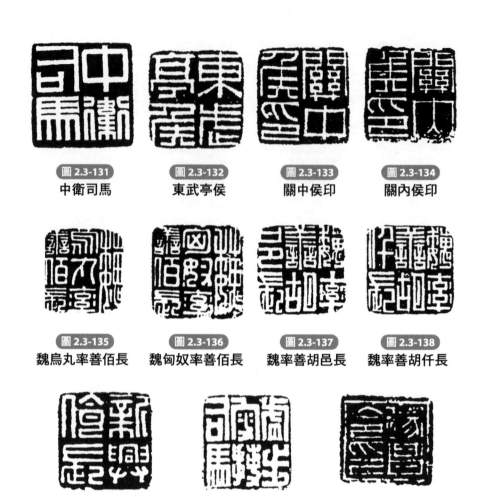

圖 2.3-131
中衛司馬

圖 2.3-132
東武亭侯

圖 2.3-133
關中侯印

圖 2.3-134
關內侯印

圖 2.3-135
魏烏丸率善佰長

圖 2.3-136
魏匈奴率善佰長

圖 2.3-137
魏率善胡邑長

圖 2.3-138
魏率善胡仟長

圖 2.3-139
遂昌令印

圖 2.3-140
新興飤長

圖 2.3-141
虎步叟搏司馬

識西晉的官印極有幫助，如「後軍司馬」（圖 2.3-142）、「熊渠將
印」（圖 2.3-143）、「殿中中郎將印」（圖 2.3-144）、「常山典書
丞印」（圖 2.3-145）、「渭陽邸閣督印」（圖 2.3-146）等，皆可與
文獻相印證。

後軍司馬

圖 2.3-143
熊渠將印

圖 2.3-144
殿中中郎將印

圖 2.3-145
常山典書丞印

　　三國的官印在風格上基本延續了東漢，三國之間在風格上也沒有大的差別。一般而言，曹魏官印較為秀勁，孫吳官印較為樸茂，蜀國官印較為粗獷，魏、吳有極少數印章在印面上加用了邊框。由於三國官印主要是鑿刻，平和方正，但結體略顯鬆散，風格雖多自然蒼茫之趣，但嚴謹不夠，穩重、

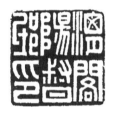
圖 2.3-146
渭陽邸閣督印

厚實、猛利亦不及前代。西晉官印一度以華美為尚，質地優良，製作精美，其筆勢之勁健，結構之嚴密，字形之方峻，頗有回歸漢印之風貌。西晉時曾流行過六字印，但像「渭陽邸閣督印」這樣印文讀法並不多見。

　　魏晉時期還有不少雜號將軍印，如「裨將軍印章」（圖 2.3-147）、「建威將軍章」（圖 2.3-148）、「牙門將印章」（圖 2.3-149）等，雖不如漢將軍印規範工整，但又比十六國、南北朝的將軍印製作精整。

　　十六國、南北朝時期的官印除了後趙石氏官印在鈕式、篆刻上較為精美，且風格剛勁峻健不讓魏晉以外，其他各國、各代總的特點是

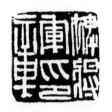
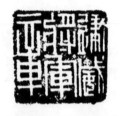
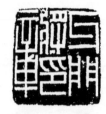

圖 2.3-147　褲將軍印章　　圖 2.3-148　建威將軍章　　圖 2.3-149　牙門將印章

製作粗糙、簡陋，刻制草率。如十六國時期的官印有北漢的「右賢王印」（圖 2.3-150），前秦的「兼併州陽河蕫督」（圖 2.3-151），後趙的「鄴宮監印」（圖 2.3-152）、「親趙侯印」（圖 2.3-153），以及難以確定某國的「安平護軍章」（圖 2.3-154）、「隴城護軍司馬」（圖 2.3-155）、「淩江將軍章」（圖 2.3-156）、「虎威將軍章」（圖 2.3-157）、「龍驤將軍章」（圖 2.3-158）等，北朝官印有北魏「懷州刺史印」（圖 2.3-159），東魏的「太原公章」（圖 2.3-160）、西魏的「臨邑縣開國公章」（圖 2.3-161），這時期的官印還有「高陽子章」（圖 2.3-162）、「陰密男章」等，南朝的官印有「巴陵子相之印」（圖 2.3-163）、「沖寇將軍之印」（圖 2.3-164）、「盧陵太守章」（圖 2.3-165）等，最難得的是陝西咸陽渭城曾出土一方金質北周皇后璽「天元皇太后璽」（圖 2.3-166），陽文篆書，邊長 4.5 釐米見方，天祿鈕，令人大開眼界，似乎預示著秦漢璽印制度正在醞釀著重大的變革。

　　此時的官印都是鑿刻而成的，多直刀刻出，草率而不加修飾，以致字形參差不齊，還出現了很多別字、簡筆字。這個時期的楷書尚有眾多所謂的「碑別字」，遑論已屬古文字的篆書了。但印風荒率也有

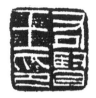

圖 2.3-150

右賢王印

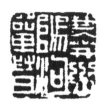

圖 2.3-151

兼併州陽河蕈督

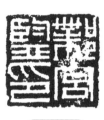

圖 2.3-152

鄴宮監印

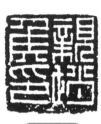

圖 2.3-153

親趙侯印

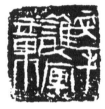

圖 2.3-154

安平護軍章

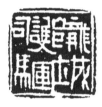

圖 2.3-155

隴城護軍司馬

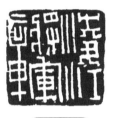

圖 2.3-156

淩江將軍章

圖 2.3-157

虎威將軍章

圖 2.3-158

龍驤將軍章

圖 2.3-159

懷州刺史印

圖 2.3-160

太原公章

圖 2.3-161

臨邑縣開國公章

圖 2.3-162

高陽子章

圖 2.3-163

巴陵子相之印

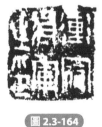

圖 2.3-164

沖寇將軍之印

圖 2.3-165

廬陵太守章

其獨特的魅力，尤其是某些北朝的官印，構圖緊密，字畫剛勁，棱角森挺，體勢雄渾，很有特色。這種荒率中的天趣，為後世吳昌碩、齊白石等大家所領悟，從而創出自己獨特的風格。

圖 2.3-166　天元皇太后璽

2. 私印

魏晉南北朝時期的大多數私印仍然沿襲漢代私印的形制、文字，沒有明顯的區別，但也出現了一些漢代所沒有的幾種新樣式：

第一，魏晉時期出現了「懸針篆」印章。「懸針篆」在三國時頗為流行，像魏國的《正始三體石經》中的篆書，以及吳國的《天發神讖碑》就是典型，特點是印文的主要豎筆每每延伸下垂作針尖狀，如「馮泰」（圖 1.2-4）、「樊續」（圖 2.3-167）、「王煥之印」（圖 2.3-168）等。這類印章還往往採用六面印的形式，如「張震」、「張震白疏」、「張震言事」、「張震」、「張震白箋」、「臣震」六面印。由於這類印過於突出形式，筆勢單薄、屏弱，結體刻板，總體上缺少漢印的渾厚華滋。

第二，魏晉時期朱文印的數量驟然上升。由於秦漢官印幾乎沒有朱文印的蹤影，私印中朱文印所占的比例也很小，使後世在「印宗秦漢」時總有缺憾的感覺。此期私印中朱文印數量的上升，為秦漢印系統增添了極大的亮點。此時期的朱文印印體增大，套印、六面印增多，印體的工藝水準也有很大進步，典型者如「韓襃印信」（圖 2.3-

圖 2.3-167
樊纘

圖 2.3-168
王煥之印

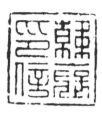

圖 2.3-169
韓襃印信

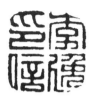

圖 2.3-170
李逸印信

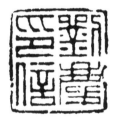

圖 2.3-171
劉慶印信

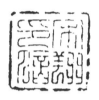

圖 2.3-172
宋翔印信

圖 2.3-173
楊栩私印

圖 2.3-174
盛典之印

169）、「李逸印信」（圖 2.3-170）、「劉慶印信」（圖 2.3-171）、「宋翔印信」（圖 2.3-172）、「楊栩私印」（圖 2.3-173）、「盛典之印」（圖 2.3-174）等，文字採用典型的繆篆，精整、工穩，但總的來看，稍乏漢印的大氣，而多了些板滯，少了些活力。

第三，出現了楷書印的蹤影。這似乎預示著秦漢印章系統正在走向瓦解，如 1981 年陝西旬陽出土的西魏煤精印，印章通體為削成二十六面，其中十八面刻有印文，都是以北魏楷書刻就，如「獨孤信白書」、「臣信上疏」等。

六 兩漢的肖形印

　　肖形印也屬私印的範疇，但由於斷代不易，與姓名私印相比，更難準確地置於某個時期，故這裡單獨予以介紹。

　　肖形印在方寸之內充分表現了古代民間藝術家的藝術才智，也反映了當時的社會風尚，題材相當廣泛，既有描繪當時上層社會的豪侈生活的，如宮闕、歌舞樂伎、車馬出行、百戲等，也有描繪武士騎射、戰鬥及勞動人民狩獵、馴獸、飼禽、牛耕、力田的情景，還有刻畫出來含有一定喻義的龍、鳳、虎、鹿、馬、犬、羊、鷺、魚等禽獸形象。與商周時青銅器上的圖案多是猙獰、威嚇、恐怖的「怪物」如「禺彊」、「夒」相比，兩漢肖形印表現的多是純粹的人間生活，顯得活潑、博大、朝氣蓬勃，反映了漢人對美好生活的熱愛，極富生活氣息。如「車馬出行」（圖 2.3-175）印：兩人乘車，上有篷，車輪高大，駿馬揚蹄，馭手揚鞭，可稱惟妙惟肖，而且線條細如毫髮，構思巧妙、構圖簡約，佈局停勻，令人歎為觀止。這方「雙人長袖對舞」（圖 2.3-176）印，構圖作兩人相對，手揮長袖，一正一反呈「S」狀翩翩起舞，與方形印面構成一靜一動的勢態，極其生動。這枚「騎虎」（圖 2.3-177）印，物象概括生動，人騎於猛虎之上，逍遙快樂，虎尾捲曲極為有力，虎在道教中有「虎躋」之說，即以神虎作腳力去「周流天下」。「蟾蜍」（圖 2.3-178）印，印面對稱、寬博，給人以正面視人的感覺，由於蛙腹和孕婦的肚形接近，產子多繁殖力強，符合人們多子多孫的心理，而且蟾蜍辟兵，也有益長壽，以

圖 2.3-175
車馬出行

之辟邪趨吉就很正常了。此外，東漢「魚鳥」（圖 2.3-179）印，魚諧「富裕」，鳥以「鷺」為代表，諧「祿」等。

兩漢的肖形印，除了單純的圖案外，還複合有漢代人名和成語，文字四周採用各種動物形象作為裝飾花紋，其中尤以「四靈」印為突出，如「趙多」（圖 2.3-180）印等。

圖 2.3-176	圖 2.3-177	圖 2.3-178	圖 2.3-179	圖 2.3-180
雙人長袖對舞	騎虎	蟾蜍	魚鳥	趙多

肖形印的製作主要有兩種方法，即鑄、刻，方法不同直接影響到肖形印的藝術效果。兩漢的前期多鑄，這類肖形印很像一個小型的半立體的浮雕模，以其抑於泥、蠟之上，會呈現出薄層浮雕的效果，而若直接以印泥鈐於紙上，則只能表現圖形的輪廓了。東漢時出現不少線刻的肖形印，刀法嫺熟，線條精纖，宛轉流利，是平面的線畫效果。

肖形印的功用，就現有資料看，可能包括佩掛取玩，敬神辟邪，也有可能用於征信。但目前僅在傳世封泥中見到一枚「魚鳥印」[29]，征信之說尚難遽下結論。總之，漢肖形印結合了繪畫、雕塑與印章的形式，以高度的概括、巧妙的變形，將紛繁的物象世界生動而又妥帖

29　見孫慰祖：《古封泥集成》第 2581 號，上海書店出版社 1994 年版。

地濃縮在方寸之間，取得了後人難以企及的藝術成就，非常值得我們學習。

七　秦漢的用印遺跡

用印遺跡指的是使用印章後遺留下來的痕跡，主要有封泥、戳記等。

1. 秦漢的封泥

封泥之名始見於《後漢書・百官志》，其中少府屬官中有守宮令一人，本注中稱其職責為「主禦紙筆墨、尚書財用諸物及封泥」，而早在春秋戰國時期就已普遍使用封泥了。後世真正發現封泥是在清末，此前的金石家一直將封泥誤認為「漢世印範子」加以著錄，如吳榮光的《筠清館金石》等。封泥隨著陳介祺、吳式芬、吳大澂、吳云等金石家的收集、著錄、研究，開始廣為人知。封泥的發現在學術和藝術兩個領域中都有非同尋常的意義，羅振玉在《鄭厰所藏封泥》序中稱封泥「可考古代官制，以補史乘之佚，一也；可考證古文字，有裨六書，二也；刻畫精善，可考見古藝術，三也」。由於存世的古代官印不少是為殉葬而仿製的明器，非實用印，而這些封泥卻是當時官方和私人印章日常使用的遺蛻，最能體現古代印章真實的面目和風采。另外，秦漢印章尤其是官印幾乎全部是陰文，朱文印在古代印章中所占數量很少，封泥是由陰文印章抑於泥後，經千餘年後再墨拓而出，呈陽文的形式，這對印章的形式是個極大的補充，對篆刻藝術也

有極大的啟示。陳介祺曾說：「漢印少朱文，近年出封泥之多……真足為朱文之矩矱，松雪不足道也。」晚清趙之謙對古代文字的取法最多，鏡銘、詔版、貨幣、磚瓦文字莫不入印，但受時代局限，在其《續寰宇訪碑錄》中也將封泥誤為印範，從而對封泥凝煉、渾樸、蒼莽、充滿動態的風格，以及粗獷沉雄、斑斕微妙的邊沿樣式沒有汲取，十分令人遺憾。而吳昌碩浸淫、得力于封泥已為人所熟知，他所稱封泥「方勁處兼圓轉，古封泥時忽見之」，「刀拙而鋒銳，貌古而神虛，學封泥者宜守此二語」，皆是會心之論。以後的陳師曾、趙石、鄧散木等大家莫不得益于封泥。

存世的先秦封泥數量很少，這裡不多作介紹。在 20 世紀 90 年代之前，公認的秦代封泥不超過十枚，但 90 年代之後，西安出土了一千餘枚秦代封泥，使人們對秦代印章、封泥有了深刻的認識。這些封泥涉及的職官名覆蓋極廣，僅中

圖 2.3-181　永巷丞印

央職官名就達 800 餘枚，其品類超出以往所知秦漢封泥中央職官數目的總和，故有人視之為秦代百官志及地理志的索引。秦印大多刻得較為淺顯，這些秦封泥的文字也呈疾淺纖勁，與漢代封泥文字的渾厚雄沉不同，如「永巷丞印」（圖 2.3-181）、「麗山飤官」（圖 2.3-182）、「中廄馬府」（圖 2.3-183）、「廢丘」（圖 2.3-184）、「中謁者」（圖 2.3-185）等，清晰地呈現出秦代印章的真實面目，為篆刻藝術的取法增添了新的契機。

封泥是印章實用的遺跡，更能反映當時印章的原貌，這裡就依據

圖 2.3-182
麗山飤官

圖 2.3-183
中廐馬府

圖 2.3-184
廢丘

圖 2.3-185
中謁者

圖 2.3-186　新城丞印

圖 2.3-187　內史之印

圖 2.3-188　齊御史大夫

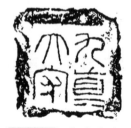

圖 2.3-189　九真太守

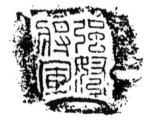

圖 2.3-190　強弩將軍

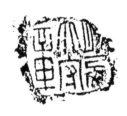

圖 2.3-191　膠西太守章

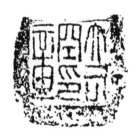

圖 2.3-192　大司空印章

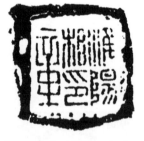

圖 2.3-193　淮陽相印章

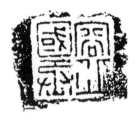

圖 2.3-194　容丘國丞

漢印的分期，舉出每個時期典型的官印封泥[30]，對理解漢代印章的藝術會有極大的幫助。

西漢早期：新城丞印（圖 2.3-186）、內史之印（圖 2.3-187）、齊御史大夫（圖 2.3-188）

西漢中期：九真太守（圖 2.3-189）、強弩將軍（圖 2.3-190）、膠西太守章（圖 2.3-191）

西漢晚期：大司空印章（圖 2.3-192）、淮陽相印章（圖 2.3-193）、容丘國丞（圖 2.3-194）

新莽時期：常安東市令（圖 2.3-195）、師尉大夫章（圖 2.3-196）、豫章南昌連率（圖 2.3-197）

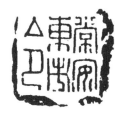 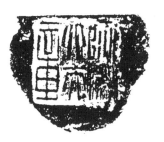 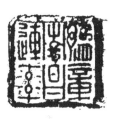

圖 2.3-195 常安東市令　　圖 2.3-196 師尉大夫章　　圖 2.3-197 豫章南昌連率

東漢前期：山桑侯相（圖 2.3-198）、新蔡侯相（圖 2.3-199）、朗陵侯相（圖 2.3-200）

東漢後期：東鄉家丞（圖 2.3-201）、勮陽丞印（圖 2.3-202）、

30　參見孫慰祖：《古封泥集成》「古封泥述略」，上海書店出版社 1994 年版。

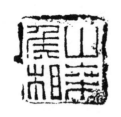

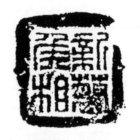

 圖 2.3-198 山桑侯相　　　**圖 2.3-199** 新蔡侯相　　　**圖 2.3-200** 朗陵侯相

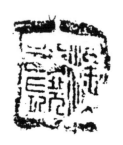

 圖 2.3-201 東鄉家丞　　　**圖 2.3-202** 勵陽丞印　　　**圖 2.3-203** 漢青羌邑長

漢青羌邑長（圖 2.3-203）

　　兩漢封泥中私印封泥僅有 250 枚左右，基本反映了兩漢私印的面貌。私印封泥大小懸殊，臣妾印一般較大，甚至有大至方寸的。肖形印很少，宗教印如「黃神越章」、「天帝之印」（圖 2.3-204）等印也有存世，鳥蟲書印也屢見不鮮，朱白文相間印也時有所見，還有一枚「江義印信」（圖 2.3-205）陽文印封泥。

2. 秦漢的戳記

　　戳記主要指的是在手工業製品如陶器、漆器上以印章鈐印的標

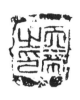

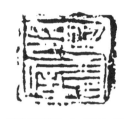

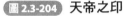
圖 2.3-204　天帝之印　　圖 2.3-205　江義印信

記，說明該產品製造、管理機構和工匠名，即所謂「物勒工名」。

秦代戳記以陶文為大宗，如「咸亭當柳悊器」、「安陸市亭」、「咸裡致」（圖 2.3-206），印文蕭散無局促，得渾穆天真之趣。用於按抑陶文的印章形制、質地現已難考見，其尺寸大於當時的官私用印，也很少使用當時普遍使用的界格，但其印文仍用小篆，以圓轉取勢，茂密緊湊、雄渾古穆處已開漢印風氣，與秦印的秀雅形成強烈的對

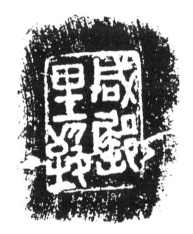
圖 2.3-206　咸裡致

比。另外，秦還有陶品質器，採用事先刻制好的印文進行鈐蓋，以加快速度，共有十方印，每印四字，鈐蓋出始皇二十六年的詔書，從而構成一幅優美的「篆刻作品」。

漢代的按抑陶文內容主要是製造機構、陶工印記以表明用途，也有少量吉語、私印。漢陶文出土地點多在漢城遺址，散見於各文物類雜誌。與漢印的整飭、平正、肅穆相比，漢代陶文大多筆劃較為粗壯，雄渾勁健，不斤斤於安排，雖草率而時有古趣，如「日利」（圖

2.3-207），採用裝飾意味很濃的鳥蟲篆，蜿蜒密集幾無空隙，「日」字外沿還增加了若干裝飾性筆劃，「利」字盤曲纏綿，線條起伏，飛舞流動；「陽城」，印文為篆書卻寓有隸意，橫平豎直又有斜筆，顯得十分稚拙有意趣；「日利千萬」（圖 2.3-208）帶有田字格，獨出心裁的是在「日、千」二字的空白處飾以圖案，以彌補下麵二字過滿造成的不平衡，此非漢人不敢作，在古璽印中亦僅見。總之，漢代陶文我們可視為與漢印不同的印風加以借鑒。

圖 2.3-207 日利　　　　　**圖 2.3-208** 日利千萬

漆文是以印烙於漆器上的遺跡，秦的這類印為減小創面，均無邊框，文字也多有減省，如「亭」、「素」、「包」等烙印戳記，頗有簡潔、清雅之意。漢代漆器上的烙印戳記主要見於西漢，此時漆器工藝較為發達，公私作坊都有自己標記，如「市府飽」、「南鄉」、「成市草」等，與秦的漆文風格類似，這些戳記由於減省和無邊框，給人一種簡潔明快、超凡脫俗的感覺。

印章發展的衰微期

　　秦漢印章體系在鈐印方式發生改變、封泥制度逐漸退出歷史舞臺、社會對篆書日益生疏的背景下，開始發生巨變並形成了與秦漢印章體系差別甚大的隋唐官印體系。官印就制度而言在這時期並未衰落，而是漸趨完善，只是在製作上趨於僵化、刻板，使官印的藝術表現力大打折扣，故我們稱之為印章藝術的衰微期。這一時期官印、私印開始徹底分道揚鑣，私印不再從各方面模仿官印，而是出現了鑒藏印、書柬印、書畫款印、押印等新的品類，並在此基礎上萌生出文人篆刻藝術。

一　隋唐至明清時期的官印

　　隋唐官印體系包括皇帝御用寶璽和百官使用的官署印、職官印兩大類，後者是我們介紹的重點。此時官印最大的變化是官署印和職官印地位的轉換，作為官員私人用印的職官印下降為次要地位，數量極少，而官署印上升到主要地位。

　　由於紙張早已普及，印色也已使用，政府的公文行走由封泥改為

鈐朱，為使鈐蓋在政府文書上的官印醒目、莊重，增加權威性和神秘感，就很自然地加大了官印的尺寸，並將印文由陰文改刻為陽文。隨之產生的變化就是官印形制增大，不適合官員自行佩帶，而由專門機構或專人管理，鈕式也由方便穿綬帶的鼻鈕演變為方便把持、鈐抑的環鈕、橛鈕等。印體的增大，為在印背上鑿刻印款提供了空間上的方便，刻款遂成為官印制度的一個組成部分，也為篆刻藝術開拓邊款藝術的天地提供啟迪。當然，變化最大的當屬印文，雖偶有楷書、隸書，但篆書仍是官印的首選，官印增大又以陽文為主，篆書為充滿印面只有加粗筆劃或者盤曲、纏繞。隋唐官印以加粗筆劃為主，但朱文筆劃過粗很易顯得臃腫、蠢笨，故宋元以來的官印多以盤曲為主，「九疊文」之類的篆書也就應運而生，結果是造成官印藝術性的下降。

1. 隋唐官印

　　學術界確認為隋代官印的僅有四五枚，如「廣納戍印」（圖 2.4-1）、「觀陽縣印」（圖 2.4-2）等，印上都刻有「開皇」、「大業」

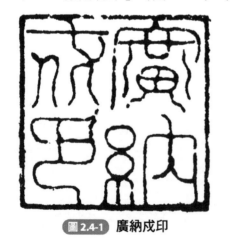

圖 2.4-1 廣納戍印

圖 2.4-2 觀陽縣印

隋代年號的背款，邊長在 5.3～5.6 釐米間，均為陽文，印文筆劃婉轉，體態也很端莊，構圖疏朗。秦漢官印以「章」作為稱謂的制度已廢止，而多稱「印」或「之印」。

　　唐代的官印資料相對較多，主要是印譜著錄、傳世實物以及墓葬出土品和唐代文書上鈐蓋的朱色印文，如「中書省之印」（圖 2.4-3），原印藏於故宮博物院，是現存品位最高的唐代官印；此外還有「齊王國司印」、「唐安縣之印」（圖 2.4-4）、「會稽縣印」（圖 2.4-5）、「金山縣印」（圖 2.4-6）等，上述隋唐官印質地都是銅質，秦漢官印以質地劃分官印等級的制度也被取消，官印的鈕式從唐代開始出現橛形。在製作方式上，主要有鑄造、鑿刻、焊接三種方法，鑄、鑿是傳統的製作印章的方法，焊接則主要流行於唐代，具體的方法是以小銅條依據筆劃構圖焊接而成，這類印又稱蟠條印、條帶印，但這一唐代出現的新工藝流行並不十分廣泛，使用最多的仍是鑄造。

圖 2.4-3　中書省之印

圖 2.4-4　唐安縣之印

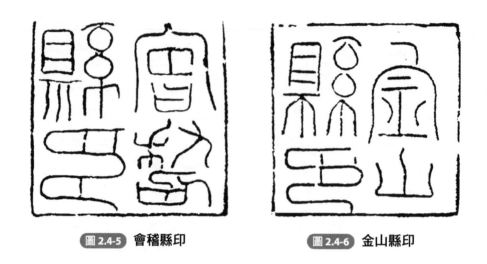

圖 2.4-5 會稽縣印　　　　圖 2.4-6 金山縣印

　　隋唐官印體系的建立可追溯到北朝的某些變革，至隋代有了雛形，唐代得到完善並趨於穩定，宋以後的各朝官印除局部有些改動以外，基本上沒有突破隋唐官印體系的範疇。

2. 五代十國的官印

　　五代十國是中國歷史上比較混亂的時期，戰亂頻仍，民不聊生，印章制度也相對比較特殊。

　　從印面形式上看，以長方形為主；從官印稱謂上看，「印」、「記」並用；從文字上看，突破了單一的篆書字體限制，出現了楷書、隸書的官印，而且從考證發現的此期近十方官印來看，楷書還是當時主要的官印文字。如「元從都押衙記」（圖 2.4-7）、「都檢點兼牢城朱記」（圖 2.4-8）、「振武軍請受記」（圖 2.4-9）楷書印，文字極為生動自然，印面構圖疏朗有致，風格稚拙可愛；「右□寧州留後朱記」（圖 2.4-10）隸書印，文字遒勁堅挺，宛若刀削一般；

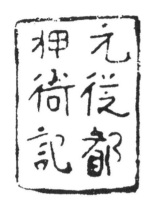 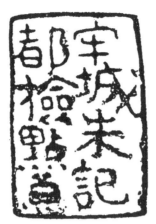 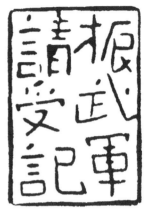

圖 2.4-7 元從都押衙記　圖 2.4-8 都檢點兼牢城朱記　圖 2.4-9 振武軍請受記

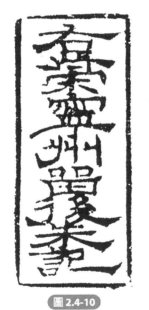

圖 2.4-10
右□寧州留後朱記

圖 2.4-11
秦成階文第二指揮諸軍都虞候印

「秦成階文第二指揮諸軍都虞候印」（圖 2.4-11）為篆書印，筆劃很細，但婉轉圓活，佈局飽滿。

3. 宋、遼、金、夏的官印

　　五代的楷書、隸書官印有悖於傳統的篆書官印，宋太祖立國後，重文治，官印事關朝廷威儀，豈能輕視？又感于舊印的印文及鑄造都較差，乃於乾德三年（西元 965 年）下詔令鑄印官祝溫柔「重鑄中書、門下、樞密院、三司使印」，以後，「台、省、寺、監及開封府、興元尹印，悉令溫柔重改鑄焉」[31]。祝溫柔「世習繆篆」，其先祖又是唐朝的禮部鑄印官，可見宋代官印直接繼承了唐代的印章制度後，逐漸形成自己的官印制度。

　　宋代有專門鑄造官印的部門少府監和文思院，製作多很精緻，銅質也好，印文與印體一同鑄出，字腔較深。官印基本都施以背款，刻出鑄造時間、機構，甚至在印鈕的頂部刻一「上」字，以示印章上下方向。官印稱謂「印、記」皆有，但「記」或「朱記」的等級較低。少數南宋初期的官印在印文上加有「行在」或年號，用以區別新舊官印。由於有專人篆寫印文，宋的官印都較精緻，風格也前後一貫。宋官印上的篆書開始使用盤曲重疊，印文筆劃雖較隋唐官印略顯平直，但總的特徵仍是以圓轉盤曲為主，印面佈局茂密，字與字之間，行與行之間筆劃多有勾連，與隋唐官印的疏朗和同時期的遼、金官印有明顯的區別。如「馳防指揮使記」（圖 2.4-12）、「建炎後苑造作之印」（圖 2.4-13）、「宣撫處置使司行府鑄」等。

　　遼官印有漢字印和契丹文印兩類。漢字印有「啟聖軍節度使之印」（圖 2.4-14）、「定州綾錦院記」，「契丹文印」（圖 2.4-15）

31　（元）脫脫等撰：《宋史‧輿服志六》，見中華書局點校本，1985 年 6 月版，第 3591 頁。

圖 2.4-12　馳防指揮使記

圖 2.4-13　建炎後苑造作之印

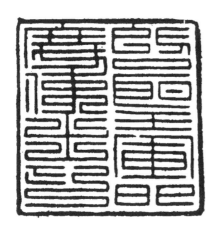

圖 2.4-14　啟聖軍節度使之印

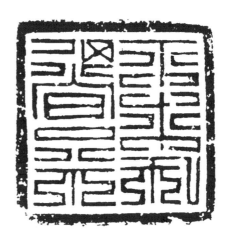

圖 2.4-15　契丹文印

上的印文屬於遼代的契丹大字。遼官印官均為鑄造，印面構圖茂密，
筆劃細而勻稱，筆勢與宋官印相比較為平直。

　　金國早期曾使用繳獲的遼、宋舊印，後逐漸自鑄，但所鑄官印的
字腔較淺，品質較差。但金國就印章制度而言，比宋印更為完善，對

後世影響也最大，典型的有「永興軍節度使之印」（圖 2.4-16）、「北京樓店巡記」（圖 2.4-17）等。

西夏官印遺存下來的不少，約有百餘種，其印文都是西夏文，西夏文是仿照漢字創制的一種文字，這種文字隨著西夏國亡後已經消亡，最早識別出西夏官印的是羅振玉。1982 年由羅福頤輯考的《西夏官印匯考》收錄了西夏官印 95 方，西夏文、漢文對照，是研究西夏官印集大成的一部著作。西夏官印是仿照同時期中原官印而作，屬隋唐官印系統，但又有明顯的特點：所有的西夏官印均系陰文，字的筆劃很粗，佈局茂密，並施以邊框，如「工監專印」（圖 2.4-18）、「嵬名禮部專印」（圖 2.4-19）等。

4. 元、明、清的官印

元官印主要有八思巴字印和漢字印兩大類。

漢字印主要在元朝初期使用，最著名是這枚「移相哥大王印」（圖 2.4-20），印體頗為巨大。

八思巴字是西藏僧人八思巴以藏文為基礎創制的一種拼音文字，由於當時曾以朝廷之力推行，故元官印絕大多數為八思巴字印。典型的元代官印有「甘肅省左右司之印」（圖 2.4-21）、「武州諸軍奧魯官印」、「兀良海牙屯田百戶印」（圖 2.4-22）等。

明代的璽寶制度和官印制度更為嚴密，對官印的鈕式、印體大小厚度都有嚴格的規定，增加了「關防」和「條記」兩種稱謂，對印文的篆體作了細緻的劃分，如將軍印要用銀印、虎鈕、柳葉篆文。禦史

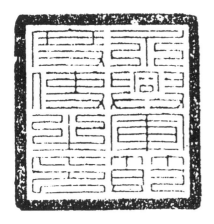

圖 2.4-16 永興軍節度使之印

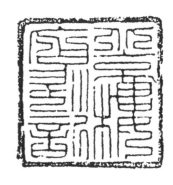

圖 2.4-17 北京樓店巡記

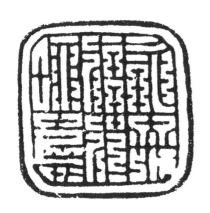

圖 2.4-18 工監專印

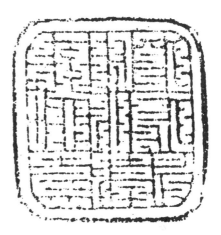

圖 2.4-17 冤名禮部專印

的職責是「繩愆糾繆」，故禦史印的形制是銅印直鈕，印文用八疊
篆。其他官吏據職能不同，使用九疊篆、玉箸篆等，如「親軍侍衛將
軍隨征四營關防」（圖 2.4-23）、「禿都河衛指揮使司印」（圖 2.4-
24）兩印都用九疊篆。

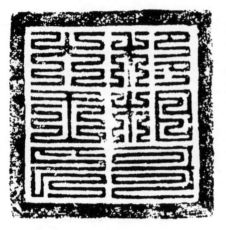

 圖 2.4-20 移相哥大王印

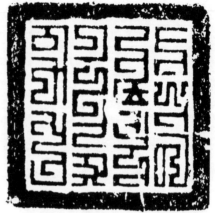 **圖 2.4-21** 甘肅省左右司之印

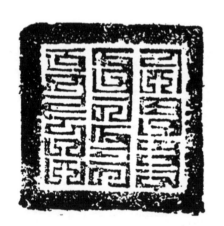

圖 2.4-22 兀良海牙屯田百戶印

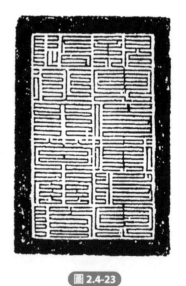 **圖 2.4-23**
親軍侍衛將軍隨征四營關防

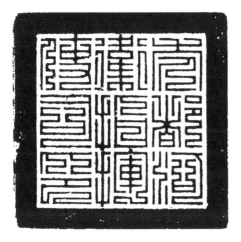

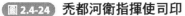 圖 2.4-24 　禿都河衛指揮使司印　　圖 2.4-25 　和碩怡親王寶

　　清代對官印的鑄造和管理最為嚴格，從印章的大小、厚薄、成分、重量以及頒發日期到領取新印、封印、開印、舊印銷毀等都有具體規定，所用字體有玉箸篆、尚方大篆、尚方小篆、殳篆、柳葉篆、懸針篆、垂露篆、九疊篆等，並藉以區分任官的職務類別，名稱有印、關防、圖記、條記等，印文一般是漢滿兩種文字並用。下麵僅舉其要者，如「和碩怡親王寶」（圖 2.4-25），金質、龜鈕，用芝英篆。

二　唐、宋、元時期的私印

　　唐代隨著經濟文化的繁榮，私印逐漸走出一條與官印完全不同的路，官印仍是權力的象徵，而私印卻在「表信」基礎上，派生出眾多

的品類，並最終萌生出文人篆刻藝術。

　　唐代的私印以鑒藏印為主，主要鈐印在紙本的圖書文籍上，並形成一種風氣。唐末張彥遠《歷代名畫記》曾有專門論述，著名的有唐太宗的「貞觀」連珠印、唐玄宗的「開元」印，唐李泌的「端居室」，五代南唐的「建業文房之印」（圖2.4-26），皆屬此類印章。

　　宋代的鑒藏印有了進一步的發展，內府收藏的圖書、字畫皆鈐有鑒藏印，如宋徽宗的「禦書」、「宣和」（圖2.4-27）、「政和」、「大觀」等，宋高宗的「稀世藏」、「紹興」（圖2.4-28）、「睿思東閣」、「機暇清賞」等，私人收藏家、書畫家、文人也有不少鑒藏印，如歐陽修有「六一居士」，蘇軾有「眉陽蘇軾」，米芾有「楚國米芾」、「祝融之後」等七印，吳踞有「云壑主人」，賈似道有「賢者而後樂此」，周密有「公菫父」等，由於這些人都有深厚的學養和藝術鑒賞力，在如此活躍的藝術鑒賞氛圍中，使印文的內容不再單純是年號、齋室名稱，而出現了一些富有情趣的詞語，並開始對鑒藏印本身的優劣進行品頭論足，從而開啟實用印章藝術化轉型的趨勢。

 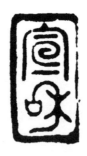 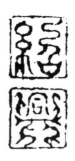

圖2.4-26 門淺　　圖2.4-27 宣和　圖2.4-28 紹興　圖2.4-29 張氏安道

此外，秦漢系統的姓名印在宋代也有一定程度的復興，如「張氏安道」（圖 2.4-29）印、「張同之」六面印（圖 2.4-30）等，都是近些年出土的宋代姓名印，我們明顯可以感到對秦漢傳統的繼承。此外，書柬印、封柬印以及押印在宋代也開始出現。押印是從花押演變而來，花押流行於唐代，是以手書草書花寫姓名用作簽名，後形成一種時尚，押印就是將這種花寫製成印章來使用。宋押為元朝押印的普及打下了基礎。

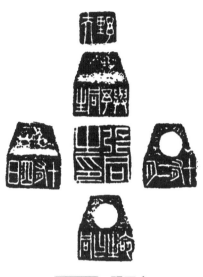

圖 2.4-30 張同之

私印在元代得到蓬勃發展，現在遺存的元私印，在數量上僅次於戰國古璽和漢印，品類、樣式很豐富。元私印從內容上分為姓名印、吉語印、封緘印、合同印等幾類，而這幾類中又有八思巴印和漢字印兩種文字類型，如「長彊」（圖 2.4-31）、「姬氏」（圖 2.4-32）、「楊押」（圖 2.4-33）就是八思巴字姓名印，「馬」（圖 2.4-34）則是馬姓與八思巴文對照印，「大吉」（圖 2.4-35）、「福祿」（圖 2.4-36）、「利市」（圖 2.4-37）則是八思巴文的吉語印，「謹封」（圖 2.4-38）、「封記」（圖 2.4-39）則是八思巴文的封緘印，「合同」（圖 2.4-40）、「勘合」（圖 2.4-41）則是八思巴文的合同印，而「招財利市」（圖 2.4-42）、「廣運」（圖 2.4-43）則是漢字吉語印，元代還有不少的楷書、隸書甚至草書印，如草書「福」（圖 2.4-

圖 2.4-31　長疆　圖 2.4-32　姬氏　圖 2.4-33　楊押　圖 2.4-34　馬　圖 2.4-35　大吉

圖 2.4-36　福祿　圖 2.4-37　利市　圖 2.4-38　謹封　圖 2.4-39　封記　圖 2.4-40　合同

 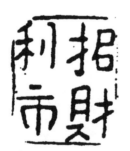

圖 2.4-41　勘合　圖 2.4-42　招財利市　圖 2.4-43　廣運　圖 2.4-44　福

圖 2.4-45 河東柳氏　　圖 2.4-46 長壽　　圖 2.4-47 元押　　圖 2.4-48 姜押

44）字印，此外元人治印還喜模擬實物的形狀，如「河東柳氏」（圖
2.4-45）作鼎形，「長壽」（圖 2.4-46）作爵形，「大吉」印作壺形
等，反映出民風的質樸。

元押是在宋押基礎上發展起來的元代私印，這類印章在元代興盛
的原因，據陶宗儀《南邨輟耕錄》說：「今蒙古色目人之為官者，多
不能執筆花押，例以象牙或木刻而印之。」[32] 押字印是針對不識也不
會寫漢字的蒙古人、色目人使用方便而興起的，但同時也在漢族人中
廣泛流行，並成為元代一種文化現象和社會習俗。元押樣式極為豐
富，從形式上看主要有以下幾類：一是圖案型。最流行的是上、下部
各有一橫劃，中間是變形的圖案（如圖 2.4-47）；二是姓氏下加圖案
型。姓氏有漢字，也有八思巴文，漢字押多是楷書，也有行書，頗顯
稚拙，如「姜押」（圖 2.4-48）等。

32 陶宗儀：《南邨輟耕錄》卷二「刻名印」，中華書局 1959 年版，第 27 頁。

上述元私印都是民間或一般士大夫所用，當時很流行，但審美取向與傳統的秦漢系統完全是兩種類型。隨著宋元金石學的興起，文人開始廣泛接觸到秦漢傳統的印章，如趙孟頫、吾丘衍、吳睿等人，他們極力在印章上提倡「漢魏古意」，受到好古文人的普遍擁戴，也為後世篆刻家所仿效，逐漸演變成明清的篆刻流派，曾廣泛流行的元押印逐漸無人問津，甚至被視為低俗之作，這也是有失偏頗的。元押字體的稚拙，千變萬化的形式，裝飾性的設計，質樸的造型，仍可為我們所借鑒。

篆刻藝術的崛起期

　　隨著書畫收藏、賞鑒之風的蔚然興起，宋代金石學的大興，古代璽印的賞鑒、研究日益引起學者的重視，使宋元時期形成了一股濃厚的、有利於篆刻藝術萌生的藝術氛圍。據考證，宋元所集輯的集古印譜已近二十餘種，雖然這些印譜的主要目的是為了考證「設官分職廢置之由」，以及文字、印章制度的演變，但在這些「遺文舊典」中，學者們領略到「莊雅樸厚之意」，欣賞之餘，也欲親手將其表現出來。但由於印材質地的緣故，學者還僅僅停留在欣賞和理論闡發的階段，元代初年的吾丘衍和趙孟頫起了非常重要的作用。至元末時，篆刻藝術產生所需的刻印主體自篆自刻以及石質印材的使用這兩個基本前提都得到實現，文人篆刻藝術開始崛起。

一　吾丘衍與《學古編・三十五舉》

　　吾丘衍（1272—1311），字子行，號竹素，別署貞白居士、布衣道人。浙江龍遊人，流寓錢塘（今杭州市），以教書為生。吾衍品性高潔，嗜古學，學問淵博，性曠達，凌物傲世，不求榮進，通經史、

諳音律，工篆隸。後因姻家訟累被捕，義不受辱，投水而死。著有《周秦石刻釋音》、《閒居錄》、《竹素山房集》、《學古編》、《續古篆韻》、《九歌譜》等。

吾丘衍對篆刻藝術發展的貢獻主要體現在以下兩個方面：

第一，編撰了第一部印學理論著作，指引了篆刻實踐的正確方向。

成書於大德庚子年（1300）的《學古編》，一直被視為第一部印學理論著作，對明清篆刻理論、實踐的影響非常大，此書的書寫體例也為後人所模仿，桂馥、姚晏、黃子高等都曾效此體例一再續之。《學古編》卷一為「三十五舉」，為全書主體，故後人也稱此書為《三十五舉》。次載《合用文籍品目》，實系吾丘衍所列的參考書目，計有小篆品五則、鐘鼎品二則、古文品一則、碑刻品九則、附器用品九則、辨謬品六則、隸書品七則、字源七辨等，在附錄中還收有「洗印法」、「印油法」以及《古今圖印譜式》等。

《三十五舉》中的「舉」，就是舉例說明之義，書中將有關印學問題分類舉例，從篆法、文字、章法、印製等多個方面予以答難解疑，其中前十七舉是說明如何寫好篆書，後十八舉則以漢印為核心，探討印章藝術的規律，宣導師法秦漢的篆刻風氣。吾丘衍認為「學篆字必須博古，能識古器，其款識中古字，神氣敦樸，可以助人」，又稱「凡習篆，《說文》為根本」，定下了篆刻用字的基本原則，又很具體、詳盡地闡明學篆的方法，與文後所列出篆書碑刻、字書相呼應，表達了「識篆」、「寫篆」是篆刻藝術的基礎這一理念。吾丘衍

注重金石學、小學的修養以及篆書的書寫，對篆刻藝術向文人化方向的發展起著積極作用。

書中對漢印研究的深度也是前無古人的，他針對唐宋以來官印用字「屈曲盤回」和民間私印濫用「雜體篆」的弊端，提出遵循「古法」的要求，確立了漢印的優秀傳統，如：

漢有摹印篆，其法只是方正，篆法與隸相通，後人不識古印，妄意盤曲，且以為法，大可笑也。多見古家藏得漢印，字皆方正，近乎隸書，此即摹印篆也。王俅《嘯堂集古錄》所載古印，正與相合。

他還曾編輯《印式》兩冊，輯錄漢代官私印作為楷式讓人學習，從理論上奠定了漢印學習的基礎。還多次從章法上分析文字的安排、虛實的對比，如「二十七舉」稱「白文印，必逼于邊，不可有空，空便不古」，「三十一舉」稱「凡印文中有一二字忽有自然空缺，不可映帶者，聽其自空，古印多如此」，在「三十五舉」中稱「諸印文下有空處，懸之最佳，不可妄意伸開，或加屈曲，務欲填滿。若寫得有道理，自然不覺空也」等，吾丘衍所提煉、總結的古印規律，使他提倡秦漢印章古法的努力落到了實處。

此書一出，就博得學者的高度讚揚，元危素曰：「此編之書，可一洗來者俗惡之習。」元夏溥稱此書「遂變宋末鐘鼎圖書之謬」，而且進一步稱「寸印古篆，實自先生倡之，直第一手。趙吳興（孟頫）又晚效先生法耳」，評價都很高。確實，吾丘衍所做的工作是鑿開鴻蒙的，故清馮承輝《印學管見》稱：「印自秦漢以來，中間曠絕千餘年，至元吾、趙諸公奮其說，迄明而大盛。」

第二，開展印學的教育活動，推動了篆刻藝術的崛起。

元代的科舉考試基本處於停滯狀態，吾丘衍作為一個身有殘疾的知識份子，只有開館授徒才能自給，《學古編》既是他研究篆刻的心得，也是他授課的教材。縱觀全書，他主要是介紹古印的體制和教人如何去設計印稿，而沒有談及如何以刀治印，他的教學活動可能僅僅限於篆寫和設計印稿。

但吾丘衍教學的層次卻很高，他不僅教授學生具體的方法，還從學術的高度來研究、充實這一「技藝」，從而得到當時眾多知識份子的認可，為篆刻藝術的文人化奠定了基礎。《學古編》所開具的參考書目後面多有必要的說明，內容涉及考證、版本、對該書的評價以及提出學習的建議。如針對戴侗的《六書故》，一般人認為「以鐘鼎文編此書，不知者多以為好，以其字字皆有」，但吾氏卻認為「雜亂無法」，因為戴氏經常「不精究經典古字，反以近世差誤等字印作正據」。在推薦崔瑗的《張平子碑》時，認為雖然「字多隸法，不合《說文》，卻可入印」的原因是該碑「篆全是漢」。

吾丘衍近二十年的教學活動，最成功之處是培養了眾多的弟子，據考證，他眾多學生中以印學名世者有趙期頤、葉森和吳睿三人。趙期頤官至副相，與柯九思、虞集、陸友仁等京城名士均有交往；葉森，字景修，所編纂《漢唐篆刻圖書韻釋》是元時著名的集古印譜；吳睿，字孟

圖 2.5-1 吳睿　　圖 2.5-2 云濤軒

思，以書名天下，工翰墨，尤精篆隸，有自用印「吳睿」（圖 2.5-1）、「云濤軒」（圖 2.5-2）傳世，是標準的圓朱文，刀法很嫻熟。吳睿還編輯過一本叫《吳孟思印譜》的集古印譜，並在晚年時於昆山收朱珪為弟子，而朱珪與王冕皆是開創文人自篆自刻先河的人。故可以說，吾丘衍直接或間接地推動了篆刻藝術的崛起。

二　趙孟頫《印史序》與圓朱文

趙孟頫（1254—1322），字子昂，號松雪道人，水精宮道人，浙江湖州人。宋宗室，仕元官至翰林學士承旨，「榮際五朝，名滿四海」，地位相當顯赫。趙孟頫是中國歷史上少有的全才型藝術家，《元史》本傳稱其於篆籀、分隸、真行、草書，無不冠絕古，又精繪畫，山水、竹石、人物、花鳥，無所不能，精音樂，善於鑒定古器物，長於詩文。他與吾丘衍有過交往，二人是好友，年長吾氏十四歲。趙孟頫在篆刻藝術上的貢獻也主要體現在兩個方面：

第一，提倡漢魏「典型質樸之意」

與宋元其他集古印譜不同的是，趙孟頫的《印史》完全是以藝術欣賞為目的輯錄的，他在《印史序》中稱：

余嘗觀近世士大夫圖書印章，一是以新奇相矜，鼎彝壺爵之制，遷就對偶之文，水月、木石、花鳥之象，蓋不遺餘巧也。其異於流俗，以求合乎古者，百無二三焉。一日，過程儀父，示余《寶章集

古》二編，皆以印印紙，可信不誣，因藉以歸，采其尤古雅者，凡摹得三百四十枚，且修其考證之文，集為《印史》，漢魏而下，典型質樸之意，可仿佛而見之矣。

趙孟頫首先認為治印要「合乎古」，這與他在藝術上要求「復古」的理論是一致的。這個「古」，就是漢魏印章的傳統，他認為只有秦漢印章才具備「古雅」、「典型質樸之意」，而對當時的「以新奇相矜」的流俗極為反感。這一序言與吾丘衍的《三十五舉》相配合，共同揭開了篆刻藝術崛起的序幕，具有劃時代的意義。

第二，樹立了圓朱文的特殊地位。

趙孟頫使圓朱文印成為秦漢印章系統之外，受到後世文人普遍認可的重要篆刻形式。

趙孟頫六體皆精，其篆書清王澍認為「直可上追斯喜，下比少溫」[33]，在當時無出其右。但趙孟頫尚不能自己鐫刻，只能篆寫印稿，毫無疑問，寫印稿自以朱文最為相宜，趙孟頫以深厚的篆書功力，用玉箸篆書寫的朱文印墨稿，被匠人忠實地刻治下來，流利有神、圓轉如意，既有「筆意」，又能存「復古之意」，且能「正其款制」。如「趙氏子昂」（圖 2.5-3）、「松雪齋」（圖 2.5-4）、「趙孟頫印」（圖 2.5-5）、「趙」（圖 2.5-6）等朱文印，圓轉靈活，章法協調自然，顯得和婉雅致，饒有書卷氣息，頗得秦漢印章之堂皇氣

33　《虛舟題跋》「元趙子昂篆書酒德頌真跡」條，見崔爾平選編點校《歷代書法論文選續編》，上海書畫出版社 1993 年版，第 660 頁。

圖2.5-3 趙氏子昂　　圖2.5-4 松雪齋　　圖2.5-5 趙孟頫印　　圖2.5-6 趙

象。

　　圓朱文又寫作元朱文，前者是以其筆意圓轉的特色而定，後者則是以趙孟頫所處的時代而定。如果說明、清的篆刻藝術，在繼承秦漢印章傳統方面是一條主流，那圓朱文印則是一條綿延不絕的支流。前人曾言「白文仿漢，朱文仿宋」，這個「宋」實際就是「元」，也可見趙孟頫所創造的圓朱文對後世巨大的影響。總之，趙孟頫以其顯赫的身份地位、過人的藝術鑒賞力、高超的藝術水準，為篆刻藝術的崛起搖旗吶喊的同時，也樹立起圓朱文在篆刻史上的特殊地位。

三　王冕、朱珪對篆刻藝術的貢獻

　　王冕（1287—1359），字元章，別號煮石山農、飯牛翁、會稽外

史、梅花屋主等，諸暨人。為元代著名畫家，尤以畫梅著名，晚年歸隱九裡山，以賣畫為生。著有《竹齋詩集》、《梅譜》等。

明初劉績（字孟熙）《霏雨錄》稱：「初無人以花藥石刻印，自山農始也。山農用漢制刻圖書印甚古。」稍後的郎瑛在《七修類稿》中也有「會稽王冕以花乳石刻之，今天下盡崇處州燈明石，果溫潤可愛」[34]相關的記載，這是最早、最明確的以石質印材刻印的文獻，故後人一直將王冕視為篆刻藝術發展的先驅之一，沙孟海《印學史》將其歸於第三輩的印學家。

王冕對篆刻藝術有兩個方面的貢獻：一是採用花藥石或花乳石刻印。以石刻印，古時並非沒有，但多用於殉葬，因「不耐久」，後人鮮用。古人以金、玉、牙等堅韌印材治印的傳統，使文人難以介入，也難以將自己所理解的「質樸之意」完整地表現出來，王冕的這一創新實踐，解決了文人篆刻實踐的物質基礎；二是自篆自刻，全面把握篆刻創作的全過程，並取得較高的成就。我們從王冕流傳下來的「王冕之章」（圖 2.5-7）、「王元章」（圖 2.5-8）、「方外司馬」（圖 2.5-9）、「竹齋圖書」（圖 2.5-10）等幾方仿漢白文與元朱文來看，「奏刀從容，意境更高，不僅僅參法漢人，並具有自己的風格。印學到了王冕時代可說已經成熟了」[35]。王冕在吾丘衍、趙孟頫開拓的篆刻理論的基礎上，進行了成功的篆刻實踐，對當時及後世文人參與篆刻實踐具有強烈的啟迪作用。

34　（明）郎瑛：《七修類稿》卷二十四，中華書局 1959 年 1 月版，第 370 頁。

35　沙孟海：《印學形成的幾個階段》。見《沙孟海論書叢稿》，上海書畫出版社 1987 年 3 月版，第 187 頁。

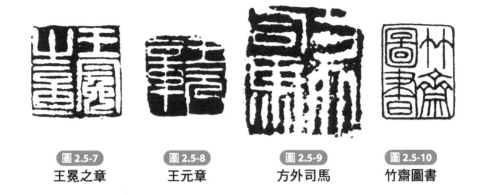

圖 2.5-7	圖 2.5-8	圖 2.5-9	圖 2.5-10
王冕之章	王元章	方外司馬	竹齋圖書

　　稍晚于王冕的另一位元代篆刻家也具有相當的典型意義，這就是有「方寸鐵」之稱的朱珪。

　　朱珪，元末明初人，生卒年不詳。字伯盛，號靜寄居士。昆山人。師從吳睿，當是吾丘衍的再傳弟子。朱珪本是一個刻碑的工匠，曾取平生所刻文字集為《名跡錄》六卷，多為當時著名文士所作，可見他不是一個隻知依樣鑿碑的普通匠人。「工古籀文，其於六書之義考之尤詳」（《崑山縣誌》），且擅長大小篆，「凡三代以來金石刻詞靡不極意規效」，並曾輯錄過一本《印文集考》，又稱《朱伯盛印譜》，乃「取宋王順伯並吾、趙二家印譜，旁搜博取，纂為凡例，並吳睿的所書印文及自製私印附焉」[36]，這部印譜先收古印，再收吳睿手寫的印稿，最後是朱珪自刻的印章。這一次序有著極重大的意義，它說明了篆刻藝術產生有著如下的邏輯過程：因金石學的發展，集古印譜的集輯成為一時風尚，文人在研究、欣賞的過程中，用毛筆篆寫印稿加以仿效，再由工匠依樣製作，但總不能完全合乎心意。這時，

36　（元）盧熊：《印文集考序》，見元朱珪《名跡錄》卷六見《四庫全書》「目錄類二」。

既有較高學識和藝術修養，又有操作技能的朱珪開始出現，再加上深通印學的吳孟思的指導，朱珪很自然地將他的刻碑經驗融會貫通于篆刻石章。

朱珪的雙重身份造就了他早期印人的地位，他也因此與眾多文人、學者、書畫家有了密切的交往。如鄭元祐、倪瓚、顧阿瑛、盧熊、楊維楨、陸居仁、錢惟善等，對他都有嘉勉溢美之詞，著名的書畫家張雨還曾美其名曰「方寸鐵」，使其聲名遠播，這也從另一側面反映了當時文人對篆刻藝術所表現出的濃厚興趣和極大熱忱。這方「金粟道人」（圖 2.5-11）白文印，即朱珪為顧阿瑛所刻，所用材料是未央宮的漢瓦，是典型的仿漢之作。

圖 2.5-11 金粟道人

第六節

篆刻藝術的發展期

　　自元末至明中期近二百年間，篆刻藝術發展相對較為沉寂，雖然文人、書畫家、收藏家用印已很普遍，但文人治印尚未風行，大多數文人仍然採取自篆再交付匠人去刻這一合作模式。文人偶有操刀弄石者，也未形成大的氣候，但畢竟使篆刻一藝不絕如縷地發展，為明中期的中興奠定了基礎。

一　文、何對篆刻藝術的中興之功

　　明代中期篆刻藝術的中興之功，首推文彭。

　　文彭（1498—1573），字壽承，號三橋，別號漁陽子、國子先生。江蘇蘇州人。授秀水訓導，官南京、北京國子監博士。文征明長子，家學淵源，能詩善文，工書畫，擅草書。

　　文彭篆刻創作的數量並不多，面貌也不成熟，以致齊白石曾說過「似文三橋，七八歲小孩子皆能削得出來，偶爾一刻可矣」[37]。但文

37　《齊白石手批師生印集》，北京圖書館出版社 2000 年 5 月版，第 571 頁。

彭在生前即被人尊崇為篆刻的「一代宗師」，何震、蘇宣、金一甫等著名印人，或與其在師友之間，或嘗從其問藝，或為私淑者，後世也都尊其為篆刻「鼻祖」。那麼，以文彭的創作水準，為何對篆刻藝術的發展產生如此巨大的影響呢？我們試從以下幾個方面來分析：

第一，承古開新，鞏固和深化了「印宗秦漢」的審美觀，在篆刻創作上，開闢了「白文宗漢、朱文仿元」的大格局。

從元末至文彭之前，篆刻藝術的整體水準還處於較低的水準，按明李流芳的話說，「國初名人印章，皆極蕪雜可笑」。這種局面到了文彭，以其對秦漢印章的深刻理解和多方面的修養，真正做到「頗知追蹤秦漢」，我們試看其「三橋居士」（圖 2.6-1）、「文壽承印」（圖 2.6-2）、「文彭之印」（圖 2.6-3）白文印，以及「文彭印」（圖 2.6-4）朱白文相間印，都頗合漢法。隆慶末年顧汝修《集古印譜》，正是在文彭等人掀起的「印宗秦漢」的浪潮中應運而生的，對篆刻藝術發展有極重要的意義。文彭的朱文印取法元朱文，如「國子先生」（圖 2.6-5）、「文彭之印」（圖 2.6-6）也都圓潤自然，非時人可及。故周公瑾在《印說》中稱文彭「白（白文印）登秦漢，朱（朱文印）壓宋元」。文彭以其一代宗師的身份，所作一直被奉為

圖 2.6-1 三橋居士　**圖 2.6-2** 文壽承印　**圖 2.6-3** 文彭之印　**圖 2.6-4** 文彭印

「金科玉律」（周亮工《印人傳》語），也就自然地造成了「白文宗漢、朱文仿元」的基本格局。

　　第二，身體力行，大力倡行以石章治印，使篆刻藝術迅速普及並蓬勃發展。

　　文彭初所作印，多是自落墨再請金陵工匠李文甫鐫刻，如這方抗戰時出土的「七十二峰深處」（圖 2.6-7）象牙朱文印，筆道刻制很深，筆劃修整得直上直下，印底鏟得平滑光潔。這種刀法在文彭的另一方朱文「琴罷倚松玩鶴」（圖 2.6-8）石質印章中也可看到。這兩方印的共同特點是筆劃勻整、秀挺，風格十分秀美，但與文彭上述的自用印風格並不一致，或許就是文彭與李文甫輩合作的產物吧。周公瑾稱文彭之印為「不衫不履，自爾非常」，倒更符合文人初次奏刀治石的情形。

圖 2.6-7　七十二峰深處　圖 2.6-8　琴罷倚松玩鶴

　　據說，文彭晚年在南京國子監博士任上時，一個偶然的機會得到四筐處州燈光凍石，除自己將其用於治印外，還在文人中大力提倡，

使這種本來用於鐫制婦女飾物的凍石，以其軟硬適中，易於鐫刻，又光潤美觀，很快風靡於世。文彭的篆刻實踐雖還顯得有些稚嫩，但從此以後，文人開始不必假手工匠，而能隨心所欲地將自己所理解的秦漢璽印精神付之刀石了，從而使篆刻藝術迅速普及並蓬勃發展。

第三，確立了篆刻藝術文人化的屬性，培養後進，形成了篆刻流派。

篆刻藝術對歷史、文學、書法等方面較高的要求，促使篆刻藝術向文人化的方向發展。文彭以其家庭深厚的文化、藝術背景，自身較高的文化修養，精通印學、古文字學，長於書畫，曾任兩京的國子監博士，從事文化的傳播工作，又有廣泛的文人交往環境等，都使文彭的篆刻創作融入了更深的文化內涵和藝術元素。明末朱簡在《印經》中指出「工人之印」和「文人之印」的區別是有積極意義的，清初周亮工在評價文彭時說「（文）國博胸中多數卷書，故能開朝華以啟夕秀」，就深刻點明了篆刻藝術文人化的屬性。

因以上的貢獻，文彭奠定了在篆刻史上的「鼻祖」地位。

但是，文彭的貢獻中卻包含著何震巨大的功勞。我們知道，文彭一生的篆刻創作並不多，這一方面是文氏自矜身份，不輕為人作，另一方面是文彭「左目雖具而不能視」，身有殘疾不便多刻。另外，文彭生前沒有製成印譜流傳，贗作又多，後人難睹文彭的篆刻真容。而何震則是以鬻藝為生，作品遍及天下，在其歿後二十餘年，程原、程朴父子還曾搜集到何震之作五千餘方，精選千餘方臨摹成譜，可見何氏治印的數量是很驚人的，這也必然對後世有更多、更直接的影響。

何震（約 1530—1606），字主臣、長卿，號雪漁。婺源（原屬安徽，今歸江西省）人，久居南京。何震少文彭三十餘歲，雖關係在師友之間，實有弟子之誼，他曾經與文彭討論六書「盡日夜不休」，更有「六書不能精義入神，而能驅刀如筆，吾不信也」的名言。據考證，何震也是工匠出身，但所具有的文化氣息，使他與同時代的匠人拉開了距離。另外，何震的篆刻創作也有出藍之譽，他的白文印以漢法為基，一變文彭的秀雅，而以猛利取勝，如「聽鸝深處」（圖 2.6-9）、「臧懋循印」（圖 2.6-10）、「云中白鶴」（圖 2.6-11）；朱文印除上承宋元諸家如「蘭雪堂」（圖 2.6-12）印外，還多汲取了一些古文雜體入印，如「無功氏」（圖 2.6-13）等。何震的藝術成就，

圖 2.6-9　聽鸝深處　　　圖 2.6-10　臧懋循印

圖 2.6-11　云中白鶴　　　圖 2.6-12　蘭雪堂　　　圖 2.6-13　無功氏

得到世人的認可，吳繼仕稱：「何主臣氏追秦漢而為篆刻，千有餘年一人焉。」此外，何震還得到當時文壇領袖汪道昆的大力喻揚，汪氏將何震薦至邊塞，結交了不少將官，據說「自大將軍下，都以得一印為榮」，使何震聲名大震。何震的創作在質和量上都高於文彭的情況下，「海內談此藝者，莫不以何氏為准的」[38]也就很自然了。

清初周亮工曾這樣評價「文、何」：「三橋之啟主臣，如陳涉之啟漢高。」極恰當地點明瞭二人之間的關係，文彭確實堪稱「繼往開來之功」，而明人所說的篆刻藝術「倡于文壽承，暢於何主臣」[39]，也正表明了「文、何」作為一個整體對明清篆刻藝術的中興起了重要作用。

二　《顧氏集古印譜》與萬曆年間的擬古熱潮

隆慶六年（1572），顧汝修《顧氏集古印譜》的出現，標誌著篆刻藝術開始進入蓬勃發展的新階段。這部印譜的特色是用秦漢原印以硃砂印泥鈐拓，準確再現了原印的本來面目，秦漢璽印的風采煥然神至。甘暘稱此譜行世後，「印章之荒，自此破矣」。《顧氏集古印譜》只鈐印了二十部，難以滿足需求，顧汝修又於 1575 年加以擴充，用木板翻摹成印譜發行，即《印藪》（圖 2.6-14）。《印藪》雖有形近神失之譏，但在當時的條件下，仍屬難能可貴，趙宧光曾說：

38　（明）王野：《吳忠〈鴻棲館印選〉序》，《歷代印學論文選》，第 555 頁。

39　（明）鄭圭：《吳正暘〈印可〉小引》，《歷代印學論文選》，第 584 頁。

「顧氏譜流通遐邇，爾時家至戶到手一編，於是當代印家，望漢有頂。」[40]可見二譜的影響。

　　此後，人們開始如醉如癡地搜訪古印，據張學禮自稱，他曾「懷一帙，游于齊、梁、燕、冀間，輒得便印，積七千有奇」（張學禮《考古正文印藪》），而朱簡也曾四處走訪名家所藏，「得其所集，不下萬餘」[41]。這些古代璽印原物

圖 2.6-14 印藪

及印拓，使人們「得親見古人典型，神跡所寄，心畫所傳，無殊身提面命也已」（沈明臣《集古印譜》序）。集輯古印成譜也蔚成風氣，著名者如範大澂所輯《范氏集古印譜》、來行學《宣和集古印史》、郭宗昌所輯《松談閣印史》等，印人從中似乎發現了一個巨大的寶藏，對學習、模仿秦漢印章產生了極大的熱情，正如周應願在《印說》中所說「今夫學士大夫，讀印便稱慕秦漢印」，從而使明萬曆年間掀起了一股摹擬漢印的風潮，將吾、趙宣導的「印宗秦漢」理論落在實處。從此，宗秦法漢成為印壇的主流，並一直影響至今。此時文人參與篆刻藝術創作的熱情之高前所未有，李流芳曾描繪過這樣的場景：「余少年遊戲此道，偕吾休友人競相摹仿，往往相對，酒闌茶

40　（明）趙宦光：《金一甫印譜序》，《歷代印學論文選》，第 550 頁。

41　（明）朱簡：《印經·序》，《歷代印學論文選》，第 161 頁。

罷，刀筆之聲，紮紮不已，或得意叫嘯，互相標目，前無古人。」[42]
這種熱烈的氛圍使篆刻藝術很快得到普及。

　　印人對秦漢印章艱苦的臨摹實踐，使他們在刀法、章法、篆法乃至對秦漢意蘊的把握上不知不覺得到飛躍，也使一批名家不斷地湧現出來，正如朱簡所說：「我明德、靖之間，吳郡文壽承崛起復古，代興者吾鄉何長卿⋯⋯迨上海顧汝修《集古印譜》行世，則商、周、秦、漢雜宋、元以出之，一時翕然向風，名流輩出。」[43]使明代印壇呈現出一片欣欣向榮的局面。

三　明代的篆刻流派及印人

　　篆刻流派的出現，標誌著篆刻藝術已具備相當大的規模，取得較高的成就。萬曆後期，朱簡在《印經》中首先提出流派的名目，他從風格類型入手，將他之前的明代篆刻分為三個流派，即文彭代表的三橋派、何震代表的雪漁派、蘇宣代表的泗水派，影響深遠。明季的篆刻流派，後人又在此基礎上增以朱簡、汪關，號稱五大流派。[44]

　　流派產生的基礎是有眾多的追隨者。當時篆刻之藝風靡全國，習印者人數之多。前所未有，朱簡在《印經》中涉及的印人自文彭、何震以下近五十人，多為一時彥俊，人數已相當可觀，實際的篆刻人數

42　（明）李流芳：《題汪杲叔印譜》，《歷代印學論文選》，第 553 頁。
43　（明）朱簡：《印品・自序》，《歷代印學論文選》，第 539 頁。
44　韓天衡：《明代流派印章初考》，《天衡印譚》，上海書店出版社 1993 年版，第 37 頁。

應遠不僅此。他的好友韓霖就曾提到「於今人中見其篆刻之技近千人，與之把臂而遊，上下其議論近百人」[45]，更可見從藝者之盛。在如此的環境下，因審美追求的不同、篆刻風格的差異、地域的差別而產生流派就很自然了。下面我們就分別介紹這五大流派：

1. 文彭與三橋派

文彭在上文已作介紹，此不贅述。文彭的篆刻風格以和平、淵雅勝，所謂「和平中正，筆筆中鋒，雖不必規規於學漢，而自得漢人宗旨」[46]，于篆刻中興有「繼往開來之功」，稍後的印人多直接或間接地受到他的影響，像何震、蘇宣、金光先等得其親授，後來學習他的印人如璩元璵、陳居一、李長蘅、徐仲和、歸文休等多為三吳名士。流風所及，直至清代中期，還有很多印人以三橋派自居。

2. 何震與雪漁派

何震在上文也已作介紹，其篆刻風格以猛利稱雄，當時享有極高的聲譽，人贊其為「秦漢以後，一人而已」[47]，與文彭並稱「文何」，習者多徽、閩、浙文士，如吳午叔、吳孟貞、梁袠（千秋）、胡曰從、楊長倩、邵潛夫等。

3. 蘇宣與泗水派

蘇宣（1553—？），字爾宣，一字嘯民，號泗水，歙縣人。幼承庭訓，好讀書、擊劍，喜任俠。曾館于文彭家，師事文彭，同時也受

45　（明）韓霖：《菌閣藏印·序》，《歷代印學論文選》，第 587 頁。

46　（明）馮承輝：《印學管見》，《歷代印學論文選》，第 401 頁。

47　（明）程原：《忍草堂印選》，《歷代印學論文選》，第 592 頁。

圖 2.6-15 蘇宣之印　　　**圖 2.6-16** 張灝之印　　　**圖 2.6-17** 深得酒仙三昧

何震的影響。後又于上海顧從德、嘉興
項元汴處得縱覽秦漢璽印、古碑殘碣，
篆刻水準大增，他對治印曾有「始於摹
擬，終於變化。變者愈變，化者愈化」
（《蘇氏印略》自序）的精論。在篆刻
風格上將何震的「猛利」發展到極致，
如「蘇宣之印」（圖 2.6-15）、「張灝
之印」（圖 2.6-16），故周亮工稱「以

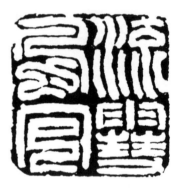

圖 2.6-18 流雪風回

猛利參者何雪漁，至蘇泗水而猛利盡矣」。實際上「猛利」僅是蘇宣
篆刻風格之一隅，他的篆刻不主故常，也有圓轉、典雅且富有筆意
者，如「深得酒仙三昧」（圖 2.6-17）、「流雪風回」（圖 2.6-
18），對清初的程邃、清中葉的鄧石如等都有不同程度的影響。萬曆
年間，人們稱文彭、何震、蘇宣為「鼎足而三」，其所創「泗水派」
後繼者多蘇、松、嘉禾地區彥俊，著名者有程彥明、何不違、姚叔
儀、顧奇云、程孝直等。

4. 汪關與婁東派

汪關（？—1614），初名東陽，字杲叔，後得漢代「汪關」銅

印，遂更名關，字尹子，安徽歙縣人，寄居婁東。汪關是明代擬古風潮中產生的一位大家，與前面三位大家和明代大多數印人不同的是，他盡力追求漢印未受水土侵蝕、沒有破損的初始狀態，可謂不諧時俗。他所擬漢印可達到亂真的地步，篆法精嚴，章法沉穩，善使沖刀之法，筆劃光潤工致，風格雅妍而精能，體現出一種雍容華貴、溫文爾雅的書卷之氣，故清周亮工稱其「以和平參者」。李流芳評其「能掩有秦、漢、宋、元之長，而獨行其意於刀筆之外……長卿（何震）而後，杲叔一人而已」（李流芳《題汪杲叔印譜》）。其作品如「子孫非我有委蛻而已矣」（圖 2.6-19）、「王節之印」（圖 2.6-20）、「徐汧私印」（圖 2.6-21、圖 2.6-22）、「逍遙遊」（圖 2.6-23）、「程嘉遂印」（圖 2.6-24）等，朱文印或法漢魏，或法宋元，在點畫交錯處，常作「焊接點」，怡靜醇美。汪關有時還以「並筆」之法仿效漢印之剝蝕，亦稱雅致，但後世學者卻多誇張以致形成「習氣」。汪關的篆刻雅俗共賞，當時著名書畫家的用印多出其手，也有不少文士如休甯、程嘉燧等，極力為其延譽。其子汪宏，清初沈世和、林

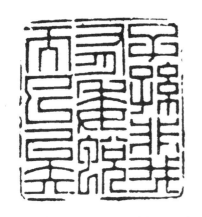

圖 2.6-19 子孫非我有委蛻而已矣　　**圖 2.6-20** 王節之印　　**圖 2.6-21** 徐汧私印

皋、巴慰祖等後世工整一路者皆師法之。

圖 2.6-22 徐汧私印　　**圖 2.6-23** 逍遙遊　　**圖 2.6-24** 程嘉遂印

5. 朱簡及其印派

　　朱簡，生卒年不詳，主要活動於晚明時期。字修能，號畸臣，安徽休寧人。朱簡嘗從陳繼儒遊，又與當世名流如沈野、趙宧光、李流芳、潘士從、丁南羽等交往，得盡觀各家收藏古印、印譜原拓，篆刻水準大增的同時，印學理論也有很高的建樹，萬曆三十九年（1611）完成《印品》，後又作《印章要論》、《印經》，輯有《菌閣藏印》、《修能印譜》等印譜，還編纂過一本叫《印書》的篆刻工具書。

　　朱簡篆刻的風格險峭而寫意，首創短刀碎切的刀法，運刀時直杆下切，使筆劃產生出波折的意趣，對清中葉的丁敬及其浙派有較大的影響，周亮工極力稱讚：「繼主臣（何震）起者不乏其人，予獨醉心于朱修能」，清篆刻名手董洵也稱「其印有超出古人者，真有明第一手」。我們試看其印「米萬鐘印」（圖 2.6-25）、「開之」（圖 2.6-26）、「楊文驄印」（圖 2.6-27），筆筆鈍拙而不以光潔媚世，為前人所未見，堪稱創體。

圖 2.6-25　米萬鐘印　　　　　圖 2.6-26　開之　　　　　　圖 2.6-27　楊文驄印

6. 明代其他名家

　　程遠，字彥明，江蘇無錫人，生卒年不詳。他有感當時不少的摹古印譜失真，乃集諸家所藏秦漢印章及明代名家精品，于萬曆三十年（1602）摹印成《古今印則》四卷，由蘇宣、梁袠（zhì）為之校訂，有作印的規範楷則之意，以糾時弊。其印如「懶拙生」（圖 2.6-28），似篆似隸，頗有漢印拙樸之神韻。其他作品還有「承清館」（圖 2.6-29）、「鐵研齋」、「湖山長」（圖 2.6-30）等。

圖 2.6-28　懶拙生　　圖 2.6-29　承清館　　圖 2.6-30　湖山長　　圖 2.6-31　曾鯨之印

　　甘暘，字旭甫，號寅東，生卒年不詳。與程遠一樣，也深感木刻《印藪》神理多失，摹擬者翻訛疊出，以致古法漸滅，乃以銅、玉摹刻秦漢原印，于萬曆丙申年（1596）摹刻成《集古印正》，並附《印

章集說》以說明篆源、印製、印法等，圖文並茂，對宣導正確的擬古無疑起了積極作用。其印受雪漁派影響，篆法端正，刀法穩健，如「曾鯨之印」（圖2.6-31）、「程國寶印」（圖2.6-32）、「甘暘私印」（圖2.6-33）、「馬從紀印」（圖2.6-34）、「朱之儒印」（圖2.6-35）等，其中「甘暘私印」、「馬從紀印」都是玉印，可見其功力不一般。

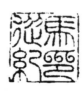

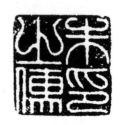

圖 2.6-32
程國寶印

圖 2.6-33
甘暘私印

圖 2.6-34
馬從紀印

圖 2.6-35
朱之儒印

金光先，字一甫，安徽休寧人。生卒年不詳。初師何震，得其傳，後專攻漢印，得神髓。與王穉登、趙宧光相友善，王穉登曾說：「《印藪》未出，而刻者拘今；《印藪》既出，而刻者泥古。拘今之病病俗，泥古之病病滯。」而評價金光先則曰：「一甫能師《印藪》，而《印藪》不能為一甫師；《印藪》能滯眾人，一甫不能為《印藪》滯。」可見推重。金一甫對篆法、章法、刀法都有精論，稱治印「必先明筆法，而後論刀法」，對當時僅專注刀法的時弊無疑是一劑藥。萬曆壬子年（1612）有《金一甫印選》行世。其印如「吳讓私印」（圖2.6-36）、「武德長印」（圖2.6-37）、「潘武之印」（圖2.6-38）、「長樂未央」（圖2.6-39）等，頗有漢法。

趙宧光（1559—1625），字凡夫，一字水臣，號廣平、寒山長。

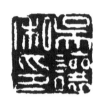

圖 2.6-36　吳讓私印　　圖 2.6-37　武德長印　　圖 2.6-38　潘武之印　　圖 2.6-39　長樂未央

江蘇太倉人。精於字學，其書用吳《天發神讖碑》篆意，少變其法，創為「草篆」。朱簡治印之篆法，頗受其影響。著有《說文長箋》、《六書長箋》、《寒山帚談》等。其印宗漢法，所作印淳樸典雅，為時所重，如「趙宧光印」（圖 2.6-40）、「凡夫」（圖 2.6-41）。

圖 2.6-40　趙宧光印　　圖 2.6-41　凡夫　　圖 2.6-42　歸氏文休　　圖 2.6-43　大歡喜

　　歸昌世（1574—1645），字文休，號假庵。江蘇昆山人。著名文學家歸有光之孫。十歲能詩歌，有聲于詞苑。與李流芳、程遠、汪關等友善。歸氏集詩、書、畫、印諸藝為一身，嘗謂：「每謂文章技藝，無一不可流露性情，何獨于印而疑之。甫一操刀，變化在手，當其會意，不令世知。」[48]將篆刻與詩文相提並論，對提高篆刻的地位很有幫助。其作品也極富才情，如「歸氏文休」（圖 2.6-42）、「大

48　（明）歸昌世：《印旨》小引，《歷代印學論文選》，第 525 頁。

歡喜」（圖 2.6-43）、「負雅志于高云」
（圖 2.6-44）。

　　李流芳（1575—1629），字茂宰，又字
長蘅，號檀園，別署香海、泡庵、慎娛居士
等。嘉定人。萬曆三十四年（1606）舉人，
詩、書、畫皆負盛名，篆刻宗文彭，與同裡唐時升、婁堅、程嘉燧號
稱「嘉定四先生」，著有《檀園集》。他曾說「印文不專以摹古為
貴，難於變化合道耳」（題《菌閣藏印》），對晚明擬古之風過甚提
出自己的觀點。李流芳刻印「不擇石，不利刀，不配字畫，信手勒
成，天機獨妙」[49]，如「每蒙天一笑」（圖 2.6-45）、「山澤之臞」
（圖 2.6-46）。

圖 2.6-45　每蒙天一笑

圖 2.6-46　山澤之臞

　　梁袠（？—1644），字千秋，江蘇揚州人，久居南京。何震的入
室弟子，謹守師法，能逼真，人們很難辨別二人的作品。與歸昌世、
李流芳以文人兼習篆刻不同，梁袠是職業的印人，他在篆法、刀法等
方面功力深厚，人稱其「奏刀運腕，饒有慧心」，如「折芳馨兮遺所

49　（明）王志堅：《承清館印譜跋》，《歷代印學論文選》，第 568 頁。

思」（圖 2.6-47）、「國士之風」（圖
2.6-48）、「不朽盛事」（圖 2.6-49）、
「丁承吉」（圖 2.6-50）等，朱文篆法的
婉轉流暢遠過於明代其他印人，刀法也是
生澀蒼勁，對清代鄧石如、丁敬分別產生
一定的影響。

圖 2.6-47　折芳馨兮遺所思

　　僧慧壽（1603─1652），俗姓萬，名
壽祺，字年少，後更字若。江蘇徐州人。
入清出家為僧，號明志道人。工詩文、書
畫、篆刻，周亮工評其「自作玉石章，皆
俯視文、何」。其印如「隰西」（圖 2.6-51）、「壽道人」（圖 2.6-

圖 2.6-48　國士之風

圖 2.6-49　不朽盛事

圖 2.6-50　丁承吉

圖 2.6-51　隰西

圖 2.6-52　壽道人

圖 2.6-53　口銜明月噴芙蓉

52）。

　　韓約素，生卒年不詳。號鈿閣，梁袠之妾，為篆刻史上著名的女篆刻家。周亮工《印人傳》稱其喜刻佳好凍石，若「以石之小遜于凍石往，輒曰：『欲儂鑿山骨耶』」，成為篆刻史上一段佳話。其作如「口銜明月噴芙蓉」（圖 2.6-53）印，風格穩健秀雅，頗有法度。其治印得梁氏指導，但人們得到韓約素所刻章，往往珍若拱璧，甚至重于梁袠之作。

　　明季的流派、印人還有很多，如「莆田派」代表人物宋珏（比玉）嘗「以隸書入印」，「漳海派」的黃樞（子環）善用「用古文奇字為印」，「師法何震」的胡正言，「蹈矩隨方，始砭吳門習俗」的顧聽（元方）等，很難一一列舉，他們也都是明代篆刻史上的中堅力量，有些印人的藝術創作活動，還一直延續到清代初期，如胡正言。對當代印人作品的收集工作，在明代就已開始，其中最著名的是張灝的《學山堂印譜》。

　　張灝，字夷令，別署長公，平陵居士、學山長等。江蘇太倉人。他酷嗜篆刻，甚至不惜因此敗家。萬曆丁巳（1617）年他先有《承清館印譜》問世，彙集了文彭、沈野、何震、蘇宣、李流芳、王梧林、歸昌世、吳迴等二十二位印人所刻近五百方印，內容或為名號，或為詞句，諸印逐一注出作者姓名、釋文及印的材質，為我們考察明代印人作品提供了極大的方便。後又擷取子史、詩文以及成語、箴言為篆刻內容，延請當時篆刻名家治印，於崇禎甲戌（1634）成十卷《學山堂印譜》，收印二千餘方，每印附有釋文。張灝匯輯諸家印人為譜，

影響極大，後世模仿之作接踵不斷，對篆刻史的研究也提供了極大的幫助。

四　早熟的明代篆刻理論

　　隨著明代篆刻實踐的蓬勃發展，篆刻理論也應運而生。依常理，一門新產生的藝術，它的理論建設應有一個逐漸成熟的過程，但篆刻理論卻有自己的特色。由於當時不少篆刻家如李流芳、歸昌世、吳孟貞、邵潛，都是著名的文士、書畫家，他們各有專長，也就很自然地將文論、書論、畫論應用到篆刻理論的建設中來。所以，篆刻理論雖出現較晚，卻大量、快速地汲取了姊妹藝術發達、成熟的理論營養，而且似乎一下子就達到了其他藝術理論的高度，在某種程度上說已相當的成熟，其標誌就是周應願《印說》。《印說》作為明代的第一部篆刻理論著作，有人就將它與文論中的《文心雕龍》、詩論中的《二十四詩品》、書論中的《書譜》相提並論，並稱「印章藝術的本體論於此時得以確立」[50]。該書共有二十章，很有系統，所達到的理論高度後人鮮有企及，清初曾被收入《明史‧藝文志》書目中，廣為流傳，後人或將《印說》刪改行世，或乾脆大段引錄，如楊士修作《周公瑾印說刪》，趙宧光刪節後以《篆學指南》面目行世，清人鞠履厚的《印文考略》、陳　的《秋水園印說》、陳克恕的《篆刻針度》等則大幅摘錄。

50　黃惇：《中國古代印論史》第二章第三節，上海書畫出版社 1994 年 6 月版，第 45 頁。

明代其他的篆刻理論著作有甘暘《印章集說》，對篆刻學進行了系統歸納、分類；徐上達的《印法參同》第一次將篆刻技法從理論上予以總結，代表了明人在摹古高潮中以石治印的心得；此外還有朱簡的《印章要論》、《印品》、《印經》，楊士修的《印母》，沈野的《印談》等，都有較高的理論建樹。下面擇要予以介紹。

1. 周公瑾與《印說》

　　周應願，字公瑾。吳江人。生卒年不詳，約與文彭同時。萬曆十六年（1588）中舉，《印說》約著於此時，是明代第一部印論專著。

　　《印論》共分二十小題，即原古、證今、正名、成文、辨物、利器、仍舊、創新、除害、得力、擬議、變化、大綱、眾目、興到、神悟、鑒賞、好事、遊藝、致遠，後附「印鈕式」，計有獅、龜、瓦、覆鬥等十五式，再附有「印辨」，計有篆原、六書、璽、印、章、符節、三代印、秦印、漢印、六朝印、唐印、宋印、元印、明印等數十則。內容涉及古印源流、歷代印章制度、印章的分類、篆刻的品評欣賞、篆刻家應具備的修養以及篆刻創作的規律、心理、技法等印學的各個方面，藝術思想極其深刻。從理論深度上講，不但元吾丘衍的《三十五舉》不能與之頡頏，即使後來明、清兩代的印論，也沒有超越他的高度，而只是將他的理論摘摘抄抄或加以引發、闡述，周公瑾的理論是絕對超前的。[51]《印說》擺脫了傳統上視篆刻為小技的偏見，而從美學、史學、文學等諸多角度對篆刻藝術加以闡發，王穉登在序文中稱：「為印之說者無以復加矣。其旨奧，其辭文，其蘊博，

51　葉一葦：《中國篆刻史》，西泠印社 2000 年版，第 56 頁。

其鑒深，其才宏以肆，其論鬱而沉，稱名小，取類大，富哉言乎！」楊士修也贊此書「其援引鑿鑿有據，立論處咄咄逼人」，大呼過癮。當然，由於採用《文心雕龍》式的文體，時人也有「衍義敷辭，談空入微」之譏，在篆刻藝術的實踐剛剛中興，藝術水準還較低的情況下，「務虛」似乎也是無可奈何的事。

由於周公瑾《印說》的出現，使明代的篆刻理論早熟於篆刻藝術的實踐。

2. 楊士修與《印母》

楊士修，字長倩，號無寄生，云間人。生卒年不詳。少嗜印學，後博覽各家印譜，悉心研究，深有心得。他曾將周公瑾《印說》刪減、整理成《周公瑾〈印說〉刪》傳世，可見他的理論頗受周公瑾的影響。

《印母》成書于萬曆三十年（1602），共三十三則，並附總論一則。該文針對當時印壇的一些現象，總結、概括出諸如「賢愚共惡者五則」、「俗眼所好者三則」、「世俗不敢議者三則」、「無大悖而不可為作家者二則」的一些弊端，並試圖從理論的高度提出針對性的觀點。文中很多觀點是在周公瑾《印說》的基礎上的闡發，也頗有深度，如對「興」的論述。文中還對篆刻的風格進行了分類，如在「老手所擅者」中分出「古」、「堅」、「雄」、「清」、「縱」、「活」、「轉」七則，在「以伶俐合於法者」中分出「淨」、「嬌」、「松」、「稱」四則，在「以厚重合於法者」分出「整」、「豐」、「莊」，每一種類型下都有不同的要求；《印母》中還提出

十四種「格」，涉及篆刻風格和批評標準的建立；「總論」中提出了印人應具備的五個方面修養，即「虛心」、「廣覽」、「篆文」、「刀法」、「養機」，對提高印人的整體素質也頗有作用。

3. 沈野與《印談》

沈野，字從先。吳縣人。工印，亦工詩，著有《臥雪集》、《閉門集》、《榕城集》，所著《印談》一卷很注重文學修養，稱「印雖小技，須是靜坐讀書，凡百技藝，未有不靜坐讀書而能入室者」，對這門原屬工匠製作範疇內的技藝，轉為文人藝術後，印人應如何提高層次、格調提出了深刻而有益的見解。沈野自謂該書「大都類嚴子羽評詩」，故其中頗多禪理，如稱「不著聲色，寂然淵然，不可涯涘。此印章之有禪理者也」。另外，沈野的篆刻創作極為嚴謹，「每作一印，不即動手，以章法、字法往復躊躇，至眉睫間隱隱見之，宛然是一古印，然後乘興下刀，庶幾少有得意處」，也頗見篆刻藝術之本質特徵。

4. 甘暘的《印章集說》

《印章集說》又名《印正附說》，是附于甘氏《集古印正》之後的論印專著。甘暘是著名的篆刻家，他對篆刻的理論和實踐都有很深的修養，這部書就是他從創作實踐中總結出來的甘苦之言。全書條分縷析，眉目很清晰，基本條理如下：①識篆，包括篆書源流、六書。②印史，包括璽印名稱、各朝印章、印章材質、印章製作、印的文式、印鈕、印章制度。③技法，包括篆法、章法、筆法、刀法四個要素。④印章品類，指諸如名印、表字印、臣印、書柬印、收藏印等。⑤印品，及篆刻作品分為神、妙、能三品，每品各有表述。⑥制印泥

法，包括辨朱砂、取蓖麻油法、煎油法、治艾法、合印色法等具體的步驟。以上內容基本上是對印學作了一次系統性、條理性的歸納，還首次打破「三代無印」的舊說。條目循序漸進，簡單明瞭，頗多自己的心得。故人評為「誠印人之圭臬，篆室之準繩」。

5. 徐上達與《印法參同》

徐上達，字伯達，新都（今屬安徽）人。生卒年不詳。工篆刻，但生平事蹟失考。《印法參同》成書于萬曆甲寅（1614），共四十二卷，卷帙之巨，前所未有。此書與甘暘的《印章集說》類似，也是圖文並茂，也是透過實踐對印學的總結。卷一至卷四主要介紹官私璽印制度；卷五至卷十五闡述篆書及印學知識，依次分別是「喻言類」、「參互類」、「摹古類」、「撮要類」、「章法類」、「字法類」、「筆法類」、「刀法類」、「總論類」；十六卷介紹印章鈕式，從十七卷開始載古來印章以及徐氏父子所摹之印。

從徐上達在「自序後」中所說的「今人好人習，異軌分途，無人乎引法以縮之，終於未正；無人乎授法以進之，終於未精」來看，徐氏著述的目的是為學習篆刻的人作為入門指導之用的，故在文中尤注重篆刻實踐的指導。全文體察精微，闡述明白，授人以法，曉之以理，既有精妙的辯證思維，又有切實可行的操作性，堪稱晚明最有代表性、前瞻性的劃時代印學巨著。如其「撮要類」是對篆刻藝術總的要求，乃從「眾妙玄玄」中舉出「十要」，即典、正、雅、變、純、動、健、古、化、神，環環相扣，論述精微。另外文中總結字法的方圓、疏密、主客，筆法的動靜、巧拙、奇正、豐約、肥瘦、順逆，刀法的中鋒偏鋒、陰刀陽刀、順刻逆刻、淺深、工寫、難易，充滿樸素

的辯證觀。可見《印法參同》是一部從將具體的實踐上升到理論高度來闡述篆刻創作原理，又能充分指導實踐的書，至今仍有重要的參考價值。

6. 朱簡的篆刻理論

朱簡不僅是一位篆刻實踐的高手，更是一位篆刻理論上的大家。他一生著作甚富，有關印學的著述有《印章要論》、《印經》、《印品》、《印書》、《印圖》、《印家叢說》等，不論是數量還是品質，在明代都是首屈一指的。

《印章要論》一卷，計四十四則，論述印章的興廢，宋元的印譜，篆字碑帖的優劣，書法與篆刻之間的關係，治印的技法，古印的鑒賞等，時有精妙論。如在入印文字上，明代印人都拘泥吾丘衍在《三十五舉》中所提出的「凡習篆，《說文》為根本」，而朱簡感覺二者的差別，稱「《說文》不用於漢印」，但有認為「許氏《說文》正漢字之失」，朱簡又認為「以商、周字法入漢印晉章，如以漢、魏詩句入唐律，雖不妨取裁，亦要渾融無跡。以唐、元篆法入漢、晉印章，如以詞曲句字入選詩，決不可也」，顯示出朱簡在篆法上既有原則、尊重傳統，又不墨守成規，過於拘泥，思想極為開闊。

《印經》一卷，闡述印學而冠之「經」，足以說明絕非隨意之作。書中內容基本概括了他在《印品》、《印章要論》中的精神，總結了作者長期研究印學的觀點，應屬朱簡晚年精心之作，其中不乏卓識，如認為「所見出銅印璞，極小而文極圓勁，有識、有不識者，先秦以上印」，在普遍認為「三代無印」的情況下，卻很具體地指出了

戰國的古璽，較甘暘僅是從文獻記載中認為「三代無印，非也」進步了許多。在如何學習傳統上，朱簡認為應該「博古印」，才能「得古人印法」，反之，「效古印」就會「失古人心法」，而明代印人大多「求古人精神心畫于金銅剝蝕之餘」，以故「鮮不畢露其醜態」。

《印品》一書則開批評當代印人風氣之先。朱簡選取印人的作品，「不以時名為去取」，而是依據作品的藝術水準。如對文、何這些前輩印人，歷來都是讚譽有加，而朱簡卻說：「文、何始宗漢晉，百一亦有可觀。而壽承朱文雜體，自是儓父面目；長卿板織，歪斜並作，邐時石災」，雖言語稍嫌刻薄，但直抒己見確實難能可貴。

7. 明代其他的篆刻理論

明代其他的篆刻理論專著還有天啟乙丑年（1625）潘茂弘的《印章法》，圖文並茂，論及篆刻技法和印人的藝術修養，言說也頗不凡；萬壽祺也曾著《印說》，力主刻印當宗漢法，批評當時印壇上僅知仿效文、何、蘇宣的風氣是「以耳代目，惡趣日深」；姜紹書的《韻石齋筆談》中闡述「秦漢印」、「國朝印」也頗中肯；方以智（1611—1671）則以明末著名思想家、學者以及考據學先驅的身份，旁窺印學，所著《印章考》成書於崇禎十六年（1643），文中涉及璽印的類別、源流、制度、印文、印譜以及古代封泥之制、「傳國璽」的流傳等諸方面，其考證之確鑿、詳盡，明人無出其右，對清代印學理論也有深刻的影響。此外，明代不少印論散見於印譜的序跋以及明人文集之中，不乏真知灼見，需我們去挖掘、整理、借鑒。

8. 明代篆刻理論的特點與反思

我們通過對明代篆刻實踐、篆刻理論的考察，會發現這樣一個有趣的現象，這就是一方面帶有「群眾運動」色彩的明代篆刻之風逐漸暴露出一些弊端，他們「或以破碎及露圭角為古，或拘板而無筆意，或有變章法失其原體者……殊昧字法、章法、刀法之旨，於是前輩精意，漸遠而漸湮矣」[52]，以致人稱「明末清初的篆刻，墮入到一種單調乏味的裝飾趣味之中，是低俗的工匠者流橫行的沉滯時期」[53]，大多數作品包括名家之作，多有很重的「明人習氣」。朱簡《印品》後附有「謬印」一節，遴選「近時名手」俗惡之作，其中就包括何震、梁袠、談其徵等名人之作，如何震的「登之小雅」（圖2.6-54）、陳萬言的「墨兵」（圖2.6-55）、談其徵的「努力加餐飯」（圖2.6-56），這些印作故作曲折、章法呆板、支離破碎，不合篆法，專以獵奇為務；另一方面卻是與這些弊端相對照的天花亂墜的篆刻理論，二者殊不相符，嚴重脫節。

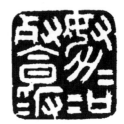

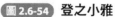 登之小雅　　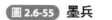 墨兵　　圖2.6-56 努力加餐飯

　　篆刻理論與實踐相脫節的原因，並非是理論營養過剩，而是營養

52　金光先：《金一甫印選‧自序》，《歷代印學論文選》，第547頁。

53　小林鬥盦：《印譜漫談》，《中國篆刻》，第4期。

不平衡所致。也就是說，篆刻理論對篆刻實踐所指引的方向並無錯誤，而篆刻實踐卻難以承受，如周公瑾《印說》專列「創新」、「變化」兩章，闡述篆刻藝術的繼承和創新、古和今的關係甚為辯證，蘇宣認為篆刻創作應「始於摹擬，終於變化。變者愈變，化者愈化」，吳正暘稱自己「無所師承，以古為摹，融會諸家，獨慮心得」[54]等，從藝術規律而言無疑是正確的。但「出新」是應該的，「入古」明人卻未必做到。受時代的限制，明人還未將這個「古」理解透，從而使「出新」產生了偏差。如朱簡有所謂「印章筆意說」[55]，認為「刀法者，所以傳筆法也。刀法渾融，無跡可尋，神品也」，並在實踐上創造一種「行刀細如掐」[56]的刀法，但我們注意到，朱簡所欲表現的「筆意」，卻依託在趙宧光的「草篆」[57]上。我們從朱簡所刻「馮夢禎印」白文印來看，筆劃牽絲帶白，下曳筆有趯腳，儼然與趙氏「草篆」有相像之處。可是，明人的篆書整體水準甚低，趙氏「草篆」也未入流，時遭「野狐禪」之譏，以其入印，終難得篆刻無上心法，故魏錫曾《續語堂論印匯錄》評其「筆劃起訖多作牽絲，是其習氣」[58]。篆書書寫水準的限制，使「筆意說」受到了明顯的制約。

此外，印章生來具有的「憑信」功能，使它的藝術性幾乎是建立

54 （明）吳正暘：《印可‧自序》，《歷代印學論文選》第 584 頁。

55 黃惇：《中國古代印論史》，上海書畫出版社 1994 年 6 月版，第 85 頁。

56 （清）魏錫曾有詩贊朱簡曰：「凡夫創草篆，頗害斯籀法。修能（朱簡）入印刻，不使主臣壓。朱文啟鈍丁，行刀細如掐。」見《歷代印學論文選》，第 1011 頁。

57 （清）秦爨公：《印指》：「朱修能以趙凡夫草篆為宗，別立門戶，自出一家」，《歷代印學論文選》，第 197 頁。

58 魏錫曾：《賴古堂殘譜後》，《美術叢書》，第 1444 頁。

在文字正誤的基礎上的，而篆書這種古文字對明人來說已經很陌生了，除非好古之徒，又有較深的學識者，鮮能涉足於此。即使是當時水準最高的文字學者如趙宧光輩，後世尚多非議，況他人乎？可見篆刻「三要素」中的篆法，受文字學研究水準的限制甚大。古代璽印本屬金石學的研究範疇，而金石學在清乾嘉時期才開始興盛，研究水準逐漸提高，明代的金石學研究尚處於初始階段，這就使明人在篆刻理論中提到眼界「寬、博」的要求受到限制。故可以說，明代的篆刻藝術並不缺乏藝術本體論的高度，而是缺乏篆刻藝術發展所需的扎實的基礎理論，這或許就是為什麼徐上達評價周公瑾的《印說》為「言多迂闊，不切事情」吧！

第七節

篆刻藝術的繁盛期

清代是篆刻藝術發展的繁盛期，我們將清代篆刻藝術的發展分為初期（順治—雍正）、中期（乾隆—嘉慶）、晚期（道光—宣統）三個時期。

一 清代初期的流派與印人

1. 清初的印壇狀況

篆刻藝術自「文、何」中興後，經過百餘年的蓬勃發展，在篆刻實踐和理論上都取得相當大成就，但二者發展的不平衡也造成弊端叢生，這種狀況基本籠罩著明末清初近百年的印壇，也決定著清初篆刻藝術的整體面貌。

清初印人多是明代遺民，著名者有丁元公、胡正言、萬壽祺、邵潛、黃宗炎、沈世和、顧苓、顧聽、黃濟叔、戴本孝等，他們的篆刻風格直接承續了明代，如顧苓所作「傳是樓」（圖 2.7-1），就頗「得文氏之傳」，胡正言的「筆禪墨韻」（圖 2.7-2），取法何震平實一路等，這使篆刻藝術不致因社會的動盪而產生斷層。此外，社會

的劇烈變革也促使印人亟欲創新，擺脫前人的束縛，創出自己面目，這一思想在清初也很普遍，如清初印學家周亮工就曾力主打破當時何震印風盛行的狀況，稱「欲以一主臣（何震）而束天下聰明才智之士，盡俯首斂跡，不敢毫有異同，勿論勢有不能，恐亦數見不鮮」[59]，在實踐上如黃濟叔的「長春堂印」（圖 2.7-3），取法漢鑿印，功力雖深，但故作歪斜，缺乏自然，並不成功。清初真正做到力振時弊，宛然形成新的流派，對後世產生深遠影響的當屬程邃。在明代遺民一輩的印人逐漸退出歷史舞臺後，清初印壇又崛起許多新人，其中影響最大的當屬林皋。

圖2.7-1 傳是樓　　圖2.7-2 筆禪墨韻　　圖2.7-3 長春堂印

2. 程邃與徽派

　　程邃（1602—1691），字穆倩，號垢區、朽民，別號垢道人，江東布衣。歙縣人。明季諸生。早年從黃道周、陳子龍遊，人稱「品行端愨，敦崇氣節，超出時流」（清秦祖永《桐陰論畫》），為世所重。程邃與朱簡、萬壽祺同出陳繼儒門下，精醫術，長於金石考證之

59　周亮工：《印人傳》卷二「書黃濟叔印譜前」，見桑行之等編《說印》，上海科技教育出版社 1994 年 12 月版，第 440 頁。

學，收藏歷代碑帖、法書、名畫、古器物、秦漢印章極富，人稱其「能詩、能草書、能畫、能篆刻」（錢謙益《牧齋有學集》），是個很全面的藝術家。程邃不輕易為人奏刀，連好友周亮工與他相交三十年，得其印也未滿三十方。但程邃治印少的原因並非全是「高自矜許」，而是「於此道實具苦心」[60]，他的創作凝聚了極大的心血，所以才能「力變文何舊習」。程邃的創作主要有以下三種類型：

第一，採取鐘鼎款識入印。鐘鼎款識當時被稱為「雜體篆」，以之入印，對於喜好炫新耀奇、追求新異的明人來說早就有所嘗試，如蘇宣的「我思古人實獲我心」印（圖 2.7-4）、胡正言的「棲神靜樂」印（圖 2.7-5）等。這類印文多取自《攈古遺文》等明人的字書，或翻刻失

圖 2.7-4　**我思古人實獲我心**

真，或來歷本有問題，以之入印很難做到合乎古法。而程邃的此類創作，如「床上書連屋，階前樹拂云」（圖 2.7-6）、「少壯三好音律書酒」（圖 2.7-7）、「穆倩」（圖 2.7-8）朱文印，形式取法寬邊細朱文的古璽樣式，文字用大篆，佈局不像古璽那樣強調穿插、挪讓，而是採取均分的方法，以運刀的精細、筆意的婉轉以及字與字之間形體的配合，來求得整體的和諧，可謂不落俗趣。

第二，複合大小篆入印。篆刻創作能否大小篆同時入印之爭，曾貫穿整個篆刻藝術發展的歷史。這裡所說的「小篆」，可基本理解為

60　周亮工：《印人傳》卷一「書沙門慧壽印譜前」，見桑行之等編《說印》，第 438 頁。

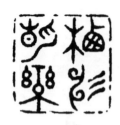

圖 2.7-5　　　　　圖 2.7-6　　　　　　圖 2.7-7　　　　圖 2.7-8
樓神靜樂　　床上書連屋，階前樹拂云　少壯三好音律書酒　穆倩

漢晉印章上的文字，而大篆則指商周的鼎彝款識、古文等。二者因時代因素形成字形、風格上的差異，複合二者又能保持整體和諧，確實是一個難題。明人胡亂搭配，也是造成一些明代篆刻庸俗、做作的原因之一。故明清都有不少印論家反對二者同時入印，如明代徐上達稱「為印者，宗秦即秦，宗漢即漢」，甘暘所說的「各朝之印，當宗各朝之體，不可溷雜其文」等。

但程邃此類作品的成功創作，逐漸扭轉了世人的看法，如這方「蟬藻閣」（圖 2.7-9）界格白文印，印文右部用鼎彝大篆，左部取繆篆的方正，佈局一松一緊，運刀渾厚，氣息高古；這方「垢道人程邃穆倩氏」（圖 2.7-10）朱文印，「人、邃、氏」三字用小篆，其他字用大篆，卻能渾然如一，十分協調。

圖 2.7-9　蟬藻閣　　　圖 2.7-10　垢道人程邃穆倩氏

程邃以上兩類的創作，對後世影響最為深遠，周亮工曾給予很高的評價，稱程氏「複合《款識錄》、大小篆為一，以離奇錯落行之，欲以推倒一世」[61]，能開一代之風氣。此後，以鐘鼎文字入印、大小篆混用逐漸為人們所接受。其實，在程邃之前也曾有漳海黃子環、沈鶴生、劉漁仲等人採取「款識錄」創作，但卻「受人符籙之誚」[62]，我想其中原因當是程邃除「博學通詩文」外，還「收藏金石最富，辨別詳細，共推為正法眼藏」（秦祖永《桐陰論畫》），深厚的印外修養滋養了程邃的創作。

第三，仿漢之作。程邃大多數作品還是以取法漢印為主，試看其「鄭簠之印」（圖 2.7-11）和「程邃之印」（圖 2.7-12）、「徐旭齡印」（圖 2.7-13）等白文印，都能做到方中寓圓、氣息渾厚，對用篆的減省、筆劃粗細的搭配，章法的疏密，刀法的輕重等方面，都頗見匠心，得漢印精髓，與同時期的印人如胡正言輩，僅重章法的整齊、刀法的工穩自有天壤之別。這類印還有一個突出的特點，就是既有漢印的凝重，又不失靈動的筆意，其中的精意更為鄧石如所繼承，而開闢鄧派一路，也使程邃成為「徽派」的先驅。

相較而言，程邃的創作以朱文印最為獨特，故晚清魏錫曾曾說：「穆倩朱勝於白，仿秦諸制，蒼潤淵秀，雖修能、龍泓、完白皆不及，餘子無論矣。」[63]主要針對的是他對於「複合大小篆」的貢獻，

61　周亮工：《印人傳》「書沙門慧壽印譜前」。

62　周亮工：《印人傳》「書黃濟叔印譜前」。

63　魏錫曾：《書賴古堂殘譜後》，黃賓虹、鄧實編《美術叢書》，江蘇古籍出版社 1986 年 6 月版，第 1444 頁。

圖 2.7-11　鄭簠之印　　圖 2.7-12　程邃之印　　圖 2.7-13　徐旭齡印

他使篆刻創作的道路更加寬廣、深入。

　　程邃明亡後僑居揚州四十年，印名隨著揚州的繁榮遠播各地。師承者有張恂父子、戴本孝、童昌齡、錢覲等人。後人因程邃是安徽歙縣人，故稱其為徽派（皖派、歙派）；黃易借鑒董其昌有關「南北畫派」分宗之法，稱「文、何南宗，穆倩北宗」，晚清魏錫曾也有程邃「北宗張一軍」的說法；以同是歙人的緣故，程邃又與後來的巴慰祖、胡唐、汪肇　被稱為「歙中四子」，後世私淑者更多，對清代篆刻藝術的發展產生了積極的影響。

　　戴本孝（1621—1693），字務旃（zhān），號鷹阿山樵、前休子、破琴老生。休寧人。以布衣終其一生，能詩、工畫，工印，畫、印均受程邃的影響。戴氏喜以金文入印，行刀老澀，線條蒼勁，意蘊古雅。他曾為冒襄刻過一方六面八印的作品（圖 2.7-14），極能反映戴氏「篆刻新奇多樣」的特點。

　　童昌齡（約 1650—？），字鹿遊，號香谿漁父，浙江義烏人，

旅居如皋。善畫，工印，篆刻受程邃影響，朱文喜用金文入印，疏密參差，如「柴門老樹村」（圖 2.7-15）印。

3. 林皋與「工筆」印風

從明代中期到清代初期，篆刻藝術迅猛發展，印人由最初治印時對刀法的茫然，到後來能夠輕鬆自如地控制刻刀，其間經歷了一百餘年的時間，篆刻藝術風格也由粗疏、荒率向精雅、工穩方向發展。這一趨勢是由篆刻藝術較強的操作性決定的，印人需在繼承前輩經驗的基礎上，經長期的實踐才能夠做到自如地運用刀法。

圖 2.7-14　戴本孝六面印

明代汪關的篆刻是這一發展趨勢的代表，他具備了超乎尋常的刀法控制能力，其刀法之穩健、筆劃之精美、章法之工整，代表了當時印壇的主流風尚。

清初篆刻以精美、工穩風格為主，其中影響最大的當屬林皋、吳先聲、許容等人。由於「印宗秦漢」的思想已成為印人的共識，印人

圖 2.7-15　柴門老樹村

開始考慮如何更深入地把握秦漢印章的風神，總結前輩印人的治印經驗提到日程上來，許容的「用刀十三法」出現在此時並不是偶然的，反映出篆刻藝術發展到一定程度後，印人對刀法自覺的理論提煉。「十三法」的名目很多，諸如正入正刀法、單入正刀法、沖刀法、澀刀法、遲刀法、舞刀法、平刀法等，不一而足，其中確有不少反映了印人對刀法的心得和領悟，但有時也不免煩瑣，且不乏故弄玄虛的成分。對刀法的過分追求，極易陷入僵化、板滯，流於匠氣，許氏的篆刻就有此失，如其「月落江橫數峰天遠」（圖 2.7-16）、「一槑鳩外雨」（圖 2.7-17）二印，就過於追求形式，雖刀法極為工穩，而章法卻難以貫氣，有很重的習氣，同時代的印人大多沒有擺脫這種風氣。

圖 2.7-16 月落江橫數峰天遠　　　**圖 2.7-17** 一槑鳩外雨

　　但同樣是追求工穩，林皋卻將其發展為雅妍、精能，充滿書卷之氣，使這種帶有「工筆」色彩的篆刻風格儼然成為篆刻史上的奇葩，歷久不衰。下面就從繼承與出新的角度分析林皋篆刻藝術的特色及貢獻。

　　林皋（1657—約 1711），字鶴田，一字鶴顛，更字學恬。福建

莆田人，僑寓常熟。林皋的篆刻受虞山明代遺民印人沈世和的影響很大，沈氏的篆刻近師文彭，遠紹秦漢，如其「石闌斜點筆，桐葉坐題詩」（圖 2.7-18）印，習漢鑄印工整一路，與汪關的風格極為相近。林皋正是取法汪關，再上溯漢印，博宗宋元的。我們來看他的「林皋之印」（圖 2.7-19）、「吳澂誥印」（圖 2.7-20）白文印，印文純用繆篆，取法漢印中的滿白文和鑄印風格，章法穩妥，刀法爽勁俐落，一塵不染，摒棄了汪關此類印的並筆，而追求漢銅印的本來面目，後世唯趙之謙、黃牧甫能得此意。

圖 2.7-18
石闌斜點筆，桐葉坐題詩

圖 2.7-19 林皋之印

圖 2.7-20 吳澂誥印

　　林皋的細白文印最有創造，除部分如「程鳴之印」（圖 2.7-21）取法圓潤勁挺的漢玉印外，大多是師法漢鑿印的。我們知道，鑿印如急就章、將軍印等，其風格本來是以筆劃縱肆、粗頭亂服為主，但林皋卻以工穩出之，字體仍為繆篆，只是在篆法上施以方折，而出鋒時施以尖筆或「折刀頭」，如「大司寇之章」（圖 2.7-22）、「味道餐風」（圖 2.7-23）等印，使筆劃在秀潤、圓轉中凸顯出幾分勁健來。

　　林皋的朱文印有三類：一是用小篆，沿襲宋元圓朱文一路，如「晴窗一日幾回看」（圖 2.7-24）印，章法疏落，篆法繁簡適宜，雅

圖 2.7-21　程鳴之印　　　圖 2.7-22　大司寇之章　　　圖 2.7-23　味道餐風

妍之極，是林皋朱文印中最典型的風格；二是取法漢魏朱文私印，如
「原照之印」（圖 2.7-25），文用繆篆，轉折以方，在筆劃連接處喜
用「焊接點」。這類印雖明顯受到汪關的影響，但絕少汪關朱文印中
常有的筆劃粘連，可稱不諧時俗；三是所謂的寬邊細朱文印，這類印
在林皋朱文印中佔有很大的份額。這種形式本為戰國古璽所有，它上
面的印文也應該使用大篆方易協調，但明確這類印為戰國時物，還是
晚清的事，林皋不可能知曉，而林皋卻以敏銳的印章形式感，大量參
用小篆，章法上又時以錯落為之，如「沈周」（圖 2.7-26）、「鶴道
人」（圖 2.7-27）、「健修」（圖 2.7-28）諸印，精雅絕倫，很為世
人喜愛。

由此可見，林皋在刀法控制能力上與前輩大家汪關相比有過之而
無不及，且很少沾染當時印壇上的習氣；另外，林皋又有自己的創新
和貢獻，他取法漢鑿印、戰國古璽樣式的印章最有自己的特點，尤其

圖 2.7-24 晴窗一日幾回看　　　圖 2.7-25 原照之印

圖 2.7-26 沈周　　　圖 2.7-27 鶴道人　　　圖 2.7-28 健修

是林氏的寬邊細朱文印，已經形成朱文印的一種固定格式，對後世有很大影響。

　　林皋「自幼於篆籀之學，潛心研究」[64]，屬於早慧的藝術家。據自述，他十六歲時就以篆刻拜謁虞山錢陸燦，錢氏曾為著名印學家周亮工的《印人傳》作過序，又曾為周氏作《墓誌銘》，為印壇鑒賞前輩。而錢氏竟對林皋「一見激賞」，立即操筆寫序，許為「晚年印人

64　（清）王撰：《寶硯齋印譜序》，見韓天衡《歷代印學論文選》，第 634 頁。

中第一友也」**65**。林皋似乎從出道以來，風格就已固定，數十年來只不過是在完善而已，故其功力之深，無出其右，時人就有「當今獨步」之謂。可以說，林皋將汪關所發展的妍美、工致的「工筆」一路風格推向極致，他的爽潔穩健、勁挺工細、精能秀雅，後人鮮有企及，也很難超越。故有清一世，凡專習此種路數的印人，很難再有出頭之日，而刻工穩一路篆刻的大家，如鄧石如、吳讓之、趙之謙、黃牧甫都刻意避開林皋的風格，像鄧石如、吳讓之增加了小篆的筆意，趙之謙又增以鏡銘、磚瓦、碑額等文字入印，黃牧甫則增以三代的吉金文字入印等。

林皋的印章雅俗共賞，極易讓人接受，以故林皋「挾其技遊公卿間，所到車騎輻輳，門限為穿」**66**，于吳中享盛名二十餘年，一時書畫家、學者、鑒藏家用印多出其手。林氏作品流傳後世甚多，計有《寶硯齋印譜》、《林鶴田印譜》、《林鶴田印書》、《林鶴田印存》、《林鶴田印稿》等印譜傳世，據常熟博物館所輯《林皋印譜》，收印達 1874 方，印章流傳之多在清代印人中極為罕見。

林皋以前曾有稱為「莆田派」的，其實林氏祖籍福建莆田，因先世宦遊，遂占籍常熟，他本人自幼生活在常熟，故以「莆田」為派似有不妥。此外又有人稱其為「林派」，又有將他和汪關、沈世和合稱為「揚州派」者。在明清篆刻藝術眾多的流派中，有不少後世僅存名目卻無人研習或無研習之價值，而林皋發揚光大的「工筆」一路篆刻

65　（清）錢陸燦：《林皋印譜・序》，上海書店 2002 年 10 月版。
66　吳暻：《寶硯齋印譜序》，見韓天衡《歷代印學論文選》，第 637 頁。

風格，清代雖再無大家出現，卻一脈相傳，一燈不墜，總能受到人們的喜愛。近現代治印名手如王福庵、趙叔孺、韓登安、陳巨來等都深受林皋的影響。

二 清代中期的篆刻流派及印人

　　林皋將工穩一路的風格發展至極致，後人很難再有超越。附習者常將呆板視為雅潔，生硬視為變化，再加上清初印壇「習氣」充斥，習者不察，很易陷入誤區。承襲者固有佳作，卻難免習氣，典型表現在：或章法過於疏落，字與字之間沒有任何聯繫，以致難以貫氣，如王睿章的「豔豔半池云縐影」（圖 2.7-29），王玉如的「朗朗如日月之入懷」（圖 2.7-30）朱文印，周芬的「西湖僧明水御賜珍弄章」（圖 2.7-31）白文印等；或刀法單調、孱弱而呈病態，如朱宏晉的「篳門夜永月光寒」（圖 2.7-32）等；或過於追求率意，強作錯落、

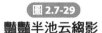
圖 2.7-29
豔豔半池云縐影

圖 2.7-30
朗朗如日月之入懷

圖 2.7-31
西湖僧明水御賜珍弄章

圖 2.7-32
篳門夜永月光寒

圖 2.7-33
冷澹家風

圖 2.7-34
松菊猶存

圖 2.7-35
紅雨灑溪流

故作歪斜，以求參差，反顯做作、不自然，如陳渭「冷澹家風」（圖 2.7-33）、鞠履厚的「松菊猶存」（圖 2.7-34）。另外，汪關、林皋二人的朱文仿漢印，篆勢取繆篆之方，轉折處內圓外方，筆劃連接處施以所謂的「焊接點」，這確是魏晉朱文印的某些特點，但汪、林二人已略顯過分，而後人卻將這類印的風格加以誇張，如花榜的「紅雨灑溪流」（圖 2.7-35）印，可謂過猶不及，完全形成了一種機械的程式。鞠履厚的「閑者便是主人」（圖 2.7-36）印，模仿汪關的白文仿漢印「逍遙遊」中的並筆，卻顯得機械、僵化，缺乏生機，匠氣十足，令人乏味。我們再看清乾隆間汪啟淑匯輯的《飛鴻堂印譜》，這部印譜基本反映了雍乾時期篆刻發展的狀況，但大量充斥著上述作品。這種風氣對後世眼力不高的初學者和賞鑒者頗有誘惑力，連晚清篆刻大家吳昌碩早年都不免受到《飛鴻堂印譜》中此類印的影響。[67]

圖 2.7-36　閑者便是主人

67 祝遂之：《略論吳昌碩的〈朴巢印存〉及其他》，《印學論叢》，西泠印社 1987 年版。

分析其中原由，雍乾之際的印壇，對刀的控制已經相當的自如，章法上做到嚴謹精到、一絲不苟也不是問題，功力可謂深厚。突破「精能」而欲有所變化，突出個性，是當時每個印人的孜孜所求。於是本來能刻得光滑整潔，卻故意將筆劃刻得破破爛爛以求「古樸」，但這個破爛卻受眼力、見識的制約，過於矯揉造作，以致俗不可耐。當然，若從積極的角度來看，這種欲變而不知變的狀況，使印壇憋悶不通的同時，也迫使有識之士進行新的思考。

1.「四鳳派」及同時期印人

與書壇、畫界的情況類似，首先打破傳統帖學、畫派籠罩的「揚州八怪」，也為印壇掀起一陣「破俗」的旋風，為首者就是「八怪」之一的高鳳翰。

鄭板橋所輯《四鳳樓印譜》收高鳳翰、沈鳳、高翔（字鳳岡）、潘西鳳四人作品，因四人名字中皆帶「鳳」字，故名之。此四人連同「八怪」中的汪士慎一道，「力振古法，一洗妍媚之習」（魏錫曾論印詩），堪稱衝破舊時藩籬的健將。

高鳳翰（1683—1749），字西園，號南阜，山東膠縣人。擅長詩文、書畫、篆刻、刻硯。他曾明確提出要洗去印壇「習氣」：「余近學得篆印，一以《印統》及所收漢銅舊章為師，覺向南北所見賢手，皆有習氣。故近與刻家論印，每以洗去圖書氣為第一。」但高鳳翰要打破樊籠的創新，與在畫壇上創新一樣，並非是無源之水，而是來自深厚的傳統積澱。高鳳翰喜藏金石書畫，據說收藏秦漢印章多達五千餘方，明清名家篆刻也五千餘，所以他才能「一以《印統》及所收漢

銅舊章為師」。汪啟淑在《飛鴻堂印人傳》中將高鳳翰置於卷一首位，稱其「究心繆篆，印章全法秦漢，蒼古樸茂，罕與儔匹」，我們來看其「高鳳翰印」（圖 2.7-37）、「左軍將司馬」（圖 2.7-38）、「丁巳殘人」（圖 2.7-39）以及「家在齊魯之間」（圖 2.7-40）等印，殊得漢人古茂渾雄之氣，當時確實難有其匹。

圖 2.7-37 高鳳翰印

圖 2.7-38 左軍將司馬

圖 2.7-39 丁巳殘人

沈鳳（1685—1755），字凡民，號補蘿、驫溪、凡翁、桐君、謙齋等。江蘇江陰人。受業于清初著名篆書家王澍，淹通博鑒，兼擅詩書畫印。曾任盱眙、旌德、宣城等七縣縣令。嗜古成癖，所至各地，搜訪古今名跡。嘗客程從龍家，得遍觀所藏商周銅器、秦漢璽印。其師王澍曾說：「客有以秦漢印三千來者，凡民開篋大喜躍，窮日夜悉譜之，篆法於是益工。」[68] 可見沈鳳也是從傳統中汲取營養的，這方「沈鳳私印」（圖 2.7-41）漢鳥蟲書印深得漢印形神，「仁者壽」（圖 2.7-

圖 2.7-40 家在齊魯之間

68 （清）王澍：《謙齋印譜》序，《歷代印學論文選》，第 656 頁。

圖 2.7-41	圖 2.7-42	圖 2.7-43	圖 2.7-44
沈鳳私印	仁者壽	先憂事者後樂事	程鑣

42）則氣息稍欠渾厚。

　　高翔（1688—1753），字鳳岡，號西堂、犀堂。江蘇揚州人。善畫，亦為揚州八怪之一。高翔與石濤交誼甚厚，石濤去世後，每歲必去掃墓。篆刻取法程邃，在謹嚴中能見靈動，如「先憂事者後樂事」（圖 2.7-43）印，頗有漢印工整之致，這方「程鑣」（圖 2.7-44）朱文印，精雅絕倫，頗得戰國古璽神韻。

　　潘西鳳（1736—1795），字桐岡，號老桐、天姥山樵。浙江新昌人，久居揚州。也是王澍的弟子。善於刻印、刻碑，曾將王澍所臨《十七帖》鉤於竹簡，摹勒極為精美，後歸內府。這方「畫禪」（圖 2.7-45）甚得漢半通印之神氣，「白髮多時故人少」（圖 2.7-46）白文印，筆意流動，開後世鄧石如一路風格。

　　汪士慎（1686—1759），字近人，號巢林，又有七峰、甘泉山人、晚春老人等號。安徽歙縣人，寄居揚州，亦為揚州八怪之一。汪士慎詩書畫印兼擅，篆刻取法小篆，又能結合繆篆，筆勢靈動富有意境，如「七峰草堂」（圖 2.7-47）、「巢林」（圖 2.7-48）二印，一

圖 2.7-45 畫禪　　圖 2.7-46 白髮多時故人少　　圖 2.7-47 七峰草堂　　圖 2.7-48 巢林

朱一白，都頗顯筆致，不同凡響。

雍乾之際諸家的篆刻風格並不相同，高鳳翰蒼茫老辣，大氣磅礴，沈鳳疏朗工整，高翔嚴謹沖淡，潘西鳳敦朴婉轉，汪士慎曲折有致。共同特點是思想活躍，能直師秦漢，作品不諧時俗，允為當時印壇的一股清流，也為印壇注入一片生機，為後來者帶了一個好頭。

2. 丁敬與浙派諸家

清代雍乾之際，印壇習氣叢生，雖有高鳳翰諸人的「力振古法」，但真正開始改觀，還待丁敬的出現，此即汪啟淑所稱「兩浙久沿林鶴田（皋）派，鈍丁力挽頹風，印燈續焰實由功也」[69]。

丁敬（1695—1765），字敬身，號鈍丁、硯林、梅農、清夢生、玩茶翁、丁居士、孤云石叟、研林外史、獨遊杖者等，浙江錢塘人。精鑒別、富收藏，魏錫曾在論印絕句中稱丁敬「寸鐵三千年，秦漢兼元明」，說的就是丁敬能擷取秦漢印章以及元明篆刻諸家的精髓，力

69 （清）汪啟淑：《續印人傳》卷二「丁敬傳」，香港博雅齋 1977 年版。

免明人習氣，[70]從而開創了影響深遠的浙派篆刻藝術。但丁敬作為一個長於市井，以賣酒為生，「年甫弱冠始折節讀書」，並以布衣終其一生的普通人，為何能取得如此高的成就？這裡擬從藝術方面加以探討。

1. 丁敬對篆法具有獨特的見解。我們先看丁敬一首著名的論印詩：

《說文》篆刻自分馳，鬼瑣紛綸衒所知。解得漢人成印處，當知吾語了非私。

在此之前，印人既要遵循《說文》小篆的標準，又惑于小篆與繆篆之間的差異，在用篆上無所適從。丁敬則以其過人的學識，抓住繆篆「方平正直」、「與隸相通」的體勢特徵，明確聲稱「《說文》篆刻自分馳」，解開了這個矛盾。我們來看他的「龍泓館印」（圖 2.7-49）、「陸飛起潛」（圖 2.7-50）、「心無妄思」（圖 2.7-51）、「啟淑私印」（圖 2.7-52）、「丁敬身印」（圖 2.7-53）等印，篆法上刪繁就簡，參以隸法，如「水」旁，多參用隸書三點水的寫法，「無」字寫法則完全借用隸書結體，「啟」字參用簡體字；印文體勢上則平方正直，方圓互參，頗顯簡古平淡，高古含蓄。這種篆法正是丁敬所獨得的印學「千五百年不傳之秘」（孔白云《篆刻入門》），它使丁敬的篆刻最得漢印精神，也成為浙派篆

圖 1.2-6 門淺

70 （清）丁敬「江山風月」印款：「近來作印，工細如林鶴田，秀媚如賴少臣，皆不免明人習氣，餘不為也。」見《歷代印學論文選》，第842頁。

圖 2.7-50
陸飛起潛

圖 2.7-51
心無妄思

圖 2.7-52
啟淑私印

圖 2.7-53
丁敬身印

刻的最主要面目。

　　稱浙派最得漢印精神，晚清大家黃牧甫早有此感，稱「《簠齋印集》中『別部司馬』一印，所以開浙派也」[71]（圖 2.7-54）。這類東漢末期的軍方用印在集古印譜中留存很多，印文為標準的繆篆，我們從中可以看出丁敬篆刻風格的由來。

圖 2.7-54　別部司馬

　　2. 丁敬對刀法的繼承與突破。浙派以善使切刀享譽印壇，也是它得以開派的重要因素。明末朱簡就已嘗試以切刀來追求「草篆」率意、飛白的效果，卻不免帶有習氣。但朱氏篆刻中所流露出的斑駁、古樸的氣息，卻使丁敬得到啟發，並以這種短刀碎切的刀法刻出古拗峭折、極富金石之氣的印章來，故魏錫曾稱「鈍丁（丁敬）印學從修能（朱簡）出」[72]。

　　這種切刀法的特點是「行刀細如掐」（魏錫曾語），在行刀時緩

71　黃牧甫「德彝長壽」印款，見《歷代印學論文選》，第 915 頁。
72　魏錫曾：《論印詩・朱簡修能》，見《歷代印學論文選》，第 1012 頁。

緩上下波磔推進，鋒穎明快，切中取以澀勢，輕重有致，有很強的節奏感。當時圓朱文流行的刻法是以沖刀為之，筆劃光滑挺勁，風格秀雅、潤潔，而丁敬卻偏以短碎的切刀來刻，像「敬身」（圖 2.7-55）、「密盦（ān）秘賞」（圖 2.7-56）二印，既保留了圓朱文的圓轉，又使筆劃顯得蒼茫、渾厚不失遒勁，不落元明以來印家俗套，堪稱丁敬對圓朱文印的一大貢獻。

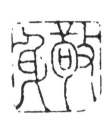

圖 2.7-55　敬身

圖 2.7-56　密盦秘賞

3. 丁敬「思離群」的創新思想。談到這一問題，我們不得不提到丁敬另一首著名的論印詩：

古人篆刻思離群，舒卷渾同嶺上云。看到六朝、唐宋妙，何曾墨守漢家文？

「思離群」讓我們感到了丁敬的創新精神，但後兩句卻很易讓人理解為丁敬不滿秦漢的印風，而去師法六朝、唐宋時期的印章。但這與事實並不相符，我們已說過丁敬的篆刻最得漢印精神，朱文印則身「兼元明」，丁敬的仿宋印僅見「寶晉」（圖 2.7-57）、「同書」（圖 2.7-58）二印，邊款分別稱「仿米芾」和「依宋樣，不差毫黍」，都是為梁同書所刻，二印絕非丁敬朱文印的主要面目，至於取

圖 2.7-57　寶晉　　　　　圖 2.7-58　同書

法六朝印、唐印，在丁敬印中還未見到。故可認為詩中後兩句所談並非是篆刻，而是文學。漢代辭賦、散文成就很高，歷史上有「漢文章」之稱，但以後的六朝駢文、唐詩、宋詞雖都沒有「墨守漢家文」，卻各自大放異彩。篆刻發展的規律與文學是相同的，丁敬之詩是以文比附，與「六朝、唐宋」的印章本無關係。[73]消除了這個誤會，並無損丁敬勇於創新的精神，因為丁敬借鑒了姊妹藝術的發展規律，對篆刻藝術的發展有更深刻的認識。

　　丁敬的探索精神，我們還可從其種類繁多的篆刻品式中得以瞭解，「容大」（圖 2.7-59）是細邊粗白文印，「丁居士」（圖 2.7-60）、「敬身父印」（圖 2.7-61）二印是仿古椎鑿法刻細白文，「小山居」（圖 2.7-62）、「純禮坊居人」（圖 2.7-63）二印是仿朱文古璽，而「兩般秋雨庵」（圖 2.7-64）印則借鑒了柳葉體等等。但實事求是地說，其中不乏失敗者，如「容大」、「兩般秋雨庵」等印，或

73　張茂榮：《潘天壽先生談篆刻的信》，《書法研究》第十七輯。

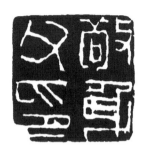

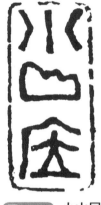

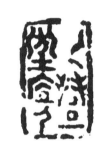

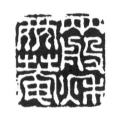

壅塞不通，或筆劃孱弱。既然是探索，失誤是難免的。

　　丁敬雖然生前「無意自別於皖」（魏錫曾語），卻被公認為「浙派之初祖」，這還取決於其他方面的因素，如他獨立的人格意識、高潔的人品、兼通諸藝、學識廣博，以及有益的交遊等等。丁敬雖然少時「身側傭販」，不習科舉，卻並沒有因為社會地位低下而喪失自我獨立的人格，也沒有沾染商人唯利是圖的本性，相反卻為人孤高耿介，據說他的印章「非性命之契不能得一字」，而且「不肯輕與人

作，遇達官貴人尤靳之」。乾隆初年，曾被推舉博學鴻詞而不就，故袁枚尊之為「世外隱君子，人間大布衣」，晚年雖是「學愈老而家愈貧」（汪啟淑語），而真率任情不改。丁敬還是個全才的藝術家，書法工大、小篆，精八分；繪畫以人物、花草見長，所畫梅最「得古趣」；丁敬的詩「造語奇崛」，很為時人推許，著有《硯林詩集》、《龍泓山館詩鈔》；他學問甚好，「於書無所不窺，嗜古耽奇，尤究心金石碑版」[74]，著有《武林金石錄》，而且藏書很多，善於鑑別古器，據說「秦漢銅器，宋元名跡，入手即辨」。可見，廣博的學識，超強的藝術通感，才使丁敬的篆刻藝術能夠獨樹一幟。另外，與丁敬交往者多文人寒士以及學者，如杭世駿、厲鶚、金農、羅聘、蔣仁、奚岡、梁詩正、梁同書父子、盧文弨、汪啟淑等人，其中杭世駿是著名的經學家，著有《石經考異》、《兩浙經籍志》等書，厲鶚是世所公認的浙派詩壇領袖，金農則居「揚州八怪」之首，二人的住處僅「相距一雞飛之舍」，這些交遊，無疑有益於學識的提高乃至影響的擴大。

丁敬在「曙峰書畫」一印的邊款上曾說道：「古人托興書畫，實三不朽之餘支別派也。要在人品高、師法古，則氣韻自生矣。」其實這不僅是在說書畫，也是在談篆刻。丁敬作為一個布衣藝術家而取得這樣顯赫的地位，著實不易。自丁敬以後，他所創造的篆刻藝術風格在友人、弟子及私淑者的發揚光大下，逐漸形成了具有全國影響的篆刻流派，風靡域內，其中杭籍印人還出現了「西泠八家」的名頭，我們下面分別加以介紹。

74 汪啟淑：《續印人傳》卷二「丁敬傳」。

蔣仁（1743—1795），西泠前四家之一，本名泰，字階平，後得「蔣仁之印」漢銅印，遂更名，號山堂，別號吉羅居士，女床山民等。浙江仁和縣（今杭州）人。少於丁敬四十八歲，服膺丁敬，治印「以鈍丁為宗，而蒼勁中別饒逸致，得意之作，直可抗衡」[75]，趙之謙也稱他「在諸家外自辟蹊徑，神至處，龍泓且不如」，其作品如「蔣山堂印」（圖 2.7-65）、「真水無香」（圖 2.7-66）、「無地不樂」（圖 2.7-67）等，疏密得宜，沉著遒勁，以古秀勝出，深得丁敬神髓。

圖 2.7-65 蔣山堂印　　**圖 2.7-66** 真水無香　　**圖 2.7-67** 無地不樂

黃易（1744—1802），西泠前四家之一，字大易，號小松，又號秋庵，仁和人。曆官兗州府運河同知、濟寧同知。他的啟蒙老師是何琪，何氏有《小山居稿》，為布衣隱士，亦為丁敬學生，何琪將黃易推薦到丁敬門下時，已是丁敬晚年了。黃易少曾「習刑名之學，有聲蓮幕」，雖公務繁雜，仍不廢風雅，「究心詩文、長短句」，工篆隸，善山水，尤好金石，宦轍所至，「嵩高岱嶽，攀蘿剔蘚，無碑不搜」，是清代少數躋身一流學者之列的印人，著名的嘉祥《武氏祠堂畫像》、《祀三公山碑》等皆黃易所訪得，著有《岱巖訪古記》、《嵩洛訪古記》、《嵩洛訪碑圖記》、《小蓬萊閣金石文字》等書，

75　《光緒杭州志擬稿》影印本。

當時被人與「嘉定錢（大昕）、大興翁（方綱）、陽湖孫（星衍）、青浦王（昶）」並稱為「金石五家」[76]。他常把治印視作檢驗自己學力的方法，在其「金石刻畫臣能為」印邊款上稱：「余宿有金石癖，又喜探討篆隸之原委，托諸手意寄于石，用自觀覽並貽朋好，非徒娛心神，亦以驗學力。」堪稱學術與藝術結合最好的典型。他的篆刻，風格雄健渾樸，工穩生動，兼及宋元諸家，有所創新，奚岡稱之為「丁敬後一人」，其印如「小松所得金石」（圖 2.7-68）、「一笑百慮忘」（圖 2.7-69）、「秋子」（圖 2.7-70）、「竹崦盦」（圖 2.7-71）等印。

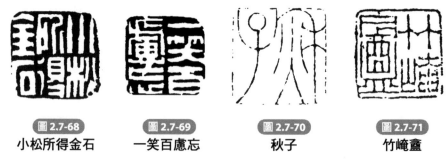

圖 2.7-68 小松所得金石　　圖 2.7-69 一笑百慮忘　　圖 2.7-70 秋子　　圖 2.7-71 竹崦盦

　　奚岡（1746—1803），初名鋼，字純章，號鐵生，別署鶴渚生、蒙泉外史、散木居士等。浙江錢塘縣（今杭州）人。著有《冬花盦爐餘稿》。奚岡性格豪爽，喜飲酒，有「酒狂」謔稱。九歲能作隸書，及長，工行書草篆，兼善詩詞，而尤以畫名，畫史上有乾嘉間方（薰）、奚（岡）、湯（貽汾）、戴（熙）四家之稱。奚岡篆刻師法丁敬，又能從秦漢印中汲取營養，曾于「壽君」印款中稱「仿漢印當

76　（清）楊峴：《遲鴻軒所見書畫錄總目》，《中國書畫全書》第十二冊，上海書畫出版社1998 年版，第 39 頁。

以嚴整中出其譎宕，以淳樸處求其茂古，方稱合作」。試看其「蒙泉外史」（圖 2.7-72）、「蒙老」（圖 2.7-73）、「龍尾山房」（圖 2.7-74）、「鳳巢後人」（圖 2.7-75）諸印，拙中求放，方中求圓，殊顯淡雅之姿。奚岡還以其行書款為世所稱，與蔣仁的邊款有異曲同工之趣。

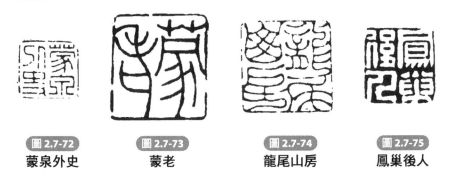

圖 2.7-72　蒙泉外史　　圖 2.7-73　蒙老　　圖 2.7-74　龍尾山房　　圖 2.7-75　鳳巢後人

陳豫鐘（1762—1806），字浚儀，號秋堂、泉唐。浙江錢塘縣（今杭州）人。著有《明畫姓氏編》、《求是齋集》、《求是齋印譜》等。與奚岡關係最為洽合，二人所畫蘭竹秀逸有致，人亦稱「浙派」。他癖好金石文字，收集拓本甚多，精六書，篆法仿李陽冰，用筆道勁挺拔。篆刻師法丁敬，汲取漢印工穩一路，篆刻風格綿密工致，謹於法度，如「陳豫鐘印」（圖 2.7-76）、「求是齋」（圖 2.7-77）、「丙後之作」（圖 2.7-78）、「讬興毫素」（圖 2.7-79）、「文章有神交有道」（圖 2.7-80）。其邊款也頗為精緻，據說能累千字於一款，深為黃易、奚岡所稱頌。

陳鴻壽（1768—1822），字子恭，號曼生、老曼、恭壽、曼公、夾穀亭長、胥溪漁隱、種榆道人等。浙江錢塘縣（今杭州）人。著有《種榆仙館集》、《桑連理館集》、《種榆仙館摹印》、《種榆仙館

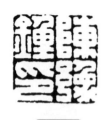

圖 2.7-76
陳豫鐘印

圖 2.7-77
求是齋

圖 2.7-78
丙後之作

圖 2.7-79
託興毫素

印譜》等。嘉慶六年（1811）拔貢，官至
淮安同知。官溧陽時，曾出新意造型，命
宜興制陶家楊彭年為制茶具，並親作銘鐫

圖 2.7-80　文章有神交有道

句，人稱「曼生壺」，藝林寶之。郭　評
曰：「余於並世，最服膺黃小松司馬、蔣
山堂處士。小松以樸茂勝；山堂以逋峭勝……吾友曼生，繼兩家而
起，而能和合兩家，兼其所長，而神理意趣，又於兩家之外，別自有
其可傳者。」[77]評價甚高。陳鴻壽的行書、隸書皆瀟灑自然，篆書則
帶有草意，其治印運刀猶如雷霆萬鈞，蒼茫渾厚，自稱「詩文書畫不
必十分到家，而時見天趣」[78]，故其詩文書
畫篆刻「皆以資勝」，天分甚高。其印如
「繞屋梅花三十樹」（圖 2.7-81）、「萬卷
藏書宜子弟」（圖 2.7-82）、「江郎」（圖
2.7-83）、「江郎山館」（圖 2.7-84）、
「問梅消息」（圖 2.7-85）等，刀痕畢露，

圖 2.7-81　繞屋梅花三十樹

77　（清）郭麐（lín）：《種榆仙館印譜》引，《歷代印學論文選》第 678 頁。
78　（清）蔣寶齡：《墨林今話》，《中國書畫全書》第十二冊，第 1007 頁。

圖 2.7-82	圖 2.7-83	圖 2.7-84	圖 2.7-85
萬卷藏書宜子弟	江郎	江郎山館	問梅消息

英邁雄健中卻仍能蘊涵渾厚之氣，殊為難得。

趙之琛（1781—1852），字次閑，號獻甫，別署寶月山人。浙江錢塘（今杭州）人。晚年性慕佛學，喜畫佛像，名所居曰「補羅迦室」，著有《補羅迦室詩詞集》、《補羅迦室印譜》等。趙之琛以布衣終身，性嗜古，邃于金石文字之學，嘗「為阮文達（元）所賞，文達刊《積古齋鐘鼎款識》，半出布衣手寫」[79]。工書法、繪事，善草蟲、山水，時人頗重之。篆刻師從陳豫鍾，勤於篆刻，作品流傳甚廣，其篆刻能盡浙派諸家之長，功力很深，尤以切玉法最為著名，人稱其篆刻「集浙派之大成」[80]。當時浙派風靡全國，陳鴻壽、趙之琛二人的作品遂成為人們學習浙派的對象。趙之琛于章法、刀法之精能、嫻熟，已臻化境，當時無出其右，後世鮮有可及，但也出現過於程式化的趨勢，甚至被後人稱為習氣、僵化。這似乎並不公允，後人不善學，豈能歸罪於次閑。其作品如「寶彝齋」（圖 2.7-86）、「泰順潘鼎彝長書畫記」（圖 2.7-87）、「漢瓦當硯齋」（圖 2.7-88）、

79　《光緒杭州府志擬稿》影印本。
80　《國朝杭郡詩三輯》影印本。

圖 2.7-86
寶彝齋

圖 2.7-87
泰順潘鼎彝長書畫記

圖 2.7-88
漢瓦當硯齋

圖 2.7-89
張叔未

「張叔未」（圖 2.7-89）、「馳神運思」（圖 2.7-90）等。此外，趙
之琛的邊款娟秀挺拔，極為精細，也很可觀。

錢松（1818—1860），字叔蓋，號耐青，
別號未道士、西郊、西郭外史、云和是人等，
居吳山鐵崖，因名其居「鐵廬」。浙江錢塘
（今杭州）人。錢松善畫山水，書精篆隸，酷
嗜金石文字，藏古碑舊拓不多但多精妙。他的
篆刻得力于漢印，據說六冊的《漢銅印叢》，

圖 2.7-90 馳神運思

錢松曾逐印摹仿達數遍之多，[81]可見其功力之深，鑽研之勤，以故趙
之琛驚歎「此丁、黃後一人，前明文、何諸家不及也」，魏錫曾也稱
「余于近日印刻中，最服膺者莫如叔蓋先生」。丁敬所創浙派以對秦
漢印章精神的準確把握，短刀碎切的刀法，蒼茫、渾樸富有「金石

81　（清）楊峴：《錢君叔蓋逸事》：「予詣叔蓋，見歙汪氏《漢銅印叢》六冊，鉛黃淩亂，予
　　曰：『何至是？』叔蓋歎曰：『此我師也。我自初學篆刻，即逐印摹仿，年復一年，不自覺
　　摹仿幾周矣。』篆刻不從漢印下手，猶讀書不讀十三經、二十二史」。

「氣」的風格為最大特色，再經西泠諸家的逐漸完善，到趙之琛時幾乎達到無以復加的程度，魏錫曾所說的「浙宗後起而先亡」，恐怕指的就是浙派至此已很難再有突破了。而錢松則在刀法上總結前人的經驗，創造出一種切中帶削的新刀法，頗具筆意。這股新意使錢松與上述的西泠諸家拉開了距離，也奠定了他

富春胡震伯恐甫印信

在篆刻史上的地位。如「富春胡震伯恐甫印信」（圖 2.7-91）、「胡鼻山人宋紹聖後十二丁醜生」（圖 2.7-92）、「楊石頭藏真」（圖 2.7-93）、「老夫平生好奇古」（圖 2.7-94）等印，可以明顯感到在章法、刀法上與浙派的區別，吳昌碩深受錢氏影響，稱「漢人鑿印，堅樸一路，知此趣者，近惟錢耐青一人而已」。[82]

圖 2.7-92
胡鼻山人宋紹聖後十二丁醜生

圖 2.7-93
楊石頭藏真

圖 2.7-94
老夫平生好奇古

82 吳昌碩「千尋竹齋」印款，見《歷代印學論文選》，西泠印社出版社 2005 年 5 月版，第767 頁。

但錢松的創新使不少人認為錢氏已不落浙派窠臼，不應再列於「西泠八家」之內。誠然，錢松名列「八家」與其身居杭州有直接關聯，但從錢松篆刻的淵源以及整體創作來看，他還仍屬浙派的體系，他對浙派的造詣很深，若將他的一些作品置於黃易等人的作品中，簡直很難區別，如「叔蓋金石」（圖 2.7-95）、「趙惠父氏」（圖 2.7-96）、「一病身心歸寂寞，半生遇合感因緣」（圖 2.7-97）等印，都是標準的浙派風格。浙派本身是發展的，而非一成不變的，「思離群」才是浙派的精華所在。故將錢松納入浙派，當最符合開山祖丁敬的本義。遺憾的是，錢松正當壯年，卻因太平軍破杭，闔家死難[83]，使錢松未能盡展其才，尤為可惜。

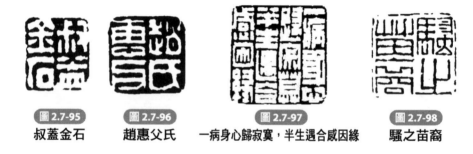

圖 2.7-95　叔蓋金石

圖 2.7-96　趙惠父氏

圖 2.7-97　一病身心歸寂寞，半生遇合感因緣

圖 2.7-98　騷之苗裔

浙派曾風靡全國，影響很大，西泠諸家只是其中的典型人物，當時習浙派者眾多，不乏高手，著名的如：

郭麐（1767—1831），字祥伯，號頻伽，別署白眉生、蘧（qú）庵居士等，江蘇吳江人。詩人、書畫家、金石家，著有《金石例補》、《靈芬館全集》、《靈芬館全集》等，精篆刻，其印如

83　錢松死難事，詳見蔣敦複《嘯古堂文集》「闔門死難事狀」。

「騷之苗裔」（圖2.7-98），顯然是浙派風範。

瞿中溶（1769—1842），字鏡濤，號木夫、萇生、木居士等。江蘇嘉定人。著名學者錢大昕之婿，博綜群籍，邃于金石考證之學，著有《漢金文編》、《吳郡金石志》、《集古官印考》、《古泉山館詩集》等。富於收藏，善書畫，尤工摹印，深得漢人之髓，曾自稱「白文不如曼生，朱文則自謂過之」[84]。其印如「郭麐祥伯氏印」（圖2.7-99）、「汪熤之印」（圖2.7-100）等，也是浙派風格。

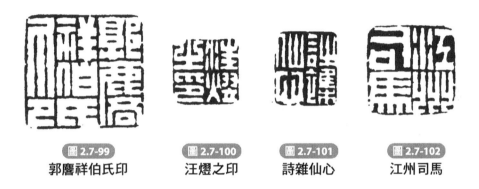

圖2.7-99
郭麐祥伯氏印

圖2.7-100
汪熤之印

圖2.7-101
詩雜仙心

圖2.7-102
江州司馬

高塏（kǎi）（1769—1839），字子高，號爽泉，浙江杭州人。其「詩雜仙心」（圖2.7-101）亦學浙派。

張鏐（1769—1821），字子貞，號老薑等，江蘇江都人。善山水、精篆隸，從「江州司馬」（圖2.7-102）印來看，頗得浙派神韻。

屠倬（zhuó）（1781—1828），字孟昭，號琴塢，潛園、耶溪漁

84　（清）蔣寶齡：《墨林今話》卷十二，《中國書畫全書》第十二冊，第1007頁。

隱等，浙江杭州人。能詩、善畫蘭竹，篆刻宗陳鴻壽，如「查揆字伯葵印」（圖 2.7-103）、「桃花山館」（圖 2.7-104）印，在道咸年間頗有盛名。

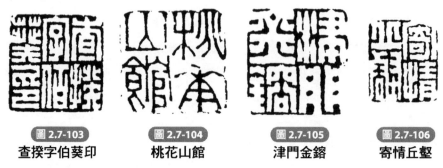

圖 2.7-103	圖 2.7-104	圖 2.7-105	圖 2.7-106
查揆字伯葵印	桃花山館	津門金鎔	寄情丘壑

楊澥（1871—1850），原名海，字竹唐，號龍石、野航、石公等。江蘇吳江人。精考證，善刻竹，早年學浙派，如「津門金鎔」（圖 2.7-105）印等，頗為厚重。

王應綬（1788—1841），字子若，後改名曰申，江蘇太倉人。能書畫，工篆刻，善摹古，其「寄情丘壑」（圖 2.7-106）印也純然是浙派風貌。

程庭鷺（1797—1859），字序伯，號蘅鄉等，江蘇嘉定人。善畫，著有《練水畫征錄》、《小松圓閣書畫跋》、《紅蘅館印譜》等。其印如「二十六宜梅花屋」（圖 2.7-107），亦宗浙派。

3. 鄧石如與「印從書出」

鄧石如（1743—1805），原名琰，字頑伯，號完白山人，又有完白、古浣子、游笈道人、鳳水漁長、龍山樵長等別署。安徽懷寧人。鄧石如早期曾以何震、梁袠、程邃為師，我們從「折芳馨兮遺所思」

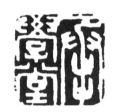

圖 2.7-107	圖 2.7-108	圖 2.7-109
二十六宜梅花屋	折芳馨兮遺所思	承學堂

（圖 2.7-108）、「承學堂」（圖 2.7-109）二印可以看到，朱文采用玉筋篆，白文則方正猛利，與徽派（或稱為皖派、新安印派）有著明顯的淵源，故後人多將其歸為「皖」派。但鄧石如後來又形成自己獨特的風格，流風所至，後世以「皖派」自許的印人多是在其創作基礎上發展的，其影響力至今猶存。自鄧石如以後，清代開始形成了浙、皖兩大篆刻流派爭奇鬥豔的局面。

魏錫曾曾評價鄧石如的篆刻是「書從印入，印從書出，其在皖宗為奇品、為別幟」。[85]「奇品、別幟」，分別點出了鄧石如對篆刻藝

85　（清）魏錫曾：《吳讓之印譜跋》，《歷代印學論文選》，第 706 頁。

術的最大貢獻以及與以前皖派的區別。而這個「奇」字就體現在「印從書出」上，以此入手，可從兩個方面來分析鄧石如對篆刻藝術產生的影響：

1. 強化了對筆意的追求，使「一個成功的篆刻家一定要是一個書法家，尤其是一個篆書家」成為人們的共識。追求「筆意」在元明就已是印人的目標，如甘暘就稱印文「宜清雅而有筆意」，[86]朱簡還曾以趙宧光的草篆體入印，但因篆書取法不古，未受到後人的認可。而鄧石如號稱「四體書國朝第一」，篆書更是被康有為稱之為「集篆書之大成」，他很自然地將篆書優勢運用到篆刻創作中來，將前人所提倡的「筆意」落在實處。毫無疑問，鄧石如樸茂雄渾、剛健婀娜、率真灑脫的篆書，為其篆刻風格的確立起了至關重要的作用。

鄧石如「印從書出」的突破首先體現在白文印中。元明以來的白文印主要師法漢印，印文取方正的繆篆，這使印人的篆書與篆刻的風格很難看出關聯。但鄧石如的白文印卻創造性地以婉轉遒勁的小篆入印，在這一點上，以前的印人是心有餘而力不足的，如潘西鳳的「白髮多時故人少」印也欲強調筆意，卻稍嫌板滯，能夠自如地將小篆應用于白文，鄧石如是篆刻史上的第一人。正如晚清楊沂孫所稱，頑伯「摹印如其書，開古來未發之蘊」[87]，如這方「我書意造本無法」（圖 2.7-110）白文印，刻于鄧石如四十五歲時，正是他的篆書開始成熟之際，此印雖略呈稚態，也不乏方圓失措的地方，但書、印風格統一之新風已然樹立；而「疁城一日長」（圖 2.7-111）、「淫讀古

86　（明）甘暘：《印章集說》，《歷代印學論文選》，第 89 頁。
87　（清）楊沂孫：《完白山人印譜序》，《歷代印學論文選》，第 662 頁。

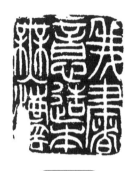

圖 2.7-110
我書意造本無法

圖 2.7-111
暘城一日長

圖 2.7-112
淫讀古文，甘聞異言

文，甘聞異言」（圖 2.7-112）二印則已相當成熟，字形以圓為主，又方圓互參，筆劃婉轉遒勁，筆劃渾樸又不失靈動，與鄧石如的篆書可謂異曲同工。

朱文印傳統上本就以小篆為主，故鄧石如以小篆入朱文印，更是駕輕就熟，如「意與古會」（圖 2.7-113）、「十分紅處便成灰」（圖 2.7-114）二印，充分表現了鄧石如篆書剛健婀娜的筆意，也很好地協調了剛與柔、方與圓之間的關係，使圓朱文擺脫了元明以來刮削做作的習氣。當然，鄧石如純熟的沖刀法，豐厚流暢，遒勁如鐵，也為更好地表現筆意提供了極大的幫助。

2. 在篆刻的章法安排上，引入「疏處可使走馬，密處不使透風」、「鐵鉤鎖」等書法理論，增強了篆刻藝術的視覺效果。篆刻創作並不是簡單地將篆書擺放在印中，它有自己的章法構成規律。鄧石

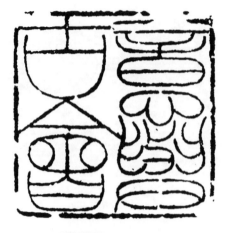

圖 2.7-113 意與古會

圖 2.7-114 十分紅處便成灰

如對六朝碑版曾有「字畫疏處可使走馬，密處不使透風」之論，[88]他又將此論運用到篆刻的章法安排中，我們若將鄧石如的印章置於同時代其他印人的作品中，會感受到有很強的視覺衝擊力，令人耳目一新。這除了筆劃靈動、剛健外，最關鍵的是章法與眾不同。趙之謙最讚賞此語，稱之為印林「無等等咒」[89]。另外，鄧石如對

圖 2.7-115 江流有聲，斷岸千尺

章法安排還有「計白當黑」之見，也頗使人受到啟發，如這方著名的「江流有聲，斷岸千尺」（圖 2.7-115）朱文印，婉轉流暢、筆道剛

88　（清）包世臣：《述書上》，《歷代書法論文選》，上海書畫出版社 1979 年版，第 641 頁。

89　（清）魏錫曾：《吳讓之印存跋》，《歷代印學論文選》，第 707 頁。

勁，章法上左疏右密，但密中有疏，疏中有密。「流」字採取繁寫，「岸」字則用簡寫，故意造成疏處彌疏，密處更密，極大地增強了虛實對比，真發前人所未發。

鄧石如刻過一方「鐵鉤鎖」（圖 2.7-116）白文印，在邊款上自稱「作印亦用此三字」[90]，我們在前文已作過分析，很能體現鄧石如對章法的認識，他除了要求筆劃遒勁有力之外，筆劃間還有一種牽帶盤結的關係，使印文之間互相粘接，形成了一個有機整體，章法也更加貫通，如「燕翼堂」（圖 2.7-117）、「靈石山長」（圖 2.7-118）、「兩地青礀」（圖 2.7-119）、「闕裡孔氏雩谷考藏金石書畫之記」（圖 2.7-120）等印無不體現出這種特點。鄧石如的這種章法

90　《歷代印學論文選》，上海書畫出版社 1979 年版，第 850 頁。

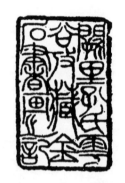

圖 2.7-119 兩地青磽　圖 2.7-120 闕裡孔氏雩谷考藏金石書畫之記

安排，從實踐上突破了元明以來印人僅僅追求勻落、整齊的格局。

　　總之，鄧石如以其篆刻上的卓越實踐，為清代中期的皖派注入新的活力，也為篆刻發展開闢了一條新的道路。 此後的吳讓之、徐三庚、趙之謙、黃牧甫、吳昌碩諸篆刻大家，無一不具備高超的篆書水準，形成自己的篆書風格，與此相對應，他們的篆刻也都形成了自己的風格，而且二者的風格是極其統一的。

　　鄧石如一生挾藝飄零四方，作品流散嚴重，搜集困難，且與開派的丁敬一樣，所作不免龍蛇混雜，這為後人的承習造成很大困難。鄧石如的再傳弟子吳熙載應時而出，完善並發揚了鄧石如的篆刻藝術。

　　吳熙載（1799—1870），原名廷颺，號讓之，亦作攘之，別號讓翁、晚學居士、方竹丈人。江蘇儀征人。善畫，工篆書，受業于鄧石如的得意弟子包世臣，15 歲時開始習漢印，30 歲時見到鄧石如的篆刻，遂「篤信師說，至老不衰」。吳讓之不愧是頑伯的衣缽傳人，將

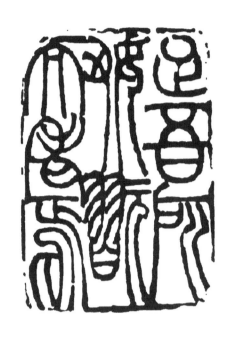

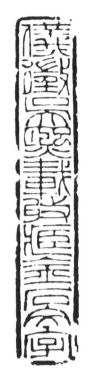

足吾所好玩而老焉　　 儀徵吳熙載收藏金石文字

鄧氏「印從書出」的特點發揮得淋漓盡致，如「足吾所好玩而老焉」（圖 2.7-121）朱文印，印文舒卷自如，翩然多姿，筆劃流暢秀潤，印文之間穿插開合，顧盼呼應，分明就是攘翁那體勢圓轉、展蹙自由的篆書面貌再現；其「儀徵吳熙載收藏金石文字」（圖 2.7-122）朱文印，卻汲取漢碑額和磚瓦形式，印文雖呈扁狀，卻仍能使筆劃停轉自如，疏密得當；他的白文印「汪鋆」（圖 2.7-123）、「趙之謙」（圖 2.7-124），也仍然是舒展自如，勁秀多姿。他白文印的印文有一個特點，就是筆劃一般橫粗豎細，且筆劃一般中間飽滿、兩端出以

鋒穎，橫畫取勢上拱，這一特點源於他的篆書。但其篆書每有屠弱之譏，而上石後則特顯質樸、渾厚。

圖 2.7-123　汪鋆　　　圖 2.7-124　趙之謙

　　攘翁篆刻的灑脫風韻，與其出神入化的刀法有著內在的聯繫。他運刀迅疾、純熟，以沖刀輕淺取勢，犀利遒勁，強調起、收刀以及轉折處的筆意和鋒穎的體現，自然而不尚雕琢，如行云流水，於勁健處見渾厚華滋。其晚年更入化境，如那方「趙之謙」白文印，是他在近乎於盲的情況下所刻，仍然鋒穎畢現，婉轉灑脫，真是純以神行，使刀如筆。

　　對攘翁的評價也頗見仁見智，大家都承認他功力深厚、純熟，但于創新一項多有微辭。如趙之謙在《書揚州吳讓之印稿》中以攘翁僅是「謹守師法，不敢逾越」，「于印為能品」，評價並不很高。高士顯在《吳讓之印存跋》中亦云：「完白使刀如筆，必求中鋒，而攘之均以偏勝，末流之弊，遂為荒傖，勢所必至也」，其實中鋒、偏鋒之說固然二人有別，攘翁筆力弱于完白也為不爭之事實，但說攘翁不敢越雷池一步，似言過其分。他充分發揮了篆書婀娜多姿的優勢，展示出筆意的細膩入微，這正是他的出藍之處，「有守而不泥其跡」（吳昌碩語）的評價還是比較公允的。

攘翁一生治印逾萬，是個高產的篆刻家，在鄧石如印跡難尋的情況下，攘翁作品是最佳的選擇，故人們多舍鄧趨吳，故吳昌碩說「學完白不若取徑于讓翁」[91]。

皖派自吳讓之後，還有吳諮（1813—1858）、王爾度等能傳鄧石如法，如吳諮的「徐氏璿甫」（圖 2.7-125）朱文印、王爾度的「歸安姚觀元印」（圖 2.7-126）白文印，但都有工穩有餘而渾厚灑脫不足的問題。

圖 2.7-125　徐氏璿甫　　　　圖 2.7-126　歸安姚觀元印

皖宗與浙派相比，浙派重刀法以及篆法的特定結構，多屬形跡的層次，而皖派對篆法的要求不全在篆書的結體，更注重篆書的風格。篆書的風格是千人千面，從而造成學習皖派的印人可發揮的餘地就更大，風格也更多樣。晚清的篆刻發展也證明了這一點。

4. 巴慰祖與徽派

與鄧石如同時，也有一位被稱為「徽派」傳人的巴慰祖。

巴慰祖（1744—1795）。字予藉，一字子安，號雋堂、晉堂、蓮

91　（清）吳昌碩：《吳讓之印譜・跋》，《歷代印學論文選》，第 709 頁。

舫等。安徽歙縣人。巴氏善摹古青銅器，可亂真，又究心印學，稱「印章之祖秦漢，如尋山之有昆侖，問水之有星宿海也」。曾以明顧氏《集古印譜》原本，擇其精善，摹刻成《四香堂印譜》，張廷濟曾將此與蘇宣所摹刻秦漢印譜並稱最善，並贊曰「不粘不離，形神俱到」（《清儀閣題跋》）。而能真正代表他水準的是所謂的《董巴王胡會刻印譜》。人或以此譜為乃董洵、巴慰祖、王振聲、胡長庚四人之作，而據沙孟海等考證，全系巴慰祖之作，[92]其作品如「董洵之鉥」（圖 2.7-127）、「乃不知有漢無論魏晉」（圖 2.7-128）、「己卯優貢辛巳學廉」（圖 2.7-129），殊有漢人面目。此譜曾歸黃牧甫舊藏，黃氏曾勤加摹仿，臨摹之作置於冊中「幾無以區其真贋」，可見巴氏對黃牧甫的影響很大。巴慰祖能在浙派崛起之時，以對秦漢印章過硬的理解享譽一時，程芝華曾稱其為「秦漢之嫡派」，晚清趙之謙極力推崇巴慰祖，稱其印「今殆無匹」，並將其與鄧石如和西泠諸人相提並論，稱「浙、皖二宗可數人，丁、黃（易）、鄧、蔣（仁）、巴（慰祖）、胡（唐）、陳（曼生）」[93]。

巴慰祖與程邃、汪肇　（1722—1780）、胡唐（1759—1826）曾有「歙四家」之稱，其中胡唐是巴氏的外甥，以年秩論，程邃已過汪、巴兩代，後人以四家皆安徽歙縣人而同列一派。汪肇　作品有「尚書郎印」（圖 2.7-130），胡唐有「樹穀」（圖 2.7-131）四靈印。他們的篆刻風格雖不盡相同，但總體上屬工整、雅妍一路的秦漢

92　沙孟海：《記巴慰祖父子印譜》，《沙孟海論書叢稿》第 83 頁；張鬱明：《董巴胡王會刻印譜考辨》，《中國篆刻》總第 11 期。

93　（清）趙之謙：「巨鹿魏氏」印邊款，《歷代印學論文選》，第 893 頁。

圖 2.7-127
董洵之鈢

圖 2.7-128
乃不知有漢無論魏晉

圖 2.7-129
己卯優貢辛巳學廉

印風格。他們對秦漢傳統有很深的理解，也能破除明人舊習，但他們卻未能創造新法。以後的浙派印人陳豫鐘在見到那部《會刻印譜》後說：「乍見絕似漢人手筆，良久覺無生趣，不免刻意，所謂篤古泥規模者是也。」（「蓮莊」印邊款）我們拋開印人間的門戶之見，也確實感到，臨仿乃至創作的作品能置漢印之中而亂真，是令人佩服處，也是令人遺憾處，也是為何巴氏未能與丁敬、鄧石如二人鼎足而立的原因。

圖 2.7-130 尚書郎印

圖 2.7-131 樹穀

 ## 清代晚期的篆刻大家

1. 趙之謙與融會浙皖二派、「印外求印」的藝術思潮

篆刻藝術在晚清進入高度成熟的階段，標誌是此時逐漸形成了一股有相近藝術思想、創作傾向的藝術思潮，該思潮的核心是融會浙、皖二派，追求「印外求印」。這一思潮的產生是在社會動盪，金石、文字之學達到高潮，今文經複又興起這一社會背景下，它促使人們對已經風行近百年的浙、皖兩派進行反思，從而形成了「印外求印」的指導思想。

高時顯這樣評述浙、皖二派的發展：「浙歟徽歟？胥是道歟？龍泓承雪漁支離之極，致力秦漢，以古雅出之；完白承穆倩破碎之極，致力斯、冰，以雄渾出之；各有所因，各有所創，初無所用其軒輊也。」[94]丁敬、鄧石如二人力挽前代衰微之勢，遠紹古人，各自發展成為古雅、雄渾的兩大流派，藝術上都取得很高的成就，難分伯仲。晚清浙派發展到趙之琛，雖有「鋸牙燕尾」的弊病，但其印之精美、純熟卻無人可及；皖派吳讓之的沖刀法也達到了出神入化之境界，單純師法其中任何一派，都很難再有突破、超越。

這種狀況使思想活躍的印人開始思考如何能夠突破二派的藩籬，「西泠八家」中的最後一家錢松已在實踐中嘗試綜合二派的優勢。錢松早年沿用浙派的切刀，但後來卻稱：「篆刻有為切刀，有為沖刀，其法種種，予則未得，但以筆事之，當不是門外漢。」[95]開始借鑒皖派的用刀。趙之謙也曾說錢松用刀是「以輕行取勢」，與吳讓之的淺

94 （清）高時顯：《吳讓之印存跋》，《歷代印學論文選》，第 711 頁。

95 （清）錢松「蠡舟借觀」款，時年甲寅，36 歲，離去世尚有六年。《歷代印學論文選》，第 885 頁。

沖刀確有相似的一面。錢松的好友趙之謙[96]則在錢氏基礎上更進了一步。

趙之謙（1829—1884），字益甫，叔，別號冷君、悲庵、無悶、子欠、憨寮等。浙江紹興人。著有《悲庵居士文存》、《悲庵居士詩賸》、《國朝漢學師承續記》、《補寰宇訪碑錄》、《二金蝶堂印譜》等。趙之謙是一個傑出的全能藝術家，天資聰穎，于詩文、繪事、書法均有極高的成就，又鑽研學術，致力於文字訓詁和金石考證之學，與胡澍、魏錫曾、沈樹鏞、潘祖蔭等學者相友善，一同搜研金石文字，鑒定碑帖書畫，1872 年還曾至江西主修《江西通志》。趙之謙具有很強的行政能力，於刑名、錢糧、漕運等靡不精通，咸豐九年（1859）31 歲時考中舉人，先後曆官鄱陽、奉新、南城知縣達 12 年，後積勞成疾，卒于南城任所，年僅 56 歲。趙之謙賣書、賣畫，以文會友，卻似未聞賣印，他的篆刻藝術生涯並不長，一生刻印並不多，大部分印作刻於 30 到 36 歲期間，而 46 歲以後就很少創作了。

胡澍曾這樣評價趙之謙所走的篆刻道路：「初遵龍泓，既學完白，後乃合徽、浙兩派，力追秦漢。」[97]丁仁在《趙叔印存》序中也稱其「融皖派於浙派中」，沙孟海則稱：「徽、浙異宗，至叔、叔蓋而其流漸合。」[98]而這正是錢松所欲完成的事業。趙之謙早期學習過浙

圖 2.7-132　益甫手段

96　（清）錢松在庚申難作後，其子錢式即歸趙之謙撫養，故二人有托孤之誼。

97　（清）胡澍：《趙叔印存·序》，《歷代印學論文選》第 720 頁。

98　沙孟海：《沙邨印話》，見《沙孟海論書叢稿》第 100 頁。

派，如所作「益甫手段」（圖 2.7-132）、「趙之謙印」（圖 2.7-133）、「書生世業」（圖 2.7-134）三印，二朱一白，皆能得浙派風神；趙之謙也有學習皖派的作品，如「陶山避客」（圖 2.7-135）印是其朱文印精品，婉轉如意，在邊款中明確注明「學完白山人作」。此外，趙之謙還有一方「樹鏞審定」（圖 2.7-136）白文印，邊款中明確聲稱此印「有丁、鄧二家合處」，顯示出融會二派的具體行動。錢、趙二人還有一共同之處就是都對秦漢古印有著近乎相同的深刻理解，趙之謙曾曰：「漢銅印妙處，不在斑駁，而在渾厚，學渾厚則全恃腕力。石性脆，力所到處，應手輒落，愈拙愈古，看似平平無奇，而殊不易貌。此事與予同志者，杭州錢叔蓋一人而已。故叔蓋以輕行取勢，予務為深入，法又微不同，其成則一也。」[99]雖具體刀法上二人有所不同，效果卻是一樣的。他們二人所走的這種合浙、皖兩派，再力追秦漢的道路，為晚清大多數印人所遵循。

但趙之謙卻有勝過錢松之處，這就是他所具有的深厚金石學修養。趙之謙 17 歲即從金石鑒藏家鳴野山房主人沈複燦（霞西）習金石之學，後世稱其為「金石鉅子」[100]。故趙之謙後期[101]的篆刻創作能自覺地利用其深厚的金石、文字學修養，主動地去研討金石的形式、文字與篆刻創作之間的內在關係，將鐘鼎、秦權、詔版、碑碣、鏡銘、造像、泉幣、壺洗、瓦當、磚記等古代文字，融會貫通，運用于

99 趙之謙「何傳洙印」邊款，見《歷代印學論文選》第 889 頁。

100 （清）任菫：《吳讓之印存》跋中有「趙、魏（錫曾）、沈（均初）三家稱金石鉅子」語，《歷代印學論文選》，第 712 頁。

101 趙之謙篆刻前後分期以趙氏 34 歲時致其友秦勉鋤的信為分界，信中曰：「弟在三十年前後，自視書畫篆刻尚無是處。壬戌（1862）以後，一心開闢新路，打開新面。」

圖 2.7-133	圖 2.7-134	圖 2.7-135	圖 2.7-136
趙之謙印	書生世業	陶山避客	樹鏞審定

印面上，使篆刻藝術的內涵更加豐富，也為篆刻藝術的繼續發展提供了無限生機，堪稱是對篆刻最大的貢獻。趙之謙本人對此也甚自負，稱「為六百年來摹印家立一門戶」，[102]此話可謂大也。但奇怪的是，一向中庸的士人對這句話不但無任何異議，且皆認可並奉行不渝，因為它使篆刻有了近乎無窮的發展空間，以後凡是有成就的印人無不是沿著這條道路繼續發展，直至今天，篆刻發展仍未脫出叔所提出的範疇。民國時葉銘曾如是說：

> 吾鄉先輩悲盦先生，資稟穎異，博學多能，其刻印以漢碑結構融會於胸中，又以古幣、古鏡、古磚瓦文參錯用之，回翔縱恣，唯變所適，誠能印外求印矣。而其措畫布白，繁簡疏密，動中規矱，絕無嗜奇戾古之失，又詎非印中求印而益深造自得者，用能涵茹今古，參互正變，合浙、皖兩大宗而一以貫之。

這是對趙之謙「印外求印」理論全面深刻的闡釋。下面略舉一些趙之謙汲取印外文字入印的作品，來看他是如何落實「印外求印」理論的：

102 趙之謙「松江沈樹鏞考藏印記」邊款，《歷代印學論文選》第 892 頁。

圖 2.7-137 遂生　　**圖 2.7-138** 福德長壽　　**圖 2.7-139** 沈樹鏞同治紀元後所得　　**圖 2.7-140** 靈壽華館

圖 2.7-141 沈樹鏞印　　**圖 2.7-142** 壽如金石佳且好兮　　**圖 2.7-143** 沈均初收藏印　　**圖 2.7-144** 鄭齋所藏

　　白文印「遂生」（圖 2.7-137），是在「《開母廟石闕》中得此意」。白文印「福德長壽」（圖 2.7-138），取北魏「龍門摩崖」，相同者尚有同年所刻「禾安七佛之塪」等印。白文印「沈樹鏞同治紀元後所得」（圖 2.7-139），邊款云：「篆分合法，本《祀三公山碑》。」白文印「靈壽華館」（圖 2.7-140），邊款云「法鄐君開褒餘道碑」。白文印「沈樹鏞印」（圖 2.7-141），邊款云「擬石鼓文」。朱文印「壽如金石佳且好兮」（圖 2.7-142），則取意於「漢鏡鐙」。朱文印「沈均初收藏印」（圖 2.7-143），邊款云「古鏡銘」。朱文印「鄭齋所藏」（圖 2.7-144），邊款云「略似六國

圖 2.7-145 　星遹手疏　　　圖 2.7-146 　丁文蔚　　　圖 2.7-147 　朱志複字子澤印信

幣」。朱文印「匀叔」，則是法「古泉文」。

真是舉不勝舉，幾乎包括了當時所能見到的各種金石文字，而且基本上是一印取法一種字體，呈現出風格多樣的特色。

趙之謙對於取材物件並非原樣套用，而是進行加工改造，既保留原來文字的基本格調，又要適應印章的形式、格局，最後再統一於一個有機整體。這個看似簡單的過程顯示了趙之謙卓越的天分。我們可從叔對《天發神讖碑》的運用來窺測其中的玄妙，趙之謙仿此碑的印章有三枚，依所刻先後分別是「星遹手疏」（圖 2.7-145）、「丁文蔚」（圖 2.7-146）、「朱志複字子澤印信」（圖 2.7-147）三方白文印，「星遹手疏」印本來是欲仿漢印的，刻完後發覺「乃類《吳紀功碑》」，故漢印氣息較濃；「朱志複字子澤印信」印則帶有教學示範的含義，有弟子指問《天發神讖碑》：「摹印家能奪胎者幾人？」叔刻此印答之，但並不滿意，乃解嘲曰「實《禪國山碑》法」；這方「丁文蔚」印，是友人臨別時囑刻，因時間緊，遂以單刀直沖為之，轉折處汲取《天璽碑》方折，下垂筆劃出以尖鋒，章法得「寬可走馬、密不透風」之要訣。趙之謙的臨時急就，不但「頗似《吳紀功碑》」，還為以後齊白石的開宗立派給以極大的啟迪。這方印從字形

上看與原碑委實差距很大，但卻有分朱布白的理由，如「文」字以斜筆處理，乃是為了呼應「丁」字的下端空白。此印完全可以用「隨手變化，得魚忘筌」來形容了。明徐上達曾說「善摹者，會稽神，隨肖其形；不善摹者，泥其形，因失其神……其可領略者，神而已」[103]，叔可謂得之矣。

趙之謙曾自稱：「生平藝事皆天分高於人力，惟治印則天五人五。」其實，他「存印大致是不出三百方的，按趙氏在京兩載，僅刻印二十，其四十後又極少奏刀，可見一生治印無多」[104]，魏錫曾也說過叔「學力不副天資，又不欲以印傳」[105]之類的話。既一生治印不多，何談「用力之多且勤」。趙之謙向以小技視刻印，而其篆刻卻偏最受後人尊崇，馬國權先生曾說：「叔的篆刻不同于書法，它沒有毀譽的問題，不論什麼人，都異口同聲讚美，許為明清以來翹楚。」很值得我們深思。

2. 吳昌碩

趙之謙的篆刻汲取了大量印外文字，但他對每種文字的取法實踐不過數方，雖對後世有重要的啟發作用，卻並未深入，也未能將某種形式加以固定、強化。所以，稱趙之謙為集大成者，不如稱其為開創者，他對晚清篆刻的發展有開拓之功。所謂「前修未密，後出轉精」，吳昌碩走的也是融會浙、皖二派，深入秦漢，「印外求印」的道路，並使他成為近代藝術史上，身兼詩、書、畫、印四絕於一身，

103 （明）徐上達：《印法參同》「傳神類」，見《歷代印學論文選》第131頁。
104 韓天衡：《天衡印譚》，上海書店出版社1993年10月版，第318頁。
105 《歷代印學論文選》第707頁。

取得極高的藝術成就，具有國際性影響的一代宗師，對後世產生了極大的影響。

吳昌碩（1844—1927），初名俊，俊卿，字昌石、昌碩，又有缶廬、老缶、缶道人、苦鐵、破荷、消魎廬、大聾等別號。浙江安吉人。吳昌碩突出的成就表現在，他能以其特有的刀法汲取秦漢磚瓦文字與封泥的特質，將風格固化為高古、雄渾、朴拙、厚重，使人感到一種氣度恢宏的陽剛之美。

吳昌碩早年有一部印譜《朴巢印存》[106]，為吳氏 22 歲到 27 歲期間所作，共 103 方印，很能反映吳氏早年融會浙、皖的舉措。其中有仿清初皖派之作的，如「白蘋花館」、「落花無言人澹如菊」（圖 2.7-148）二印，皆以沖刀完成，但鄧石如、吳熙載強調筆意的特點還未充分表現。在印中體現筆意需具備高超的篆書水準，故吳昌碩得皖派精意還在篆書形成風格以後，如所刻「徐鹿」（圖 2.7-149）白文印，邊款稱「擬完白山人法」；「學稼軒」（圖 2.7-150）朱文印，邊款稱「擬攘翁法」，充滿吳昌碩自己的石鼓文風格。

相對而言，吳昌碩早年對浙派所下工夫更深，如「傑生小篆」（圖 2.7-151）、「畫眉深淺入時無」（圖 2.7-152）二印，深得西泠神韻。吳昌碩之所以成為大師，不僅能入之深，還能脫去形跡，形成自己的風格。仍是仿浙派，他晚年所作與此就大不相同了，如「落拓道人」（圖 2.7-153）乃「擬切刀法」之作，雖未脫盡浙派風貌，但

106 祝遂之：《略論吳昌碩的〈朴巢印存〉及其他》，見《印學論叢》，西泠印社出版社 1984 年版，第 253 頁。

圖 2.7-148 落花無言人澹如菊　　圖 2.7-149 徐廆　　圖 2.7-150 學稼軒

圖 2.7-151　　　　圖 2.7-152　　　　圖 2.7-153　　　　圖 2.7-154
傑生小篆　　　畫眉深淺入時無　　　落拓道人　　　　松管齋

已具吳氏取法封泥的面目；「松管齋」（圖 2.7-154）印作于戊申年
（1908），吳昌碩時年 64 歲，雖是「擬鈍丁」之作，卻已完全是自
家面目。

　　當然，吳昌碩早年也曾受到不良印風的影響，如《朴巢印存》中
就有受《飛鴻堂印譜》中格調不高印作傳染的印作，如「仁者壽」
（圖 2.7-155）、「古鶴巢」（圖 2.7-156）二印。隨著見識的提高，

圖 2.7-155　仁者壽

圖 2.7-156　古鶴巢

在以後的印中就再也見不到了。

　　下面主要再從吳昌碩對篆法的突破、「印外求印」的拓展上來分析他的藝術成就。

　　自鄧石如「書從印入，印從書出」以來，印人若在篆書上沒有突破，就很難躋身一流大家的行列。缶翁早年學篆受楊沂孫影響很大，楊氏篆法參稽金文、石鼓等大篆，又以平正出之。約 1885 年，好友潘瘦羊將汪鳴鑾手拓的《石鼓文》精本送給吳昌碩，缶翁如獲至寶，從此，他無一日不臨石鼓文，曾說：「予學篆好臨石鼓，數十載從事於此，一日有一日之境界。」**107**缶翁初習石鼓文時，寫得也極平正，隨著臨習的深入，開始參以己意，一反小篆勻整的體勢，而是以竦峭取勢，結體向右聳肩。符鑄評云：「其結體以左右上下參差取勢，可謂自出新意，前無古人，要其過人處，為用筆遒勁，氣息深厚。」缶翁所書石鼓文渾脫有生氣，凝聚了缶翁數十年功力，凝練遒勁，剛柔相濟，嫵媚奇崛。這些在他的印章都有體現，如他 74 歲時所刻的「吳昌碩大聾」（圖 2.7-157）白文印，「碩」字的收筆最能體現出

107 《吳昌碩石鼓文墨蹟》，上海書畫出版社，第 41 頁。

 吳昌碩大聾　　　圖 2.7-158 畫奴

他用筆的特點，而筆劃的遒勁和氣息的凝重尤能神合石鼓。其他如「畫奴」（圖 2.7-158）等印，用筆圓轉，字形偏長，簡直就是將石鼓文移入印中。但印文畢竟要求有自己的體勢特點，吳昌碩更多的時候僅是吸收石鼓文的氣息于印中，即便使用石鼓文的字形，也並不誇張左右欹斜的體勢，他大多數的印文仍是較平正的，很接近楊沂孫的篆書。

在吳昌碩的時代，「印外求印」已基本成為印人的共識，湛于金石學修養的缶翁印中當然也不乏這方面的佳作，如「昌石」印取法「古匋器文字」；「山如」（圖 2.7-159）印乃「仿陶拓」之作；「石墨刀」印為「擬泉範字」；「倉石道人珍秘」（圖 2.7-160）印乃「擬漢碑額篆」；「谷」印為「擬《張遷碑》篆額」；「一月安東令」（圖 2.7-161）印，邊款稱「『一月』，兩字合文，見殘瓦券」等。吳氏取法的範圍要少於叔，缶翁對「金石」中的「石」類更為倚重，除漢碑額外，多以磚瓦、陶器文字為主，尤其突出的是缶老抓住剛為學術界所認定的封泥，並由此將風格固化在高古、雄渾、樸拙上。吳昌碩應是第一個對封泥從文字到形式全面汲取的印人，之前的

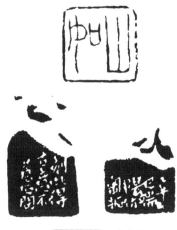

圖 2.7-159　山如　　　　　　　　　　　　圖 2.7-160　倉石道人珍秘

趙之謙與徐三庚都將封泥視為印範，而未能充分利用。吳昌碩的時代，封泥的用途、價值已為人充分認識，封泥的出現彌補了秦漢印缺少朱文的遺憾，它那殘破卻變化多端的邊欄，時斷時續的筆劃，筆劃粘連處的虛虛實實，煥發著印人從未體驗過的高古與蒼茫。

圖 2.7-161　一月安東令

缶翁在邊款中多次提到學習古封泥的體會，如「方勁處而兼圓轉，古封泥時或見之。西泠一派實祖於此」[108]、「刀拙而鋒銳，貌古而神虛」（吳昌碩「聾缶」印邊款）。他學封泥決非只學封泥的殘破和厚厚的寬邊，而是從中體會古人的神韻，並參以磚瓦文字的特點，以其學力和化古為新的手段，將封泥的古樸渾穆融入他的刻刀之下，並最終形成自己的面目。

吳昌碩對封泥的汲取，還由此帶來了篆刻藝術形式的重大突破。

108（清）吳昌碩「葛書征」印邊款。

在缶翁之前，篆刻的朱文多仿宋元朱文，以纖細的
小篆為主流，即使是浙派仿魏晉的朱文印也以勁挺
為務，所謂「陽文，文貴清輕；陰文，文貴重濁」
（周公瑾《印說》），而刻粗朱文印很容易板、

圖 2.7-162 在田

俗、蠢，像清初林皋的這方「在田」（圖 2.7-
162）印及清中期喬林的「漁村」（圖 2.7-163）印就是典型。粗朱文
幾乎成為治印的禁區。但缶翁卻化腐朽為神奇，以他特有的殘破手
法、巧妙的疏密安排，化解了粗朱文最易導致的板滯，如「石潛大
利」（圖 2.7-164）、「竹楣平安」（圖 2.7-165）二印，渾穆、蒼茫
之氣撲面而來，甚至有研究者從印中看出了「濃、淡、枯、濕、焦」
五彩墨色來。[109]

　　吳昌碩的刀法也常為人津津樂道，對形成他那高古、雄渾、古拙
的風格有直接的關係。其刀法力合浙、皖，能將浙派用刀的堅澀古
拙、皖派用刀的明快流暢統一起來，繼承並發展了錢松的切中帶削的
方法，以中鋒為主，有刀有筆，含蓄凝煉，有橫掃千軍之勢。他所用
刀就是大家所熟知的圓杆鈍刀。以鈍刀求古拙，清中期的沈鳳就曾嘗
試，梁巘對使用鈍刀的意見是「不廢此一法」，但不能「專尚此
也」[110]，畢竟古語有「工欲善其事，必先利其器」！但缶翁卻以其驚
人的腕力，以鈍刀作長驅直入，楊峴題《缶廬印存》云：「吳君刓印
如刓泥，鈍刀硬入隨意治。」可想見其痛快淋漓處。明代徐上達說：
「刀法有三，最上游神之庭，次之借形傳神，最下徒像其形而已。」

109 劉江：《略論吳昌碩印中的筆與墨》，《中國篆刻》，第 2 期。
110（清）梁巘：《承晉齋集聞錄》，上海書畫出版社 1984 年版，第 125 頁。

圖 2.7-163 漁村　　圖 2.7-164 石潛大利　　圖 2.7-165 竹楣平安

（《印法參同》）而吳昌碩的刀法即屬於「遊神之庭」的。自缶翁篆刻風行之後，妍柔光潔的刻法便不為人所喜了。

吳昌碩的藝術風格與他獨具的藝術氣質、審美思想有很大關係。缶翁「嗜古磚」，曾說「舊藏漢晉磚甚多，行所好也」（「道在瓦甓」印款），他出身貧苦，為人樸實，這些古代最普通的器物，造型樸陋，卻流露出高渾、古拙、雄厚之氣，吳昌碩以「缶」為號，對此終身孜孜以求。吳昌碩有《刻印》詩一首，頗能反映缶翁師法古人、「與古為新」之意，詩云：

贗古之病不可藥，紛紛陳鄧追遺蹤。摩挲朝夕若有得，陳鄧外古仍無功。天下幾人學秦漢？但索形似成疲癃。我性疏闊類野鶴，不受拘束雕鐫中。少時學劍未嘗試，輒假寸鐵驅蛟龍。不知何者為正變，自我作古空群雄……今人但侈慕古昔，古昔以上誰所宗？詩文書畫有真意，貴能深造求其通。[111]

111 《缶廬集》卷一，見《歷代印學論文選》，第 1017 頁。

此詩傳遞了吳昌碩這樣的思想：學習篆刻要深入學習古人，但「今人但侈慕古昔，古昔以上誰所宗」？不能僅停留在摹古上，而要「自我作古空群雄」，前提則是「貴能深造求其通」。而我們知道，缶翁是集詩、書、畫、印為一身的藝術大師，他書中有畫象，印中有書意，畫中還彌漫著強烈的金石氣息，使四者達到氣象上的完美統一。如他受畫風的影響，在印章的章法處理上，極重視整體的氣勢，以虛實、疏密、參差、呼應等手法，巧妙佈局，厚重處不板滯，空靈處不輕浮，而且往往能化腐朽為神奇。人稱吳昌碩能在不經意處見功夫，誠然不虛。

3. 黃士陵

黃士陵（1849—1908），字穆甫，一作牧甫，號倦叟。安徽黟縣人。黃士陵與吳昌碩同是晚清印壇上開宗立派、對後世有深遠影響的印壇巨人。但黃士陵當時的聲名卻與吳氏難以比肩，方藥輯《晚清四大家印譜》，所收為吳熙載、趙之謙、吳昌碩、胡钁四人，黃士陵並未列其中。其原因當是吳昌碩奮舉海派大纛于江、浙、滬間，又曾於民國間首任西泠印社社長，年高藝望，門下弟子眾多，可謂名滿天下，勢落九州之外；而黃士陵年少於吳昌碩六歲，又早逝，且於 55 歲就退隱故里，居又安徽僻處。當時二人影響之高低可想而知。但黃士陵卻以其獨具特色的藝術魅力征服了後人，或是缶翁「大寫意」式的印風已經司空見慣，黃牧甫那精整雅致、光潔平正而又變化多端的「工筆」式印風複為人們所喜。二人各自將陽剛與陰柔兩種風格發揮到極致。

黃士陵同吳昌碩一樣走的是學習浙、皖二派，深入秦漢，印外求

印，再別樹一幟的篆刻創作道路。下面先探尋黃士陵篆刻的淵源。

　　黃士陵家世清寒，但幼承庭訓，在八九歲時，即於「詩禮之暇，旁及篆刻，自鳥跡蟲篆，以及商盤周鼎、秦碑漢碣，無不廣為臨摹」[112]，後慘遭兵燹（xiǎn），流離失所，無法走舊時文人都欲走的科舉之路，故王易說其「幼更亂離，不事舉業，篤學嗜古，多識博聞，同、光間，僑居章門，鬻書治印」[113]。他早期多取法鄧石如、陳鴻壽、吳讓之等名家的路子，如刻於戊寅（1878）的「黃廷珍印」（圖 2.7-166）印是「擬曼生翁意」，「行深般若波羅蜜多時」（圖 2.7-167）印則是「仿完白山人作也」。黃氏早期學吳熙載最能得神似，如摹刻的「足吾所好玩而老焉」（圖 2.7-168）印，用刀勁爽不讓攘翁，甚至有一段時間專以吳熙載的面目酬世，如他 32 歲所刻的「星譽印信」（圖 2.7-169）白文印，署款曰「略師攘之先生意」，但神采已不輸攘翁，置攘翁印譜中也難辨識，顯示了黃士陵超強的摹擬能力。這段時間可稱為黃士陵篆刻發展的摹擬期。[114]

　　1885 年，黃士陵受人之薦來到北京國子監讀書是其人生的一大轉折。在北京的三年時間裡，他致力於金石學的研究，得到盛昱、王懿榮、吳大澂等名家學者的指授，擴大了視野，增長了學識，如是年作「士愷長壽」印，邊款稱：「子靜仁兄藏印甚富，秦漢以來諸名手所作不下千方，鑒賞精殷，無美不具，洵巨觀也。」[115]京師的公私收

112 黃士陵胞弟黃志甫在穆甫早期印譜《般若波羅蜜多心經印譜》跋中所言。

113 王易：《黟山人黃牧甫先生印存》題識，《歷代印學論文選》，第 809 頁。

114 馬國權：《黃牧甫和他的篆刻藝術——〈黃牧甫印存〉代序》，西泠印社 1982 年版。

115 此印受主徐士愷，嗜金石，精鑒別，富收藏，曾輯有《觀自得齋印集》四冊。

圖 2.7-166
黃廷珍印

圖 2.7-167
行深般若波羅蜜多時

圖 2.7-168
足吾所好玩而老焉

圖 2.7-169
星罍印信

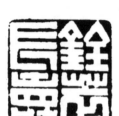

圖 2.7-170
銓萃長壽

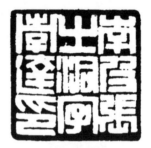

圖 2.7-171
南皮張之洞字孝達印

圖 2.7-172
硯生

圖 2.7-173
默之

圖 2.7-174
納粟為官

圖 2.7-175
臢有心香

藏使他眼界大開，在藝術上也產生了一種飛躍，對秦漢印章也有了更深的領會，還受吳大澂的影響，開始對趙之謙進行深入的模仿、研究，如「銓萃長壽」（圖 2.7-170）、「南皮張之洞字孝達印」（圖 2.7-171）二方白文印，都是「參趙叔意」而刻的，但已經顯現出黃士陵自己的白文印風格。牧甫此時也開始了「印外求印」的實踐，由於他精深的古文字學、碑刻、璽印學方面的修養，使他對印外文字取資之廣，唯有趙之謙堪與匹敵，如「硯生」（圖 2.7-172）印是「參祀三公山碑意」，「默之」（圖 2.7-173）印是「仿秦量文」，「賡年印章」是「仿朱博殘碑運以己意」，「納粟為官」（圖 2.7-174）印中篆文又是「從校官碑碑額中來」。但黃士陵很少留心磚瓦文字，僅有一方「仿古泥封」之作，即「臏有心香」（圖 2.7-175）朱文印，卻殊不合封泥氣息，故黃氏很少再有此類作品。

　　黃士陵具備很強的「出入規矩，變化神明，學古而不泥，積厚而流光」[116]的手段，他曾對趙之謙頂禮膜拜，最終卻能有所超越，如趙之謙為沈均初所刻的那方「壽如金石佳且好兮」（見圖 2.7-176），是汲取漢鏡銘句又仿其體而成，叔甚為自負，稱「此蒙遊戲三昧，然自具面目，非

圖 2.7-176
壽如金石佳且好兮

丁、黃以下所能，不善學之，便墮惡趣」。牧甫早期曾為歐陽務耘臨仿過一方同文印，牧甫當時認為趙印「高古秀勁，超出群倫，已非學步者所擬議」，但在光緒十九年（1893）又為瑞符刻同文印（圖 2.7-176）時卻稱「今始得睹是鏡，視叔刻，猶不免落入印章蹊徑，而銳

116 王易：《黟山人黃牧甫先生印存》序，《歷代印學論文選》第 812 頁。

勁亦不如」。也就是說，牧甫在看到此鏡原物後，對該印又有了深的
認識，我們試比較一下兩方印，趙印章法較勻，刀法沖、切並用，有
筆劃的蒼勁，卻少了些漢鏡銘的「銳勁」，而黃氏則將漢金文的銛銳
淩峭之氣表現得更為充分。

黃士陵的印章主要有兩種常見的面目。

第一種是以秦漢印為基調，特點是看似尋
常最奇崛。黃士陵曾與尹伯圜一起襄助吳大澂
編輯著名的《十六金符齋古銅印譜》，得以親
撫憲（kè）齋吳所藏大量璽印實物。他發現未經
銹蝕的古印，鑄口銳挺，光潔如新，使他認識
到後世所謂「爛銅文」是「規規守木板之秦漢
者之語」[117]，也使他領會了趙之謙所說的「漢
印剝蝕，年深使然，西子之矉，即其病也，奈
何捧心而效之」（「季度長年」款）的深刻內
涵。黃士陵曾在所臨漢印「騎督之印」（圖 2.7-
177）邊款上稱：「『騎督之印』，見《十六金

圖 2.7-177　騎督之印

符齋印集》……其光潔可及，而渾古不及也。」他對秦漢印章「光
潔」原貌的追求，經常見於邊款中，如「仿古印以光潔整齊勝，唯趙
叔為能」（「栽丹種碧之居」印款）、「仿古印以光潔勝者，唯趙叔
為能，餘未得其萬一」（「寄庵」印款）、「趙益甫仿漢，無一印不
完整，無一畫不光潔，如玉人治玉，絕無斷續處，而古氣穆然，何其

117（清）黃士陵「化筆墨為煙云」印款。《歷代印學論文選》，第912頁。

神也」（「歐陽耘印」款）等，他甚至還從清代書家伊秉綬的渾厚古穆的隸書中得到啟發：「伊汀州隸書，光潔無倫，而能不失古趣，所以獨高。牧甫師其意。」（「叔銘」印款）

其實對於印的殘破和光潔，古來就有不同的理解，文彭曾將印章置於柙中，令人搖之，以無意中的破損來獲得古樸之貌。自清以來，很多治印者也常示以殘破，並美其名曰「爛銅文」。趙之謙則力矯此習，云：「漢銅印妙處，不在斑駁，而在渾厚。」那麼二者有衝突嗎？當然沒有，道是無所不在，既可以「道在瓦甓」（缶翁印文），也可以在「螻蟻」、在「稊稗」（《莊子內篇・知北遊》），殊途同歸，只要能體現中國傳統的藝術精神和民族氣質，能入古化新，就同能達到藝術的最高境界。

黃士陵這類秦漢風格的印章是他的看家本領。其刻制方法是「用沖刀法仿古銅印」，如「茶堂」（圖 2.7-178）印，即以其獨創的薄刃沖刀來表現漢印的銛銳淩峭，這類印看似平易正直，貌不驚人，但其中靜中寓動，似方又圓，利用筆劃的粗細和空間的疏密來求得章法整體上的協調，筆劃中似可看到用筆的鋒芒，正如馮承輝《印學管見》中所說：「運刀不難有鋒芒，難於光潔中仍有鋒芒……此種妙法，唯漢印有之。」孫慰祖先生更評以「在平易正直中寓巧思，在光潔完整中求古穆」。試看以下諸印，「少司馬章」（圖 2.7-179）、「祇雅樓印」（圖 2.7-180）、「端方私印」（圖 2.7-181）三方白文印，「但視其字知其人」（圖 2.7-182）、「關尹喜同字韓昌黎同年」（圖 2.7-183）、「施盦詩草」（圖 2.7-184）三方朱文印，筆劃的方圓、粗細、疏密、參差等等，在看似平實中凸顯奇崛，在看似呆

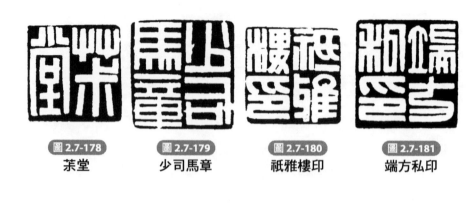

圖 2.7-178	圖 2.7-179	圖 2.7-180	圖 2.7-181
荼堂	少司馬章	祇雅樓印	端方私印

圖 2.7-182	圖 2.7-183	圖 2.7-184
但視其字知其人	關尹喜同字韓昌黎同年	施盦詩草

板中閃現靈動。

　　黃氏此類風格的確立，與他的職業特點不無關係。黃穆甫主要以鬻藝為主，在北京時曾刻過一方「國鈞長壽」印，其邊款上有「篆凡易數十紙，而奏刀乃立就」語，此段話常被人引為篆刻時章法安排之不易，其實我們也可從中看到黃氏用刀之快捷。這種沖刀法的具體方法是：「執刀極豎，無異筆正，每作一畫，都輕行取勢，每一線條的起訖，一氣呵成，乾脆俐落，絕不作斷續的刻畫和三翻四複的改

易。」[118]以這種刀法來刻平直的線條，較刻圓轉的線條為易，毋庸置疑這類以平直筆劃為主的秦漢朱、白文印風格，在黃氏印章中佔有很重的分量。據陳銘屋先生考訂，1883 年符子琴曾為黃代定潤格，其中印章每字二錢，巨石五錢，牙、角、竹、木三錢，玉、晶、銅、瓷一兩；稍晚時還曾製版印刷過「延清芬室篆刻」潤例，石章每字二毫，巨石半元，次三毫，象牙、竹根三毫等等，而這個標準在當時相當一般，晚年黃牧甫回到家鄉時，還曾有過「在黟減半」[119]的故事，定價並不高。職業的需要，使其不得不依靠刀法提高效率。這裡指出黃牧甫的職業對其印風的影響，並無不敬之意。相反，牧甫憑藉自身的學識、修養以及對刀法的穎悟、才情甚至敬業，彌補了大量重複所最易造成的匠氣，著實令人尊敬。

　　第二種面目是以古璽為基調，參以三代吉金文字。古璽多為戰國之物，文既難識，形制之多也是令人眼花繚亂，很難把握。況清末對戰國文字的研究還在初步階段，如果純以古璽文字入印是很困難的。黃牧甫採取的方法是以古璽的樣式而參以三代文字（主要是金文）納入到印面之中，以其深厚的學養以及超凡的藝術領悟力和形式感，透過古璽表面紛繁的面目，創造了令人眼花繚亂的古璽風格。黃牧甫以金文入印是在金石文字之學鼎盛的背景下進行的，他對三代文字的研究絕非泛泛。據云，黃牧甫曾在吳大澂《說文古籀補》的基礎上作有《續說文古籀補》一書，惜未刊行，還曾襄助湖廣總督端方輯著《陶齋吉金錄》，其金石文字之學的修養可想而知。其弟子李銘柯曾說

118 馬國權：《黃牧甫印存序》，西泠印社 1998 年 5 月版。
119 陳銘屋：《黃牧甫事蹟初探》，《書法研究》，1985 年第 2 期。

圖 2.7-185　紹憲之章

圖 2.7-186　丁亥後所作

圖 2.7-187　伯鑾

圖 2.7-188　頤山

圖 2.7-189　彥武

圖 2.7-190　萬物過眼即為我有

過：「悲庵之學在貞石，黟山之學在吉金；悲庵之功在秦漢以下，黟山之功在三代以上。」認為其師的貢獻在於善用三代以上的吉金文字，指的就是黃牧甫這類的創作。試看黃氏的仿古璽之作，如「紹憲之章」（圖 2.7-185）白文印乃仿「周秦」之作，頗得戰國楚璽之詭肆；「丁亥後所作」（圖 2.7-186）朱文印，章法疏密協調，又得戰國三晉古璽之精意；「伯鑾」（圖 2.7-187）、「頤山」（圖 2.7-188）二方粗邊細朱文印，可說是自篆刻藝術產生以來鮮見的以古金文入印之作；類似之作還有「彥武」（圖 2.7-189）、「萬物過眼即為我有」（圖 2.7-190）朱文印，二印都是汲取古泉幣文字入印，其間變化不可端倪。

　　黃士陵以上兩種主要面目，以後者最難琢磨，成就也最大，有神

龍見首不見尾之感。黃士陵還由此解決了以金文入印的問題。孫慰祖先生曾評曰：「黃士陵的卓越之處是將吉金與貞石，三代與秦漢糅為一，形成了特有的印文體勢。」**120**實際上，黃牧甫篆刻中固然有融合秦漢和三代的時候，但一般來說，風格定型後的印章，二者是涇渭分明的。黃士陵汲取印外文字的營養，是為樹立自己的風格來服務的，「印外求印」是手段，而非目的，這是黃士陵超越前人之處。

4. 其他印人

⑴徐三庚

徐三庚（1826—1890），字辛谷，號井罍（léi），又號袖海、洗郭，又別署薦未道人、金罍道人、金罍逸士、金罍野逸、金罍山民等。浙江上虞人。

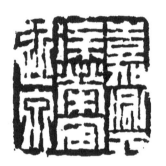

圖 2.7-191 嘉興徐榮字近泉

徐三庚基本與趙之謙同齡，所走的道路大體也相同，但又有自己的特色。相同處是：早期都從浙派入手，後又參以皖派，再合以漢印秦璽，並嘗試「印外求印」。如徐三庚早歲多宗陳鴻壽、趙之琛，此「嘉興徐榮字近泉」（圖 2.7-191）白文印，頗得二人的淳厚、清勁，「字光甫行九」（圖 2.7-192）朱文印（1858），則「意在鈍丁、小松之間」；四十歲以後，開始參用鄧石如、吳讓之的體勢，如他在 42 歲（戊辰年）時所刻「若泉」（圖 2.7-193）朱文印，即是「仿完白山人」之作，飄逸婀娜，甚合鄧、吳二人婉轉靈

120 孫慰祖：《黃士陵印譜序》上海書店出版社，1993 年版。

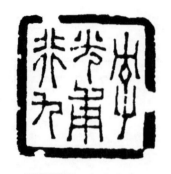 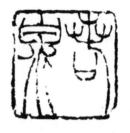 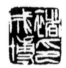

圖 2.7-192 字光甫行九　　圖 2.7-193 若泉　　圖 2.7-194 褚成博印

動、講求筆意的特點;「褚成博印」(圖 2.7-194)(刻於 1881 年)是其仿漢之作,「禹寸陶分」(圖 2.7-195)(刻於 1871 年)則是其「仿漢碑額」的樣式,二印都是他晚期的作品。此外,徐氏還是篆刻史上第一個汲取漢代封泥樣式的篆刻家,如他在「登庸印信」(圖 2.7-196)朱文印(刻於 1877 年)的邊款上刻有「仿漢印範」之語,雖然當時的學界還未判斷出「印範」就是文獻上所說的封泥,但對印章形式極為敏感的徐三庚卻已將其用在自己的篆刻中,我們看他的「士楨日利」(圖 2.7-197)、「登庸印信」朱文印,似乎能感受到晚清大家吳昌碩印風的淵源。

　　徐三庚與趙之謙相比,第一個不同之處是:在篆刻與篆書的風格統一上,二人略有差別,趙之謙取法的印外文字遠多於徐氏,將這些印外文字完全與自身的篆書統一,殊為不易。而徐三庚的篆刻,無論白、朱文,幾乎都洋溢著他的篆書特點,如「蒲華印信」(圖 2.7-198)白文印、「延陵季子之後」(圖 2.7-199)朱文印。我們知道,徐氏的篆法,是在鄧、吳的基礎上,再參以《天發神讖碑》、漢碑額的體勢,強化了篆書飛動的姿態、虛實的對比和用筆的流暢,褒之者

圖 2.7-195　禹寸陶分　　圖 2.7-196　登庸印信　　圖 2.7-197　士楨日利

圖 2.7-198　蒲華印信　　　　圖 2.7-199　延陵季子之後

稱為「吳帶當風」，貶之者詈為「野狐禪」，有著強烈的個人風格。
這種對疏密參差和朱白對比的強調，移至他的印章，也使徐三庚的篆
刻在晚清最為搶眼，故當時具有很高的聲名。

　　第二個不同之處是：趙之謙早年使切刀，晚期除在「務予深入」
一點上還有浙派的影子外，基本不用浙派的刀法；而徐三庚則是自始
至終都未拋棄切刀之法，這是徐氏最值得強調的過人之處，也是其聰
明之處。徐氏篆書易走偏鋒，以之入印，很易單薄、軟弱。故徐氏依

賴切刀所具有的澀勢，使他本易柔弱、姿媚的印文，卻呈現出蒼勁、渾厚、樸拙的特點，堪稱陰柔、陽剛之美結合的典範。

但令人惋惜的是他晚年的篆刻作品過分誇張他篆書的體勢，扭怩、纖巧、單薄，過於牽強做作以致形成習氣，僅以妍媚姿態取悅於人，而為後人所譏，如「勘初父」（圖 2.7-200）印。其中的原因可從趙、徐二人對創作的態度上來考慮，趙之謙一

生精力浸淫於科舉功名，恥以藝名世，胡澍稱其「素覃思經世之學，薄彼小技，聊資托興」[121]，而所刻印章的受主又多是至交知己等，鮮有以刻印牟利之事，創作時無所顧忌，不用過多考慮受印者的要求，以故趙之謙能多方取法，風格眾多。而徐三庚則一生飄零各地，以鬻書賣印為唯一經濟來源，自然有討好世俗的意思，他那令人歎為觀止的純熟的用筆、刀法也因此成為他在藝術上的遺憾，畢竟傳統的審美觀講求藝應進乎道、生拙高於熟巧。

2. 胡钁

胡钁（1840—1910），字匊鄰，號老鞠、廢鞠、不枯，號晚翠亭長。浙江崇德人。晚年移居嘉興蓮花橋畔，顏其室曰「玉芝堂」。著有《石波小泊吟草》、《晚翠亭長印儲》等。清代名畫家胡震列之孫，書畫淵源有自，工詩文，擅刻碑，又是刻竹聖手，頗能傳神。清代印人多能刻竹，如潘西鳳、朱宏晉、吳兆傑、喬林等，竹木纖維韌性較強，不易受刀，易流為匠流，而胡钁卻能不失古雅，備受時人稱

121 （清）胡澍：《趙叔印譜》序，《歷代印學論文選》，第 720 頁。

讚。胡钁比吳昌碩大四歲，早于缶翁 17 年去世，方藥在所輯《晚清四大家印譜》中收錄了吳讓之、趙之謙、胡钁、吳昌碩，可見胡钁在當時的影響很大。

胡钁是一很有個性的印人，他並沒有完全走趙之謙融會浙、皖，「印外求印」的道路，而是專注于秦漢古印，並在一點上深入挖掘，形成自己的風格，高時顯《晚清四大家印譜序》稱：「匊鄰專摹秦漢，渾樸妍雅，功力之深，實無其匹，宋元以下各派絕不擾其胸次。」並稱胡钁為「印之正宗」。在清人心中，「印宗秦漢」的思想仍佔據主流地位，而胡钁傾其全力于漢玉印、鑿印，並時參以秦詔版筆意，所作白文印，篆法以平正為尚，多用直筆，卻無刻板之意。刀法勁挺，筆劃雖細勁，卻仍能讓人感到渾樸，殊不易得。在章法上經常匠心獨運，在疏落中有緊湊，緊湊中卻無沉悶之感，如「石門胡钁長生安樂」（圖 2.7-201）、「玉芝堂」（圖 2.7-202）、「九鼎十爵之樹」（圖 2.7-203）等；朱文印則出入漢魏私印，亦得勁挺、妍雅之趣，如「吳滔之印」（圖 2.7-204）、「來鷺草堂」（圖 2.7-205）等。

胡钁最突出的是刀法，含而不露，堅勁凝煉，猶如曲鐵，看似漫不經心，卻能表達筆意，給人以清勁高曠、雅潔純正之感，可稱別辟町畦，從而取得自己應有的地位。但胡钁風格略顯單一，面目較少，故逐漸為其他各家強烈的風格所掩。

3. 王石經

王石經（1833—1918），字君都，號西泉，山東濰縣人。20 歲

石門胡钁長生安樂

玉芝堂

九鼎十爵之樹

吳滔之印

來鷺草堂

時曾中武舉，但他以文人而中武秀才與其志不符，
深恥之。與陳介祺同鄉且相友善，親承其指授，並
獲陳氏氈拓之絕技，「十鐘山房」藏器拓片，多出
其手，亦曾參與皇皇巨著《十鐘山房印舉》之事，
得盡觀「萬印樓」所藏璽印，學養日深。曾輯有《集古印雋》四冊，

簠齋

陳介祺序稱西泉「朝夕過餘討論，已二十餘年矣」。陳介祺所用印多
出其手，如「簠齋」（圖 2.7-206）仿古璽朱文印、「萬印樓」（圖
2.7-207）仿漢白文印。

陳介祺是著名學者、金石學家，為藝主張摹古，反對「喜新而好奇」，忌諱作品有「近時人之習」。王石經秉承其意，心摹手追，幾乎未受風行大江南北的浙、皖諸派的影響，篆刻直接取法秦漢

圖 2.7-206 萬印樓

璽印平實秀整一路，不失古人面目，即使置於古印譜中，人莫能辨其真偽。故當時名流，莫不稱許，爭相求其治印。從篆刻藝術發展的角度看，其印之受主，多收藏鑒賞家，以其印鈐于古器物拓片上，雍穆古雅，清新可喜，極令人喜愛。王石經功力精深，章法妥帖，刀法穩健，無絲毫火氣。但與「我寫我心」的藝術要求尚隔一層，故馬國權先生評曰：「平情而論，石經之印，公里可謂精到矣，然端整有餘，流麗不足，稍欠生動。」[122]

四 清代的篆刻理論

　　明代的篆刻理論遠遠超前於實踐，這決定了清代篆刻理論在本體論的高度上很難再有貢獻，清人即使涉及本體論，也多是轉述、發揮明人的相關論述。但在清代實事求是、無征不信的樸學大環境下，相關的篆刻基礎理論，如金石學、文字學取得突飛猛進的發展，古代璽印研究持續深入、碑派書法的蓬勃發展，都對清代篆刻理論的發展、研究產生了巨大影響，使清代的篆刻理論呈現出自己明顯的特色：首先，出現了篆刻史的專著，標誌著篆刻藝術獨立地屹立于藝術之林；

122 馬國權：《近代印人傳》，上海書畫出版社 1998 年版，第 3 頁。

其次，篆刻理論從整體上呈現出對前代篆刻理論整理和對古代璽印考證的趨勢，而且著述體例和方式上也體現了清人「著而不述」的特色；再次，篆刻理論叢書的編輯，凸顯篆刻藝術的成熟。

1. 印人傳記

藝術是由人來完成，對創造藝術的主體——藝術家進行關注，說明這門藝術已經發展到相當的規模或相對成熟的階段。我們借鑒書法史上對羊欣《采古來能書人名》以及袁昂《古今書評》的評價，這類南朝產生的書家小傳類著作，標誌著書法藝術走向成熟。篆刻史上相關的著述首見於清初周亮工的《印人傳》。

⑴周亮工《印人傳》

周亮工（1612—1672），字元亮，號櫟園、陶庵、減齋、適園、諒工、長眉公、櫟下生等，祥符（今開封）人。崇禎庚辰年（1640）進士，官山東濰縣知縣，擢監察禦史。降清後曾官福建布政使，撫閩八年，後因嫌被劾，兩次系獄幾死。生平著書甚多，晚年曾盡燒所著書跡及刻版。今尚存《賴古堂詩文集》、《書影》、《印人傳》、《閩小記》、《讀畫錄》等。與錢謙益等一樣，以明官吏降清，一生處於矛盾之中。周氏為文章大家，一生有三癖：書畫、硯、印章。好印章一生不輟，晚年盡屏所好，泛棹吳越間，惟訪印人，寫成《印人傳》，為清初印人的第一手資料。他並不善刻印，主要作為一個理論家、鑒賞家為世所重，當時「四方操是藝以登其門者，往往待先生一裁，別以成名」。**123**

123（清）錢陸燦：《印人傳》序，香港博雅齋 1977 年版。

《印人傳》又稱《賴古堂別集印人傳》，系「未完之書」，全書三卷，有題跋性質的文章 68 篇，後附印人姓氏 60 則，當是欲撰文之目錄，基本網羅了前代及明末清初的篆刻家，為後人保存了豐富的篆刻史料，如《書文國博印章後》中所載文彭以凍石刻石之事，後世因周亮工「但論印之一道，自國博開之，後人奉為金科玉」一語，而奉文彭為篆刻鼻祖。書中還涉及印人的社會構成與地位、科舉與篆刻的關係、篆刻的市場等多方面的問題，對篆刻藝術的風格嬗變也作了深入的探討，還梳理、分析了篆刻流派的發展，闡述了周氏對篆刻的看法，如他很重視篆法，稱「刻印必先明筆法，而後論刀法，乃今人以訛缺為圭角者，為古文又不究六書所自來，妄為增損，不知漢印法，平正方直，繁則損，減則增，若篆隸之相通而相為用」[124]，所論甚為精闢。在篆刻的繼承與創新上，他所認為的「以秦漢為歸，非以秦漢為金科玉律也，師其變動不拘耳」[125]，也極為深刻。

(2) 汪啟淑《續印人傳》

　　汪啟淑（1727—約 1800）字慎儀，號秀峰，又號訒庵，自稱印癖先生。安徽歙縣人，乾隆年間援例捐資入仕，官至工部郎中，僑寓杭州，尤好集印，自周、秦迄宋元，收藏達數萬鈕，嘗集《訒庵集古印存》、《飛鴻堂印譜》、《漢銅印叢》等 28 種，古今無匹。著有《焠掌錄》、《水曹清暇錄》、《飛鴻堂印人傳》、《小粉場雜識》、《訒庵詩存》、《擷芳錄》等。

124　（清）周亮工：《印人傳》「書《金一甫印譜》前」，香港博雅齋 1977 年版。

125　（清）周亮工：《印人傳》「書《黃濟叔印譜》前」，香港博雅齋 1977 年版。

汪氏世為鹽商，家有「開萬樓」、「飛鴻堂」，藏書百櫥，自稱與江浙大藏書家如項子京「白云堂」、錢謙益「絳云樓」、範西齋「天一閣」等相垺（ l i è），[126]乾隆間開四庫館，汪啟淑進呈精醇秘本 524 種，四庫著錄之數僅次於範懋柱、鮑士恭、馬裕，占第四位，朝廷曾賜《古今圖書集成》一部，以示獎賞。汪氏留心掌故，專意撰述，尤癖好印章，在乾隆初即延攬海內工鐵筆者，入飛鴻堂，摘取經史、諸子百家、詩文詞曲、格言成語為印文內容，請名手治印萬餘枚，輯成《飛鴻堂印譜》，基本包攬了當時的篆刻家，雖有蕪雜、魚目混珠之謂，但有益印壇毋庸置言也。據說譜中每方印必親與參訂商榷，務求合于古法，方始奏刀，並仿周亮工《印人傳》，撰《飛鴻堂印人傳》。此書被顧湘編入《篆學叢書》時被更名為《續印人傳》，以示為承繼周亮工《印人傳》之作。此書與《飛鴻堂印譜》相表裡，與周亮工《賴古堂印譜》無印人姓名、釋文相較，為研究篆刻史提供了極大的方便。

《續印人傳》成書於乾隆十五年（1750），乾隆五十四年（1789）重訂，收錄周亮工《印人傳》之外印人共 129 人，汪啟淑與所收印人絕大多數有過交往，清代中葉的重要印人如高鳳翰、黃呂、丁敬、潘西鳳、張燕昌、董洵、黃易、桂馥等均列其中，基本反映了清代中葉印人的狀況。《續印人傳》與《印人傳》一樣，集紀實性、藝術性、歷史性於一爐，不僅提供了豐富的史料，在敘述印人之時，也多有「發揮原委，討溯實隱」之句，使我們可正確認識當時印人的取法和藝術的追求，如在《續印人傳》中，很多印人都遭受過「場屋

126（清）汪啟淑：《水曹清暇錄》，北京古籍出版社 1998 年 6 月版，第 15 頁。

受困」的窘態，這些失意文人如沈皋、聶際茂、黃呂，在縱情山水、放言詩文的同時，也把情感凝聚在手中鐵筆之上，從而促進了篆刻藝術的發展。另外，文中也反映了當時印人對篆刻藝術的普遍認識，如文中認為「鐵筆雖雕蟲之技，然究心於此者必須先識篆法、筆法、章法而後縱之以刀法，非徒尚殘缺粗劣為蒼古也」（徐堂語），「士人為學必先窮理，必先讀書，必先識字，名六書，然後能讀六經也」（金嘉玉語），這一點已成為當時印人的共識，並作為「集體意識」影響著篆刻發展的方向。

(3)馮承輝《歷朝印識》與《國朝印識》及其他

馮承輝（1786—1840），字少眉，一字伯承，號眉道人，梅花畫隱，云間人。一生嗜學，工書畫，善詩詞，著述甚豐，有《金石勌》、《古鐵齋印譜》、《古鐵齋詞鈔》、《兩漢碑跋》、《琢玉小志》、《棕風草堂詩稿》等。在篆刻方面著有《歷朝印識》、《國朝印識》、《印學管見》。

《歷朝印識》一卷，著于道光九年（1829），此書收錄了「由秦迄明，得百有九十八人，曰《印識》，合璽與印章一之，且埽圖書、圖章諸訛說，遠繼《學古編》，近接《印人傳》，采摭群言為注，可信可徵」[127]。道光十七年（1837），複增「國朝諸家於後，又以時下鐵書之有名者，自撰小傳，別為一卷，共得三百餘人」成《國朝印識》。

127 （清）楊秉杷：《歷朝印識》序，見《說印》桑行之等編，上海科技教育出版社 1994 年版，第 546 頁。

二書鉤稽史料，得人之盛，遠過周亮工《印人傳》和汪啟淑《飛鴻堂印人傳》，如《歷朝印識》引《魏氏春秋》及《梅菴雜誌》考知三國時的印工楊利、宗養，唐宋時的鑄印官祝思言、祝溫柔等，元代印人亦考之甚詳，皆有益印史的研究。前人言印學，動稱「文、何」，上溯有元，亦不過趙、吾二人，從元末以迄文彭，幾乎是個空白，而馮氏搜采方志，博稱秘笈，得人甚多，如朱珪、朱應辰、盧仲章、顧瑛、謝杞、金湜、周紹元等，極有益於篆刻史的研究。《國朝印識》則專收有清一代印人，雖有不少轉錄自周、汪二書，但亦有不少出二書之外，其中「近編」一卷，所收印人多與馮氏同時，故更顯其價值。在補遺中，還設有方外、道士、女史，如「方外」有「金石僧」達受和尚，「女史」中有楊瑞云、金素娟等。

　　與周亮工、汪啟淑二書的撰寫不同，馮氏二書主要從史志、文集、筆記等文獻中搜羅遺佚而成，包括《後漢書》、《三國志》、《三朝北盟會編》、《畫史匯傳》、《輟耕錄》、《七修類稿》、《嘯虹筆記》等，開拓了研究者的視野，這一編輯印人傳的通例，為後人普遍運用。清代類似的著作尚有黃學圯的《東皋印人傳》、張俊勳《閩中印人錄》以及葉銘的《再續印人傳》。

　　黃學圯（1762—1830），字孺子，號楚橋，江蘇如皋人，活動於乾道期間，《東皋印人傳》成書于道光十年（1830），分上下兩卷，所錄不越雉皋，上卷所收黃濟叔至范蘦田 13 人皆雉皋人，而下卷自邵潛夫至李瞻云十五人為寓於雉皋者，再敘以生平崖略，共收錄印人 28 人。此書在每位印人後皆注明出處，這在清人著作中並不多見。張俊勳的《閩中印人錄》成書甚為簡單，僅條記 40 餘位印人。文中

所收第一位閩中印人竟是南宋遺民鄭思肖，則屬他處未聞。黃、張之成書，皆屬地域性記錄印人的專書。

葉銘（1867—1948），字盤新、品三，號葉舟。浙江仁和（今杭州）人。《再續印人傳》著於宣統二年，屬「葉氏存古叢書」之一，共三卷，補遺一卷，乃葉氏「旁采志乘以及私家記載」，曆十餘年始成，「上起元明，下至近代，得六百餘人……上下六百年來浸以大備」**128**，補遺中還列有五位日本國印人，即河井仙郎、滑川達、長尾甲、藏六濱村、桑鐵城。

此外，據袁寶璜《瞻麓齋古印徵》序中稱，乾嘉間錢坫曾著《印人傳》四卷，書未刊行，遺稿亦不復可求一事，不見它書記載，亦為印史所未言。

比較諸書，馮、黃、張、葉諸人之書，文采稍輸周、汪二書，有關印學的見解也不及周、汪二人之富。陶澍在《東皋印人傳》序中嘗說：「余聞許實夫、姜自芸諸君子或以氣節著，或以文章名，不僅以印傳也。印人之名，欒園所命觀之者，以人存藝，不必以藝存人焉可耳！」確實，古人編排印人傳記，首以氣節相礪，欲以人存藝，而非以藝存人，這是中國文人崇尚道德的優秀傳統。

2. 清代篆刻理論的特點

(1) 對篆刻理論的整理和對古代璽印的考證

128 吳隱：《再續印人傳・序》，香港博雅齋 1977 年版。

清代樸學的一大特色是對舊學的整理，[129]印學上也曾作過同樣的工作，如康熙末年朱象賢《印典》對歷代有關璽印論述的搜集、整理，乾隆間鞠履厚的《印文考略》則彙集、編選了印學萌生以來眾多名家之說，陳克恕的《篆刻針度》對前代印論的系統整理，姚覲元對歷代《三十五舉》傳本的校勘，魏錫曾對前代印章邊款的收集、分類，在清代印論著述中還經常見到大量引述前人的論述等，都可看出清人為學上的特點，《印典》一書當屬典型。

朱象賢，生卒年不詳，字行先，號清溪子，清溪（江蘇吳縣）人。受業于楊賓、沈德潛，生平事蹟未詳。《印典》八卷，著於康熙壬寅（1722）。全書分為制度、賚（ lài）予流傳、故事、綜記集說雜錄、評論鐫制、器用、詩文八卷。朱氏廣涉群籍，采古籍中有關印學的事蹟，分類編排。由於朱氏目的在於考證「古印淵源」，未收篆刻創作及印人資料。縱觀全書，其引書之富，足令人咋舌，上至歷代史傳、歷朝會要、各類政書如《大唐六典》、《文獻通考》、《續文獻通考》，下至歷朝各家筆記如《拾遺錄》、《容齋隨筆》、《輟耕錄》、《鶴岑隨筆》、《春渚紀聞》等，還有一些前人輯逸之書，如《漢官儀》、《漢名臣錄》等，其中頗有可供後人理解古代璽印的，如卷四「故事」中「以錐畫印」一條，引《資治通鑒》漢獻帝興平二年十二月文，獻帝為李傕、郭汜所追，逃至安邑，貢餉奉獻者「公卿以下群帥，競求拜職，刻印不給，以錐畫之」。此條資料對理解漢印文字中的錯訛和漢印的衰落有一定的幫助。

129 梁啟超《中國近三百年學術史》最後有四章專門論述「清代學者整理舊學之總成績」。

鞠履厚（1734─？），字坤皋，號樵霞、一草主人，山陽叔子等，上海奉賢人，與其表兄王玉如均為云間篆刻名手，有《坤皋鐵筆》二卷及《印文考略》。所著《印文考略》一書，主要收集了從元至明及清人有關論印著作中的論印文字，每篇文字後均注明所引文的作者，主要有元吾丘衍、楊維楨、朱珪，明代的陸深、徐官、都穆、趙宧光、周應願、屠隆、甘暘、朱簡、陳遠、顧芩、黃周星，清代的周亮工、林皋、吳先聲、袁三俊等人的印論，並將古籍如《周禮》、《漢書》、南朝宋王愔《文字志》、《唐書》、《大唐六典》等鞠氏認為與印學有關的論述一併收入，甚至連元應在的《篆法點畫辨訣》以及《漢隸辨異歌》也沒放過。

　　早在明末，方以智就曾在其所著《通雅・器用》中寫有《印章考》一節，引經據典對印章制度多有考證。明末清初，顧炎武等人所宣導「求本證源」的實證方法，至乾嘉時逐漸形成所謂的樸學、「考據學」，成為學術的主流，這種考證之風也反映到篆刻理論的研究上，並幾乎涵蓋了整個清代的印學著作。其作用一方面使印人、文人在考證過程中，增強了對古代璽印的認識，更深地體會到印章美的內涵；另一方面直接擴展了篆刻取法的途徑，如程瑤田對古璽文字的考證，對後人發掘古璽的審美意義是不容置疑的。

　　又如，清代瞿中溶的《集古官印考證》，吳云的《兩罍軒印考漫存》，吳式芬、陳介祺的《封泥考略》等書對印章進行了集中考證，這些考證很專業，似乎與篆刻實踐沒有直接的關係，但正由於這些學者的考證，使人們對古璽的分期、斷代等方面有了精深的認識，對深化篆刻藝術的風格有著積極的意義，也直接擴展了篆刻取法的途徑，

從而間接地影響到篆刻藝術的實踐。由於吳昌碩早年曾在吳云家作館，缶翁在日後曾屢屢提到在吳云家時所受到的教益，在《缶廬集》中也保存有相當多的金石考證之作。

⑵印學著述在體例、方式上體現出清人的特點

「述而不作」是清人在學術著作中經常採用的，印學著述也不例外。上面提到的朱象賢《印典》、鞠履厚的《印文考略》等，在寫作體例上基本都是採用這一方式，如《印文考略》對名家各派論印之說，有選擇地加以編排，「思為集腋成裘，擷英釀蜜之貪」，借古人之塊壘，抒自家之心得。此類著述最典型的是桂馥的《續三十五舉》。

桂馥（1736—1805），字未穀，號冬卉、老　等，山東曲阜人。精六書，善篆刻，取法秦漢，不染時俗習氣，著有《繆篆分韻》二冊。桂馥為清代「《說文》四大家」之一，曾積四十年之精力，著《說文義證》50 卷，此書「專臚古籍，不下己意」，即以材料的浩博精鑒、條理秩然來闡明字義，對研讀《說文》有重要的參考價值。桂氏的這種治學方法，也被運用在他的印學研究上。其印學名著《續三十五舉》，乃仿吾氏《三十五舉》體例，先後於乾隆戊戌（1778）成《續三十五舉》一卷，於庚子（1780）成《再續三十五舉》一卷，又於乙巳（1785）綜合前兩卷增補後成一卷，即所謂乙巳更定本。在此書著述中，徵引浩博，將前代與當代學人對印學的論述，擇精取閎，加以臚列，但絕非漫無次序，而是條例秩然，且每加按語。若仔細閱讀，桂馥對篆刻藝術之觀點，隱然在其中矣。

桂馥以其嚴謹的學者風範，所輯的印論文字儘量注明作者和所引內容的出處，這在民國以前的學術著作中堪稱罕見。民國時期篆刻家蔡守在《印林閒話》中所云「四部書中，莫若論印之書無聊。彼此剽襲本無價值，往往有同一段文字，各書互見，且數典忘祖，不著稱引痕跡，其陋如此。而其論制度，談小學，管窺蠡測，舛謬更甚」[130]，從此言更能看到桂氏為學的嚴肅、規範。學術大師對印學的介入，從整體上提高了印學的學術檔次。

(3)篆刻理論叢書的編輯

叢書是隨著書籍的繁多，研究專門學問的人將同類書籍聚集合編為書，以便查找、研究。這類「專科性叢書」是某一學科發展到一定程度後的需要，如清人所輯《小學匯函》、《許學叢書》小學類叢書，保存了許多零散或沒有刊本的短書小冊，有時還將相關內容從其他大部頭書中輯出，使它們不致湮沒在書海裡，給予研究者極大的方便。這類工作當然是隨著樸學的發展，考據、輯逸、校勘、辨偽等方法逐漸成熟後才走向全盛，清代各類叢書之繁盛，遠邁前代。篆刻理論叢書也在清代晚期應運而出，這就是顧湘的《篆學叢書》，它也標誌著篆刻藝術已發展到相當的程度了。

顧湘（約 1822—約 1874），字翠嵐，號蘭江，別署石墩山民，江蘇常熟人。仕履不詳，性敏慧坦蕩，遺棄聲利，為清代著名藏書家，築有珍藝堂、小石山房、玲瓏山館，儲宋元明舊槧數萬卷，多稀世奇珍，延請季錫疇（菘耘）任讎校，並問學切磋。顧氏喜蓄古印，

130 黃惇：《中國古代印論史·緒論》，上海書畫出版社 1994 年 6 月版，第 5 頁。

精於篆刻。

《篆學叢書》（又名《篆學瑣著》）是第一部印學叢書，刊于道光癸卯（1843），收有自唐代以迄清朝 30 篇論印文字，絕大多數堪稱篆刻史上的經典之作。內容基本包括了印學各個方面，有通論篆刻的，如元吾丘衍的《學古編‧三十五舉》、明徐官的《古今印史》、甘暘的《印章集說》、朱簡的《印章要論》、清桂馥的《續三十五舉》以及孫光祖的《六書緣起》、《古今印製》等；有以論技法實踐為主的，如袁三俊《篆刻十三略》、吳先聲《敦好堂論印》、許容的《說篆》、高積厚的《印述》、徐堅的《印戔說》、孫光祖的《篆印發微》；偏于欣賞的，如程遠的《印旨》、陳鍊的《印言》、馮承輝的《印學管見》；專收印人資料有關篆刻史研究的，如周亮工的《印人傳》和汪啟淑的《續印人傳》；另外，還兼顧舊時文人以詩敘事、言志的習慣，收了吳騫所輯的《論印詩》；書中還收有方以智的《印章考》，輯自方氏的《通雅》，原書卷帙繁雜、龐冗，一般人難以卒讀，顧氏的收錄，使印人們極易看到這位清初樸學先導考證印學的專文。該書還以一半的篇幅附錄了郭忠恕的《汗簡》六卷、謝景卿的《選集漢印分韻》二卷及《續集》二卷，既反映了顧氏對文字的重視，也使整部書頗為實用。

這部印學叢書，首次將歷代論印文字綜合、集中起來，促進了篆刻藝術的發展。以後類似的叢書，有清末民初吳隱編校的《遯庵印學叢書》、清宣統辛亥（1911）鄧實、黃賓虹合編的《美術叢書》等，完整且集中地保存了許多瀕於失傳的論印著作，對篆刻藝術的發展及研究有著很大的推動作用。

民國篆刻藝術的發展

　　民國的篆刻基本延續著清代篆刻藝術的發展，吳昌碩、黃牧甫、浙派以及「工穩」一路的印風都有人繼承，還有不少印人轉益多師，創出自己的風格，齊白石是其中最獨特者。我們分別簡單加以介紹：

1. 吳昌碩一路

　　民國建立時，缶翁已 69 歲，他出任西泠印社第一任社長，以其詩書畫印上的極高成就稱雄印壇，學者翕然成風，著名者有徐新周（1853—1925）、趙石（1874—1933）、陳師曾（1876—1923）、李苦李（1877—1929）、錢瘦鐵（1897—1967）、鄧散木（1896—1963）、王個簃（1897—1989）等人。

2. 黃牧甫一路

　　黃牧甫去世後四年民國建立，他雖居住嶺南，但其光潔妍美、寓險于平的篆刻風格獲得後人的很高讚譽，師承他的印人也很多，成就高者有李尹桑（1882—1943）、鄧萬歲（1884—1954）、羅叔重（1898—1969）、馮康侯（1901—1983）、喬曾劬（1892—1948）等人。

3. 師承浙派

浙派最得漢印精髓，學者以此入門，殊無偏差，故民國時浙派仍有很強的生命力。能得浙派精髓的印人有王福庵（1880—1960）、唐醉石（1886—1969）、韓登安（1905—1976）等。

4. 繼承「工穩」一路

工穩一路的篆刻，從明末汪關、清初林皋到清末趙之謙，都以精嚴超逸、工穩雅致為人所喜，民國時以此路印風著名的有趙時棡（1874—1945）、方介堪（1901—1987）、陳巨來（1904—1984）、葉潞淵（1907—1994）等。

5. 轉益多師者

民國時期，篆刻作為一門文人藝術已得到人們的普遍認可，許多高級的知識份子加入到篆刻藝術的隊伍中來，他們飽學多識，多才多藝，能融會哲學、文學、歷史等多種學科于印學之中，並指導自己的篆刻實踐，著名者如王冰鐵、易大廠（1873—1941）、經亨頤（1875—1938）、楊仲子（1885—1962）、簡琴齋（1888—1950）、童大年（1875—1955）、李叔同（1880—1942）、馬一浮（1882—1967）、壽石工（1885—1950）、聞一多（1899—1946）等。而最敢於獨造的當屬齊白石（1863—1957），他是一位木匠出身的藝術家，篆刻初學浙派中的丁敬、黃易，後學趙之謙、吳昌碩，又從秦權量、詔版以及漢《祀三公山碑》、《天發神讖碑》中得到啟發，寓圓于方，以其大刀闊斧式的獨特單刀刻法，縱橫平直，不加修飾，形成自己強烈的個性。

書藝研究叢書 A0400005

篆刻研究　上冊

作　　　者　趙　宏
責任編輯　蔡雅如

發 行 人　林慶彰
總 經 理　梁錦興
總 編 輯　張晏瑞
編 輯 所　萬卷樓圖書股份有限公司
臺北市羅斯福路二段 41 號 6 樓之 3
電話 (02)23216565
傳真 (02)23218698

出　　版　昌明文化有限公司
桃園市龜山區中原街 32 號
電話 (02)23216565
發　　行　萬卷樓圖書股份有限公司
臺北市羅斯福路二段 41 號 6 樓之 3
電話 (02)23216565
傳真 (02)23218698
電郵 SERVICE@WANJUAN.COM.TW

ISBN 978-986-496-053-8
2017 年 7 月初版
定價：新臺幣 320 元

如何購買本書：

1. 劃撥購書，請透過以下郵政劃撥帳號：
 帳號：15624015
 戶名：萬卷樓圖書股份有限公司
2. 轉帳購書，請透過以下帳戶
 合作金庫銀行 古亭分行
 戶名：萬卷樓圖書股份有限公司
 帳號：0877717092596
3. 網路購書，請透過萬卷樓網站
 網址 WWW.WANJUAN.COM.TW

大量購書，請直接聯繫我們，將有專人為您
服務。客服：(02)23216565 分機 610

如有缺頁、破損或裝訂錯誤，請寄回更換

國家圖書館出版品預行編目資料

篆刻研究 / 趙宏著. -- 初版. -- 桃園市：昌
明文化出版；臺北市：萬卷樓發行, 2017.07
　　冊；　　公分. -- (書藝研究叢書)
ISBN 978-986-496-053-8(上冊：平裝). --
1.篆刻
931　　　　　　　　　　　　106012212